基于田野调查的祁剧研究

非物质文化遗产研究与保护丛书

杨和平 著

苏州大学出版社
Soochow University Press

图书在版编目(CIP)数据

基于田野调查的祁剧研究／杨和平著.—苏州：苏州大学出版社,2021.4
（非物质文化遗产研究与保护丛书）
ISBN 978-7-5672-3514-4

Ⅰ.①基… Ⅱ.①杨… Ⅲ.①祁剧—研究—湖南 Ⅳ.①J825.64

中国版本图书馆 CIP 数据核字(2021)第 054276 号

基于田野调查的祁剧研究
JIYU TIANYE DIAOCHA DE QIJU YANJIU
杨和平 著
责任编辑 周凯婷

苏州大学出版社出版发行
（地址：苏州市十梓街 1 号 邮编：215006）
镇江文苑制版印刷有限责任公司印装
（地址：镇江市黄山南路 18 号润州花园 6-1 邮编：212000）

开本 700 mm×1 000 mm 1/16 印张 16.75 字数 249 千
2021 年 4 月第 1 版 2021 年 4 月第 1 次印刷
ISBN 978-7-5672-3514-4 定价:65.00 元

图书若有印装错误,本社负责调换
苏州大学出版社营销部 电话：0512-67481020
苏州大学出版社网址 http://www.sudapress.com
苏州大学出版社邮箱 sdcbs@suda.edu.cn

序 言

当今时代，对于一个民族、地区，乃至一个国家综合实力的评估，不仅要评估其政治、经济、科技等"硬实力"，还要综合考察其物质文化、非物质文化等"文化软实力"。作为一个民族、一个国家文化"活化石"的印记，作为一个地区历史发展的"活态"见证，非物质文化遗产是构成"文化软实力"不可或缺的重要方面。所谓"非物质文化遗产"，就是包括口头传统、传统表演艺术、民俗活动和礼仪与节庆、有关自然界和宇宙的民间传统知识与实践、传统手工艺技能等及与上述传统文化表现形式相关的文化空间。它们既是我们国家的宝贵财富，也是全人类共同的精神家园。

湖南地处我国大陆中部、长江中游，这里是楚湘文化的发源地，历史悠久、人杰地灵、钟灵毓秀、物华天宝；这里创造了光辉灿烂的历史文化，既有蔚为壮观的物质文化遗产，也有博大精深的非物质文化遗产。湖南非物质文化遗产源远流长、形式丰富，目前入选国家级、省级项目达320多项。它们是湖南各族人民引以为荣的精神财富，彰显了湖湘文化的道德传统和精神内涵，灿若星河、光照寰宇。我们有责任和义务去保护、传承、发展好这些非物质文化遗产，这不仅是人类文化自觉的必然要求，是我们必须担当的历史使命，更是实现伟大复兴的"中国梦"的文化根基。

湖南师范大学非物质文化遗产保护与开发中心成立后，与湖南师范大学音乐学院部分从事传统音乐、舞蹈、戏曲、曲艺表演艺术研究的教

师合作，在他们各自研究的基础上，将目光投向湖南省传统音乐表演艺术的非遗类项目研究。这些研究成果的出版将展现湖南非物质文化遗产的独特魅力，同时，这是努力践行保护使命的见证，功在当代、利在千秋。旨在将我们祖辈流传下来的传统音乐文化守望好，将代表湖南传统文化的音乐品种发展好、保护好，将寄托着湖南广大人民群众喜怒哀乐的音乐文化传播好。

虽然，自我国非物质文化遗产保护工作开展以来，"保护为主、抢救第一、合理利用、传承发展"的方针得到了推广，中国"非遗"保护工作逐步规范化，湖南"非遗"保护走向常态化；但是，随着城市化的快速到来和网络媒体的高速发展，加之年轻一代的审美趣味和审美诉求的改变，民间流传了几百年的传统文化样式受到了强烈的冲击。"非遗"保护中仍存在诸如重申报、轻保护，重数量、轻质量，重利益、轻投入，重成绩、轻管理等问题。

非物质文化遗产作为既定的形态存在，不是孤立的；就其内部结构来说，它是混生性的；就其表现方式来看，它与多种文化表征又是共生的。湖南传统音乐表演类项目是具体的存在，是混生性结构，又有共同的特点。我们不可能用一般的、抽象的原则去对待完全不同质的、具体的对象。从湖南传统音乐表演类项目保护现状来说，不能就保护谈保护，更不能就开发谈开发，还不能将保护与开发由同一主体完成和评价，而必须将保护与开发变成一种第三者的话语主体，这样才能得到有效保护。对此，我们提出以下对策：第一，政府部门要积极响应、行动起来，投入人力、物力，建立抢救保护组织，制定抢救保护措施，有效推动"非遗"保护工作的顺利进行；第二，建立"非遗"保护评估监督机制，以有效整合各类信息，实现资源共享；第三，建立政府与民间公益性投入"非遗"保护机制，有的放矢地进行保护；第四，建立湖南传统音乐博物馆和保护区，作为一份历史见证和文化传播的载体被越来越多的人欣赏和熟知。

概而言之，对于非物质文化的发展、传承进行研究，需要集结多方

面的社会力量才能做到,并非一人和几个人所能及。同样一种非物质文化遗产的传承所依赖的是一片可以孕育它的土地和一群懂得欣赏,并懂得如何去保护它的人。弗兰西斯·培根在《伟大的复兴》一书的序言中有这么一段话:"希望人们不要把它看作一种意见,而要看作一项事业,并相信我们在这里所做的不是为某一宗派或理论奠定基础,而是为人类的福祉和尊严……"我满怀真挚的情感,将这段话献给该丛书的读者。正如朱熹《观书有感》诗所说,"问渠那得清如许,为有源头活水来",愿该丛书成为湖南师范大学"非遗"研究与开发事业的活水源头。我们将与社会各界一道携手,为保护、传承、发展好湖南非物质文化遗产,为推动湖南文化的繁荣发展、续写中华文化绚丽篇章做出贡献!

湖南师范大学副校长、
湖南非物质文化遗产研究与发展中心主任

目 录

绪 论 …………………………………………………………（001）

第一章 祁剧历史与学术研究 ………………………………（009）

 第一节 祁剧的过去与现状 …………………………………（009）

 第二节 理论研究叙事 ………………………………………（019）

第二章 祁剧传承人调查实录 ………………………………（043）

 第一节 祁剧国家级传承人 …………………………………（043）

 第二节 祁剧省市级传承人 …………………………………（064）

 第三节 祁剧其他传承人 ……………………………………（074）

第三章 祁剧声腔与器乐伴奏 ………………………………（099）

 第一节 声腔类型 ……………………………………………（099）

 第二节 器乐伴奏 ……………………………………………（139）

第四章 祁剧行当与表演程式 ………………………………（152）

 第一节 生旦净丑 ……………………………………………（153）

 第二节 四功五法 ……………………………………………（164）

第五章 祁剧剧目类型 ………………………………………（174）

 第一节 神话类 ………………………………………………（174）

第二节　历史类 …………………………………………（179）
　　第三节　现代类 …………………………………………（195）
第六章　祁剧传承机构与保护策略 ………………………（223）
　　第一节　祁剧传承机构 …………………………………（223）
　　第二节　祁剧保护对策 …………………………………（240）
参考文献 ……………………………………………………（244）
后记 …………………………………………………………（255）

绪 论

进入 21 世纪以来,文化成为各国综合国力构成中极其重要的一部分,文化软实力是国家文化和意识形态体现出来的力量。而我国的传统文化,自清末民初以来,随着西方文化的强行传入,其发展遭受到了前所未有的冲击。占据主导地位的中国传统文化被迫让位于以西方文化为依托建立起来的"新文化"。

文化遗产对于全人类而言都有极其重要的意义,是人类的共同财富。一个民族的文化与精神的传承凝结成非物质文化,与实物遗产(如建筑、文物等)相比较而言,如指间之沙,稍有不慎,就会流失于指缝。中华民族创造了民族自身独特的文字、语言,以中华民族特有的方式,记录着民族生息繁衍的历史,凝结着中华民族的精神。一个国家、一个民族,传承数千年,延绵不绝的根本在于拥有自己独特的传统民族文化。增强国家文化软实力,维护国家文化安全是目前的紧要任务。中国传统文化是中华民族上下几千年不断创造累积的文明成果,集合了中华民族核心道德思想、文化思想、艺术创造等。中国传统艺术是中国传统文化的重要组成部分,其中包括传统音乐、传统戏曲、传统曲艺、传统器乐及传统舞蹈等类别。对非物质文化遗产的抢救、保护、传承、发展是我们民族处在大的社会转型期所面临的重要而又急迫的问题。为此,国内外文化保护组织都做出了十足的努力。

对传统文化的保护和发展,国内外都十分重视,相继出台了相应的政策法规。1982年,联合国教科文组织首次成立了非物质遗产部门,专门负责非物质文化遗产的保护工作。2003年,联合国教科文组织在第32届大会上通过了《保护非物质文化遗产公约》(以下简称《公约》),这一《公约》的主要目的是保护各个国家以传统节庆礼仪、手工技能、音乐等为代表的非物质文化遗产,于2006年生效。该《公约》明确指出,为了确保其领土上的非物质文化遗产得到保护、弘扬和展示,各缔约国应努力做到:制定一项总的政策,使非物质文化遗产在社会中发挥应有的作用,并将这种遗产的保护纳入规划工作;指定或建立一个或数个主管、保护其领土上的非物质文化遗产的机构;鼓励有效保护非物质文化遗产,特别是开展濒危非物质文化遗产的科学、技术和艺术研究及方法研究;采取适当的法律、技术、行政和财政措施。[①]世界各国都积极响应非物质文化遗产的保护。其中,日本是最早制定非物质文化遗产保护法规的国家之一。早在1950年,日本政府在其制定的文化遗产保护法规(法律214号)中就明确提出"无形文化遗产"这一项,无形文化遗产包括音乐、工艺技术、演剧和各种在历史上有价值的无形的文化事项。1951年10月,日本文化遗产保护委员会发布第二号告示,公布了《应采取助成措施的无形文化遗产的指定基准》及《国宝及重要文化遗产指定标准》,并在接下来的几年里逐步完善非物质文化遗产保护的法律。1954年颁布的《文化遗产保护法部分修正案》,将民俗文化这一项从有形文化中独立出来。1971年,为了应对过度的经济建设对非物质文化遗产的破坏,日本政府颁布了《古器旧物保存方》。2004年,国会再一次对《文化遗产保护法》做了修订,该保护法于2005年正式实施,将文化遗产进一步细化分类,扩充保护内容。韩国也是较早意识到保护非物质文化遗产重要性的国家之一。韩国非物质文化遗产保护政策萌芽于

① 钱永平. UNESCO《保护非物质文化遗产公约》述论[M]. 广州:中山大学出版社,2013:249.

1962年出台的《文化财保护法》，其中，根据这一法律的第一章第二条规定，用"文化财"的概念泛指文化遗产。"文化财"，即由人为地或自然地形成的国家、民族或世界遗产，在历史、艺术、学术或景观等方面拥有巨大的价值。同时，韩国还将"文化财"划分为四大类：有形文化财、无形文化财、纪念物和民俗文化财。其中，无形文化财又细分为：（1）传统公演、艺术；（2）与工艺和美术等相关的传统技术；（3）韩医药、农耕、渔猎等相关的传统知识；（4）口传传统故事和表达；（5）衣食住行等传统生活习惯；（6）民间信仰等社会仪式；（7）传统游戏、祭祀和技艺、武艺。韩国在为国家指定重要非物质文化遗产编号时，分别按照音乐、舞蹈、话剧、民俗游戏、巫术、工艺技术、料理这七大类依次编号。① 以上两国为东亚地区文化同源国家对其民族文化的保护措施，较有代表性。相对来说，中国在非物质文化遗产保护方面起步较晚，同为儒家文化圈的日、韩两国在文化遗产保护方面所实施的政策及他们取得的成果值得我们借鉴学习。

中华人民共和国成立后，对传统文化、非物质文化遗产的重视程度不断提高，党和国家出台了诸多保护中国传统文化的政策方针。首先是毛泽东提出的"古为今用，洋为中用；百花齐放，推陈出新"及"双百方针"，为弘扬中华优秀传统文化指明了方向。而在文化建设稍有起色之时，"文化大革命"使得刚刚起步的传统文化保护工作受到严重冲击。1978年，中国迎来改革开放的春风，邓小平提出了"解放思想、实事求是"的原则。在拨乱反正后，国家大力支持文化事业的发展，为中国传统文化的复兴提供了千载难逢的契机，非物质文化遗产保护工作也进入了新的历史时期。1982年，《中华人民共和国文物保护法》颁布实行，其中也包含了保护非物质文化遗产的相关内容。2003年，联合国颁布了《保护非物质文化遗产公约》，我国于同年11月也颁布了《中华人民共和国民族民间传统文化保护法草案》，文化部、财政部、

① 康保成. 中日韩非物质文化遗产的比较与研究［M］. 广州：中山大学出版社，2013：264-265.

民委、中国文艺家协会联合开展"中国民族民间文化保护工程"。我国在 2004 年正式加入《保护非物质文化遗产公约》，坚持履行自己的责任和义务。2005 年 3 月，国务院发表了《关于加强我国非物质文化遗产保护工作的意见》，进一步强调"非遗"保护工作的重要性，明确"非遗"保护工作目标，"通过全社会的努力，逐步建立起比较完备的、有中国特色的非物质文化遗产保护制度，使我国珍贵、濒危并具有历史、文化和科学价值的非物质文化遗产得到有效保护，并得以传承和发扬"①。与此同时，国务院还制定了十六字指导方针，即保护为主、抢救第一、合理利用、传承发展。2011 年 2 月，在第十届全国人大常务委员会第十九次会议上，《中华人民共和国非物质文化遗产法》正式通过，该法案的条文明确定义了"非物质文化遗产"这一概念，指出非物质文化遗产是指各族人民世代相传，并视为其文化遗产组成部分的各种传统文化表现形式，以及与传统文化表现形式相关的实物和场所。其具体分类如下："（1）传统口头文学以及作为其载体的语言；（2）传统美术、书法、音乐、舞蹈、戏剧、曲艺和杂技；（3）传统技艺、医药和历法；（4）传统礼仪、节庆等民俗；（5）传统体育和游艺；（6）其他非物质文化遗产。"② 中共十八大以来，以习近平同志为核心的党中央，十分重视中国优秀传统文化的传承与发展。2017 年 1 月，中共中央办公厅、国务院办公厅印发了《关于实施中华优秀传统文化传承发展工程的意见》，这是我党历史上首次以中央的名义落实中华优秀传统文化的继承与弘扬工作。随着国务院办公厅《关于支持戏曲传承发展若干政策的通知》的发布，中宣部、文化部、教育部、财政部也联合刊发了《关于新形势下加强戏曲教育工作的意见》文件。特别是中共十九大以来，有关部门在习近平新时代中国特色社会主义思想的指导下，对马克思主义与传统文化的辩证关系、传统与现代的关系进行

① 魏礼群. 当代中国社会大事典（1978—2015）[M]. 北京：华文出版社，2018：474.
② 中华人民共和国非物质文化遗产法 [EB/OL]. （2011-02-25）[2020-07-03]. http://www.gov.cn/flfg/2011-02/25/content_ 1857449. htm.

了反思，对当前夯实各级戏曲艺术传承发展工作，强化戏曲人才培养体系提出了更高要求。挑战与机遇并存，在高要求的同时也为中国传统戏曲艺术的发展提供了更多机会。早在2001年，联合国教科文组织将我国戏曲昆曲列入"人类口头和非物质文化遗产代表名录"之中，并且位列榜首，可见我国戏曲文化的魅力。为响应国家"非遗"保护政策，湖南省委、省政府在《湖南省文化强省战略实施纲要（2010—2015年）》中提出了要"积极推动文化大省向文化强省迈进，努力打造湖南文化高地，形成强大的文化凝聚力、文化创新力、文化传播力、文化保障力和文化竞争力"的总体目标，并明确提出把"弘扬湖湘文化"列为主要任务之一。① 湖南祁剧作为湖南地方特色戏曲品种之一，集中体现了湖南地区特色的文化风格，是湖湘文化中极其重要的组成部分。

祁剧，由弋阳腔发展而来，旧时有"祁阳班子""祁阳戏"之称，是湖南地方代表性戏曲剧种。这一剧种来源于祁阳最原始的民族歌舞及原始祭祀活动中的音乐和舞蹈，这些音乐是祁剧最早的灵感来源。祁剧最早的发源孕育之地——楚南，是孕育艺术的摇篮。在这片沃土上，产生了数以千计的民歌民谣，我国最早的歌舞戏——《九歌》就是在这儿产生的。公元前4世纪，我国伟大的诗人屈原所创作的《楚辞》就是楚南自然景观、风土人情的真实写照，它是在楚南歌谣的哺育之中创造出来的。不论是从楚歌的数量上来看，还是就其质量而言，楚南都无愧为诗之国度。同理，楚南也是"戏"的国度，因为"诗"与"歌"是戏剧中必不可少的，是构成戏曲的主要艺术形式。正是早期诗歌、戏剧因素的丰厚积累才有了后世规模宏大、特色鲜明的祁剧艺术。祁剧的流布主要在衡阳、永州、零陵、郴州、怀化、娄底、邵阳等地，占据了湖南省近一半的区域，是湖南民间文化精华的集中体现。祁剧蕴藏着深厚的

① 中国文化产业年鉴编辑部. 中国文化产业年鉴2011 [M]. 合肥：安徽人民出版社，2012：675-677.

艺术底蕴，在艺术表演、唱腔伴奏、服饰脸谱、演出剧目等方面都具有鲜明的地域特性。在其发展的过程中逐渐形成了宝河和永和两大流派，两大流派各具特色。祁剧的表演粗犷、高亢、激越，有浓郁的乡土气息。角色行当有正旦、老旦、小旦、正生（或称生角）、小生、丑角、花脸之分。声腔主要有高腔、弹腔和昆腔三种。其中，高腔是祁剧最古老且最具特色的声腔，起源于明朝，出于弋阳腔，代表剧目为《目连救母》。高腔在发展过程中又融入了佛教音乐的元素，这一融合对于祁剧的发展起到了极大的推动作用，高腔在演出中常伴以帽形嗓鼓等古老乐器并沿用至今。祁剧的剧目类型，分为神话类、历史类和现代类三类。祁剧科班中，较为著名的有老四喜、吉祥班、老永和、荣庆、品舞台、大吉祥、紫云台等。祁剧艺人中，包含国家级传承人、省级传承人、剧团传承人及民间艺人。其中，国家级传承人有刘登雄、江中华、张少君等，省级传承人有李和平、王任贤等，以及民间艺人戴丽云、李远钧等，他们都对祁剧的传承和发展做出了巨大的贡献。传承班社与院团大体上由专业祁剧团、业余祁剧团和江湖戏班三类构成，例如邵东县清云祁剧团、衡阳零陵祁剧团、祁阳县祁剧团等。

 地方戏曲剧种是当地人民群众实践和意识的产物，自祁剧萌芽至今，由于祁剧艺人一直注重本剧种的传承与创新，因此，祁剧能适应时代潮流的变化，以符合观众的审美需求为方向，走出了一条健康发展的道路。20世纪30年代，有关祁剧的文本研究就已经出现，尽管后期有众多祁剧研究者加入，在庞杂的祁剧剧种资料面前，他们的研究仍仅是冰山一角。在祁剧的理论研究上，21世纪以前的研究相对匮乏。进入21世纪后，相关研究虽有改观，并涌现出了部分优秀的研究成果，但是在阅读、分析、整理和归纳材料的过程中，我们发现目前有关祁剧的研究，最具代表性的是历史、音乐、剧目、传承研究四个方面。从目前能查阅到的祁剧资料分析来看，研究者主要以祁剧的起源、声腔特色、代表性剧目赏析的探究

为主要阵地,有关祁剧的研究书籍大多以具体的戏曲剧本为主,而在剧种声腔如昆腔的研究,传承谱系,各级传承人调查访问,各级剧团组织形式、组织内容等方面都未有触及。

"文化是一个国家、一个民族的灵魂。文化兴国运兴,文化强民族强。"① 祁剧作为中华优秀传统文化的重要组成部分,以更新颖的演绎形式给现代人以独特的魅力享受,重拾其在人民群众心目中的位置,应是祁剧研究者之责任所在。基于此,笔者拟从非物质文化遗产保护视角,在大量田野调查的基础上,综合运用历史学、音乐学、民俗学、音乐美学、文化地理学、音乐形态分析学等方法,通过对已有文献的阅读整理,从祁剧赖以生存的文化生态环境着手,借助对祁剧存活的社会生态、历史沿革、唱腔特色、表演风格、传承剧目、传承团体与传承人、保护与发展等方面的整理,力求能使人们对祁剧艺术的传承与发展现状有更清晰的认知,自觉按照时代特点与要求,对传统祁剧文化中仍有借鉴价值的内涵与表现形式进行创造性改造,赋予其新的时代内涵和现代的表达形式。同时,创新发展祁剧的文化内涵,增强其影响力和感召力,有效推进祁剧艺术的可持续发展,谱写以祁剧艺术为代表的地方传统戏曲发展新篇章。本书的主要概念诠释与研究框架如下:

① 陈坚. 新时代行动纲领 [M]. 北京:中国言实出版社,2017:133.

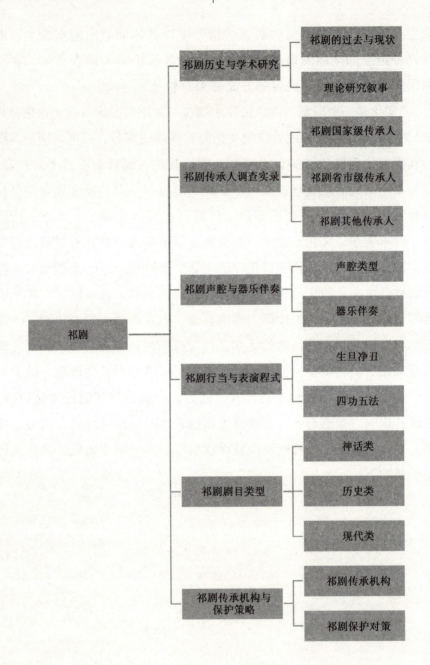

第一章 祁剧历史与学术研究

湖南省是少数民族的聚居地之一，这种特色人文环境衍生出各具特色的地方戏曲剧种。祁剧是湖南省地方传统戏曲剧种之一，在湖南的地方戏曲中流传最为久远，也最为广阔，在历史上曾一度出现"祁阳弟子遍天下"的繁荣现象。本章笔者通过对祁剧的过去与现状的分析，简述祁剧的形成与发展过程，对祁剧目前研究现状进行理论综述。

第一节 祁剧的过去与现状

经济基础决定上层建筑。祁剧的形成和发展，与湖南的历史、社会生产力的发展都是密不可分的。祁剧作为传统的地方戏剧，它的产生和发展与湖南省的自然和人文背景是分不开的。湖南风土人情的演变孕育了丰富多彩的祁剧，祁剧的形成和发展历经了一个漫长的演变过程。

一、祁剧的源流

关于祁剧的形成与起源问题，民间众说纷纭、莫衷一是。归纳这些说法，大致有如下几种。

其一，祖师爷说。祖师爷命令黄巾力士给一个长久积善的家庭送去服饰和乐器，一说这家的公子便前往梨园学习戏曲，且由祖师爷亲自教

授。公子学成后回到祁阳，开始向本乡弟子传授戏曲的演出技艺，渐渐地祁阳剧便产生了。二说这家的长者在得到祖师爷的赏赐之后，接连数夜做梦，梦中总见穿着鲜艳的男女在演出戏文，于是这位长者便将梦中情境悉数传于子弟，因此，祁阳剧便形成了。其二，祁阳剧的起源与唐明皇有密切的联系。唐明皇李隆基向来十分提倡音乐、戏剧和舞蹈，他曾在梨园亲自训练艺人。传说唐明皇是翼宿星转世，不少戏班都尊称其为"梨园祖师南方翼宿星君"。因此，在祁剧戏班中流传有这样一个传统：每年的农历六月廿四（即为唐明皇的诞辰）摆酒为其祝寿。其三，祁剧的起源与焦德有密切的关系，焦德是北宋徽宗时期的伶官，著名杂剧演员。北宋灭亡之后，焦德回到祁阳开始教授徒弟，对后世祁剧的形成产生了重大的影响，后世祁剧戏班将其奉为祖师爷，祁剧艺人称之为焦德侯爷，是祁剧奉祀的戏神。每年的农历十一月廿一日，祁剧戏班均会大办宴席为焦德侯爷祝寿。其四，祁剧的产生得益于南宋一个叫王春的人。王春原本是戏班中的名角，后来从了军，做了宗泽的部下，他随着军队的调动转战各地，看尽了各地戏剧的演出，于是在回转到祁阳之后，在白水举办了科班，培养出了不少的人才。上述四种说法，第一种属于神话传说；第二种偏于牵强，无须关注；仅第三种和第四种说法有研究的必要性。

从学术理论的角度来看，20世纪30年代，有关祁剧的理论研究开始萌芽，学者们通过不懈努力，取得了重大的进展。祁剧起源说一直都是学者研究的核心内容，但一直没有一个统一的说法。目前，学术界较为流行的观点有以下三种。其一，祁剧形成于元末明初。该观点是一种传统的看法，在《湖南戏曲音乐集成·湖南省零陵地区卷》及《湖南地方戏曲史料》等书籍中都以该观点呈现。明代，弋阳腔与昆山诸腔传入湖南后，与独具祁阳地方特色的民间音乐相结合，便形成了集多个声腔于一体的祁剧。该观点提出的论据主要是弋阳腔传入祁阳的时间及明代徐渭撰写的《南词叙录》相关记载。其二，祁剧起源于唐代、兴盛于宋代。该观点的提出者是祁剧史学家刘守鹤先生，欧阳友徽在通过

大量的考察和论证之后，表示同意该观点，并给出了六大理由。理由一，唐代，歌舞戏、杂耍、小杂剧等表演艺术已遍布全国各地，中国的戏剧发展到该时期已经有了质的突破。唐明皇亲自训练艺人进行演出，该举动影响全国各地，祁阳地区受其影响产生了祁剧的雏形。理由二，北宋后期，瓦肆勾栏里，艺人的表演有了很大的发展，艺人们综合运用各种表演形式来演出目连救母的故事，演出持续有七八天之久。此时，祁阳戏艺人焦德被召进京，为皇帝表演祁阳戏。理由三，综观全国成百上千戏曲剧种，仅有祁剧艺人将黑脸焦德奉为祖师爷。理由四，北宋灭亡后，王春在白水举办科班培养戏剧艺人，为祁阳戏曲发展培养了大批优秀人才，且形成了一定的规模。理由五，焦德的相关事迹在史书及各级地方志中均未有记载，仅在祁剧艺人之间以口传心授的方式一代代流传至今。理由六，焦德自小便精通各类戏曲。李京玉从《目连救母》的传入时间、祁剧艺人奉祀的祖师爷、祁剧科班的发展历史等三个方面着手，得出了祁剧的起源应为宋代，甚至更早的结论。此观点与刘守鹤、欧阳友徽的观点接近。其三，祁剧主要起源于目连戏班。该观点的提出者为尹伯康，他从现实的艺术情况出发着手研究祁剧的起源。祁阳戏最早演出的剧目便是目连戏，因此，艺人们称它为"戏娘""戏祖"。尹伯康选取这一代表性剧目为切入点，考证祁剧的起源，有其一定的合理性。

南宋时期，出现了一种新兴的演绎完整故事的戏曲艺术，这便是"南戏"。南戏自产生后就受到了广大民众的追捧。从祁剧的传统剧目来看，它的形成与南戏的兴盛有极为密切的关系，甚至可以说，南戏的兴盛推进了祁剧的形成。祁剧艺人吸收了不少南戏剧目，如南戏的四大传奇——《拜月记》《白兔记》《荆钗记》《杀狗记》，祁剧中除了没有《杀狗记》之外，其他三部均收入其中。选自《拜月记》的《姊妹拜月》《世隆抢伞》，选自《白兔记》的《磨房相会》《打猎回书》，选自《荆钗记》的《迎母祭江》《玉莲投江》等折子戏，都是祁剧经常演出的剧目。南戏剧目《王魁》被祁剧吸收之后融入了《目连传》，成为其

中重要的剧目。南戏最早的剧目是《赵贞女》,在元末戏剧家高则诚的删减改编下成为著名的《琵琶记》,后被祁剧艺人吸收,成为祁剧演出的经典剧目。剧中具有代表性的折子戏,如《书房相逢》《五娘剪头》《五娘吞糠》《苗容上京》等经常演出。从上述南戏与祁剧相同剧目的梳理中能够清楚地看出,丰富的南戏剧目资料为祁剧提供了主要的剧目来源。

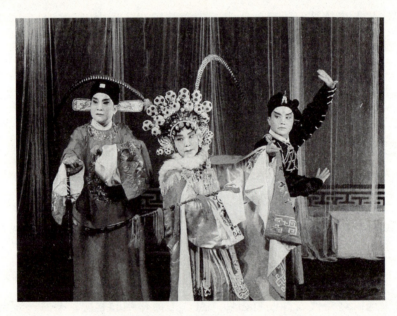

祁剧《昭君出塞》剧照(湖南省祁剧院供)

祁剧发源于湖南祁阳,它所包含的戏剧美因素最早可以上溯到旧石器时代,其时戏剧美的因素已在先民们的生活中悄悄孕育。由于旧石器时代的生产力落后,因此,先民们多以打猎为生,在狩猎时挥动棍棒的动作,就是现今表演中"打开"动作的雏形。在狩猎丰收时,人们围着篝火边叫边跳,则成为现今舞台上高歌起舞的动作的雏形。先辈们留下的戏剧美的因素,在千万年的沿革中不断地积累、凝结和升华,为祁剧的诞生打下了扎实的基础,也是祁剧诞生的不可或缺的前提。

受远古时代知识的局限,人们对于自然灾害无法进行正确的解读,因此,总是认为自然灾害之所以产生,是由鬼神操控的。为了祈福平安,

先民们便开始举行傩仪用以祭祀鬼神,以此来达到驱魔除妖、祈求平安的目的,由此便出现了职业的祭祀者,被称为"巫"。据《汉书·地理志》记载,自古以来,楚文化一个重要的特点便是"楚人信巫鬼,重淫祀"①。楚南的巫风极为盛行,巫者们都自称鬼神的代言人,能够与鬼神直接交流。他们通鬼神的主要手段便是"舞",俗称"跳大神"。

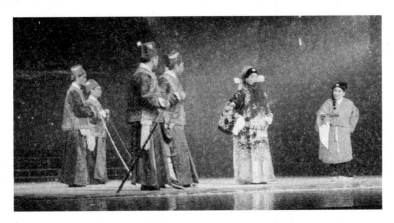

祁剧《探监》剧照(严利文供)

"傩"又叫"傩仪""驱傩",是古代驱除妖魔、消灾逐疫、祈求平安的仪式,在民间极为盛行。仪式进行时,方相氏头戴面具、手执戈盾、身穿玄服,口中不时发出"傩傩"之声。汉代,举行仪式的人数增加至十二人。不论是方相氏,还是十二神,都有规定的装扮。模拟是戏剧艺术重要的表现手段,仪式中综合了面具、服装、动作、语言、音乐等因素,这正类似于后世的戏曲。在历史的长河中,傩仪经过数次的演变,

祁剧传统剧目《瑞罗帐》

① 转引自李罗力.中华历史通鉴·第3部[M].北京:国际文化出版公司,1997:2609.

变成了祁剧《目连传》的开场戏。每当《目连传》上演之前，必须先上演《捉茅神》，主要的目的是驱除妖魔鬼怪，确保演出顺利进行。由此来看，祁剧与宗教仪式之间有千丝万缕的关联。

祁剧剧目大多取材于传统故事。《九歌》中写有不少的人物，而人物总是伴随着故事，尽管只是一个小故事，也是戏剧的主要因素。据记载，《九歌》是运用歌舞来诠释故事的，这一古老的、充满艺术魅力的演出形式，是戏剧形成的胚胎。

祁剧产生于民间、发展于民间，是一种深深根植于民间文化语境的传统戏剧形式。就如同其他民间艺术形式一样，祁剧也未能进入正史的记录范围。因此，不论是它的产生与发展，还是传承与保护，均是以一种"自由生长"的态势进行的。但是祁剧在发展的过程中，形成了固定的传承模式，传承主要是以书写剧本和艺人口传心授为主。古时的人们并没有从理论的角度出发去关注祁剧，大部分人仅限于对祁剧的欣赏，因此，有关祁剧理论知识方面的内容，因文献缺乏，现已无从考证。

祁剧传统剧目《错路缘》

元代，元杂剧的盛行将中国戏曲发展推向了鼎盛时期。与南戏一样，元杂剧也对祁剧的发展有重大的影响。虽然目前无法查阅到直观的资料，但是元代夏庭芝的《青楼集》中记载有湖南境内杂剧、歌舞活动频繁进行的状况。通过分析戏剧元素，我们能够推测出元代的元杂剧对祁剧的影响是不容小觑的。从两大剧种的剧目来看，祁剧剧目有不少是来源于元杂剧的，如祁剧剧目《夫子》来源于元杂剧《单刀会》。从音乐来看，祁剧中使用了不少南曲音乐。例如祁剧《目连

传》的音乐以南曲为主，其中也穿插些许北曲。由此看来，祁剧中不仅有不少剧目受元杂剧的影响，而且在音乐方面蕴含元杂剧的因素。祁剧在悠久的历史中积蓄，吸收了各种艺术形式（如上述的南戏、元杂剧等）的元素，为自身的破土而出打下扎实的基础。

从祁剧的发展史中，我们能看到湘湖文化发展的缩影。我们不仅能够了解到湘湖文化发展的历程，还能窥探到湖南地区民间风俗习惯的形成及其特色。祁剧的形成与发展，并不是一个偶然现象，它是社会发展到一定程度的产物。祁剧是集文学、美术、音乐、舞蹈、杂技、武术、表演等艺术于一身的传统戏曲形式，具有传统性、多样性、综合性等特征。

二、祁剧的发展

祁剧自产生至今，传承延绵不绝，关键在于祁剧能随时代的变迁不断地发展进步。

祁剧走向成熟的阶段出现在明朝初期。明初弋阳腔传入祁阳，祁剧艺人在保持祁剧本地特色的基础上，吸收弋阳腔的唱法形成了祁阳戏最早的、最有代表性的、最具有特色的高腔。关于祁阳戏之高腔产生于明初且来源于江西弋阳腔的史料有二。其一，明代魏良辅著《南词引证》载有"自徽州、江西、福建俱作弋阳腔；永乐间，云贵二省皆作之"①。从中可知，在明朝永乐年间，弋阳腔随着江西移民由湖南传至云南和贵州二省。其二，明代嘉靖年间徐渭著《南词叙录》载有"今唱家称弋阳腔，则出于江西，两京、湖南、闽、广用之"②。从江西现存资料中看出，弋阳腔的不少连台本戏保留在祁剧之中。祁剧高腔是在弋阳腔传入祁阳之后，直接地方化而逐渐形成的一种声腔。

明代万历年间，昆山腔在魏良辅的改革之下，以细腻婉转的"水磨腔"风靡全国，短时期之内便跃居诸多声腔之首。祁阳一带流传的戏曲受到了昆腔的影响，祁剧艺人们吸收昆腔及其优秀剧目，并保持自

① 转引自尹伯康. 祁剧弋阳诸腔来源考：祁剧史探之二［J］. 艺海，2016（2）：10.
② 转引自尹伯康. 祁剧弋阳诸腔来源考：祁剧史探之二［J］. 艺海，2016（2）：10.

大型现代戏曲《古城风云》

身的特色,形成了祁剧的又一声腔——昆腔。

明末,祁剧成了湖南地区具有代表性的戏剧剧种,流传范围甚广,主要流传于永州、娄底、怀化、郴州、衡阳、邵阳等地区,占据湖南大半地域。据清代同治年间的《祁阳县志·艺文志》中的相关记载,明末祁阳已经有了体制相对健全的戏剧班社活动。由此可以推断,明末祁剧的演出活动是较为规范的,并且具有了固定的班社。在流派的形成上,祁剧在长期的流传过程中,逐渐形成了两大流派,分别为永河派和宝河派。永河派的流传地域主要为永州府所管辖的区域,具体包含汝城、郴县、祁阳、祁东、零陵、东安、江华、新田、蓝山、道县等地。宝河派的流传地域主要为宝庆府所管辖的区域,具体包含安江、靖县、武冈、新宁、邵阳、绥宁、隆回、洪江等地。

清代,祁剧的发展达到了鼎盛时期。清康乾时期,社会稳定,经济昌盛,人民生活相对安定,戏剧演出成为当时的一种社会风尚,祁剧的剧目、声腔、班社等各方面都得到了全面的发展。康熙年间,祁剧艺人先后吸取了徽调、汉调、秦腔等的优点和长处逐渐形成了弹腔。祁剧的声腔体系也由此得到了进一步的发展与完善,演出剧目所用声腔主要是以弹腔为主。此时,祁剧班社有了较大的发展,且流传地域也愈加广泛。当时的祁剧班社分为三种:科班、中班和江湖班。科班,为艺员学艺阶段,时间为三年,一般艺员在进入科班三年之后才算满师,在此期间所有的活动都必须在科班内进行。早期,科班的活动主要是在零陵、祁阳、白水、贵恙一带。中班,为艺员帮师阶段,祁剧界中,学徒在出科之后,需要帮师傅三年。在此阶段,学徒仍旧要跟从师傅学戏,同时

也要唱戏，会有一些微薄的收入。江湖班，最早为康熙年间在武冈一带活动的老春花班，后来著名的江湖班社有乾隆年间的新喜堂班、瑞华班、庆芳班等，光绪年间有老永和班、荣庆班等。直到清末，老永和班、荣庆班与天仙园、四喜班合为"四大名班"。

清朝，祁剧的演出班社不再局限在湖南境内，很多祁剧班社开始尝试离开湖南到外地进行演出活动，足迹遍布江西、广东、广西壮族自治区等省（区）。乾隆年间，祁阳戏演出班社在广东会馆演出居多，据乾隆五十六年（1791）所立的《梨园会馆上会牌记》记载，共计有17个湖南班在此会馆演出。这一时期，祁剧在江西赣南地区流传也较广，祁剧艺人前往赣南演出主要有两种形式：一种是以组织班社的形式前往演出，时间久了，便扎根于赣南；另外一种是以祁剧艺人个体搭班的形式前往演出。到了道光年间，祁剧班社在福建的活动也比较活跃，由于祁剧江湖班不断地从湖南祁阳与江西赣州前往福建西部各县城演出，观赏祁剧就成了福建人民的主要娱乐形式。在前往福建演出祁剧的班社中影响最大的是新福祥班。祁剧班一般由老艺人带领，从湖南祁阳出发，历尽千辛万苦前往福建西部演出。同治年间，随着名为东生的祁剧艺人前往桂林演出，祁剧首次进入了桂林。左宗棠在率军前往新疆讨伐阿古柏时，也曾带着祁剧班社跟随军队演出，于是祁剧随之传到了新疆地区。光绪年间，祁剧班社的外出演出更为活跃了，祁剧在广西有较大的发展。光绪八年至光绪三十二年（1882—1906），广西产生不少祁剧班社，如福字科班、宝华群英班、芙蓉馆、兰字科班等。其中，福字科班的创办人为英辅臣，教师有桂永寿等。宝华群英班的创办人为张绍兴，教师有高秀芝、小喜美、萧明云等。芙蓉馆的教师有白玉华、周宝龙等。兰字科班的创办人为陆耀卿，教师有胡兴云、艾巧云、黄怀玉、唐连云等。光绪二十六年（1900），唐景崧创办了桂林春班，并聘请祁剧艺人进行教学，其中较为著名的有唐玉时、胡三玉和唐海生等，祁剧在桂林得到了更大的发展。1933年，祁阳洪桥创办了第一个女子科班——丽华班，随后开始招收女艺员并授以祁剧的艺术表演。

中华人民共和国成立初期，祁阳戏正式改名为"祁剧"。在党中央和地方政府的关注与支持下，祁剧团有了进一步的发展，除了民间原有的演出班社之外，还成立了不少新的祁剧团。据统计，1956年湖南境内的祁剧团共计29个，从事祁剧相关事业的人数共计1 972名。祁剧班社与院团也不断兴起，1960年湖南省祁剧院兴建，1963年湖南省戏曲学院设立祁剧科，旨在招收专业学员进行培养。

七场现代戏曲《走廊窄·走廊宽》

20世纪50年代，祁剧的演出剧目有了重大的转变，不再以传统剧目为主，开始逐渐向新编剧目和现代剧目过渡。由于传统剧目中包含很多封建的不健康因素，不再适应新时代的需求，因此，为了传统剧目能够合乎时代要求，必须进行修订和删减。1955年，郴州祁剧团首演了由刘回春整理、修改的新编传统剧目《闹严府》。自1958年起，新创作的现代剧目如《新坡将军》《送粮》等开始上演，并受到了观众的好评。1961年，周恩来总理在接见赣南祁剧团的时候提出"要发展祁剧"，由此祁剧便开始受到各级政府的高度重视，相关人员组织成立音乐小组，收集、整理祁剧的有关资料。

"文化大革命"时期，祁剧艺术受到严重冲击。很多班社被迫停演，艺人被迫转行，剧本被大量烧毁，这无疑给这一优秀的戏剧剧种以沉重的打击，自此祁剧进入十年沉寂期。直至"文化大革命"结束，才得以慢慢恢复。

20世纪80年代，地方政府开始重新重视祁剧。1980年，湖南省文化局组织了全省的祁剧教学演出活动，这次活动共评选出24个优秀剧目并录像保存，为祁剧艺术的传承保留了珍贵的材料。同时，也有不少学者对祁剧进行了研究，并取得了初步的成果，有《祁剧志》（《祁剧

志》编辑委员会、邵阳市戏剧工作室、邵阳市文化局共同编写)、《祁剧声腔浅析》(聂春吴)等。20世纪90年代,祁剧被收入《中国戏曲音乐集成·湖南卷》《中国戏曲志·湖南卷》《邵阳市志》等书籍中。21世纪以来,已出版的有关祁剧的专著有《中国祁剧》《祁剧画册》《祁剧源流》《祁阳祁剧》等。

2006年,祁剧被纳入湖南省非物质文化遗产保护名录。2008年,祁剧被纳入国家级非物质文化遗产保护名录。对于祁剧的传承与保护工作,党中央给予

祁剧传统剧目《黄金印》(下本)

了高度的重视,并出台了相关地方剧种的保护政策,在培养新生代演员上花费了大量的人力、物力,旨在为祁剧的发展培养年轻的中坚力量。为了适应现代观众的审美需求,近年来,祁阳县各大祁剧团都秉承继承、创新的理念,编排了大量的祁剧现代剧目,如《樟树湾》《浯溪兄弟》,新编剧目《目连救母》《莲台观世音》等。尽管从全国地方性戏曲剧种的传承和保护来看,祁剧的生存现状还算差强人意,纵观祁剧的发展史,现今祁剧的发展正处在一个尴尬阶段,尚未寻找到一个好的办法来处理和把握好祁剧传承过程中传统与创新的关系。祁剧势必要综合政府、祁剧艺人、观众各方面的努力,才能更好地传承与发展下去。

第二节 理论研究叙事

通过检索中国知网、维普、万方、读秀等网站,笔者收集到了不少研究祁剧的论文。在阅读、分析、整理和归纳后笔者发现,目前有关祁

剧的研究主要集中在祁剧历史、音乐、剧目、传承研究等四个方面。

一、祁剧历史研究

进入 21 世纪以来，有关戏剧的研究逐渐增多，并涌现出了一部分优秀的研究成果。在王恒卫的《已发表（出版）祁剧论文目录》（甘肃文化出版社，2004 年版）一书中，汇总了自 1934 年至 2000 年发表的与祁剧有关的论文共计 159 篇；而欧阳友徽的《中国祁剧》（香港天马出版有限公司，2004 年版）和《永州祁剧》（中国文史出版社，2006 年版）、周兴湘的《祁剧源流》（湖南人民出版社，2010 年版）、朱小平和陈书良主编的《社科论集：祁剧研究文集》（甘肃文化出版社，2004 年版）等也都是关于祁剧的优秀著作。在采访中笔者还发现民间有《祁剧传统剧目台口》《祁阳剧》（邓星艾供）等未刊祁剧资料。这些书籍都对祁剧的基础性知识有系统的介绍，但它们并未对祁剧的内容进行深入

未刊祁剧资料《祁阳剧》（邓星艾供）

的研究，适用的阅读范围仅限于祁剧爱好者，对于祁剧研究者来说仅具有一定的借鉴意义，缺少理论深度。

中华人民共和国成立以来，有关祁剧历史考证的研究有了重大突破。中华人民共和国成立前，按刘守鹤撰写的《祁阳剧》一文的表述，祁剧萌芽于明嘉靖年间。2010 年，李京玉在对大量史料进行考察与研究的基础上，将祁剧的历史前推到了宋代，推翻了刘守鹤认为祁剧起源于明代的说法。两年后，欧阳友徽在田野调查和大量文献考证后，给出

了祁剧"起于唐代,盛于宋代"①的论断;而尹伯康从现实的艺术情况考究,认为祁剧起源于目连戏班。

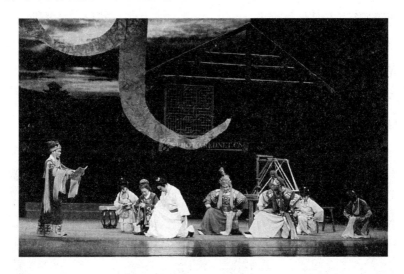

祁剧《岳飞》剧照

除上述对祁剧历史的起源展开研究外,以尹伯康为代表的研究者,从祁剧声腔角度,对祁剧各路声腔的来源进行了探讨。如尹伯康在《祁剧弋阳诸腔来源考:祁剧史探之二》一文中,通过对明代魏良辅撰写的《南词引证》、徐渭著的《南词叙录》中相关文献的比照,得出了祁剧高腔主要来源于江西弋阳腔的定论,并且他列举了一系列资料对其结论进行佐证,使"祁剧高腔来源于江西弋阳腔"的结论得到了进一步的确证。在祁剧的昆腔来源层面,他从地理环境和昆腔剧目情况两个方面着手分析,认为祁剧昆腔之杂昆是从衡阳戏班传入的。尹伯康在《祁剧南路声腔来源考:祁剧史探之三》一文中,以祁剧弹腔的南路声腔的来源为对象进行了考证。通过对祁剧南路声腔演出剧目的来源、演出戏路、演出装扮、角色体制等方面的论证分析,认为"祁剧南路声腔来源于江西宜黄腔"②。它是在祁阳南路声腔形成之后,受徽班影响

① 欧阳友徽. 祁剧起源于何时 [J]. 湖南科技学院学报, 2012 (1): 197.
② 尹阳康. 祁剧南路声腔来源考: 祁剧史探之三 [J]. 艺海, 2016 (4): 18.

而吸收了徽调的平板，由此形成了祁剧南路声腔的独特性。

从上述研究可知，有关祁剧的起源，在研究者的不断考证中得到了进一步的确认，但是目前并未有一个统一的说法。祁剧三大唱腔来源的研究虽有所突破，但是研究得还不够。例如，对昆腔的探究并不完整，弹腔有南、北路之分，南路声腔的来源研究成果较多，但是对于北路声腔的来源研究还是一片空白。此外，研究的广度还有待进一步拓宽，如祁剧的画脸、某一剧目的发展历史等方面。

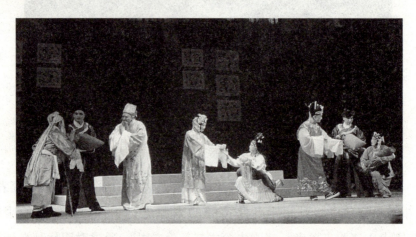

祁剧《博施济众》剧照（湖南省祁剧院供）

二、祁剧音乐研究

祁剧的音乐纷繁复杂，唱腔主要有高腔、弹腔和昆腔等三种。其中，高腔是祁剧最早的、最具有特色的声腔，同时带着帽形噪鼓等古老打击乐器的伴奏。曲牌类型较多，有南、北、正、杂之分。弹腔又分为南路和北路，南路近似于二黄，北路近似于西皮。昆腔的主要曲牌有青板、正板和吊句子等三种。

中华人民共和国成立以前，有关祁剧音乐的研究近乎是一片空白。目前，所能查阅到的最早文论是1934年发表于《剧学》月刊上一篇名为《祁阳剧》的文章，该文由刘守鹤先生撰写，但是该文只是停留在对祁剧的介绍上，并未展开深入的研究。中华人民共和国成立初期，虽

然祁剧在理论方面的研究相对空白，但由于其独特性及贴近群众现实生活，因此，得以多次进京演出。当时祁剧拥有广大的观众群体，还受到了党中央领导和社会各界人士的热烈欢迎。理论和实践二者是相互统一、相辅相成的，缺少任何一方，祁剧的发展都会走向畸形。因此，对祁剧理论的研究迫在眉睫。1961年9月，周恩来总理在接见赣南祁剧团演出艺人时指示"要发展祁剧"，给予各地区的祁剧艺人极大的鼓舞。戏剧学界随即兴起了研究祁剧的热潮，不少戏剧研究者围绕祁剧的历史、音乐、表演、舞台艺术等方面的内容展开深入研究，拉开了有关祁剧音乐的理论研究的序幕。2003年，联合国教科文组织在巴黎举行了第32届大会，大会通过了《保护非物质文化遗产公约》。自此以后，国家对非物质文化遗产的保护开始投入大量的人力、物力和财力，旨在及时、最大限度地保留下中国优秀的传统文化遗产。在国家政策的扶持及各级人民政府的号召下，戏剧界及音乐界的研究者们快速地投入了祁剧的音乐研究中，有关祁剧音乐研究的深度和广度都有一定的突破。不少研究者关注到了祁剧音乐的本体研究，并取得了不错的成绩。

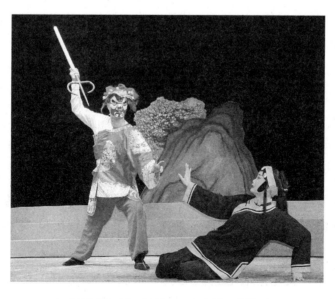

祁剧《打叉》剧照（湖南省祁剧院供）

首先，从专著来看，衡阳地区文化局编印的《祁阳音乐资料》系列是目前所知最早研究祁阳音乐的系列书籍，是由祁阳音乐挖掘小组整理而成的，于1979年9月出版。这一系列书籍按类别进行了严格的划分，收录有祁剧高腔和昆腔的所有曲谱及弹腔南、北路的部分曲谱和曲牌音乐、锣鼓经等。湖南省邵阳地区戏剧工作室编印的《湖南戏曲音乐资料：祁剧音乐》系列，由邵阳地区戏曲音乐搜集整理小组收集整理，于1979年9月出版，

《湖南戏曲史稿》

收录有高腔、昆腔、弹腔的部分曲谱。湖南衡阳地区文化局于1980年8月翻印的《祁剧声腔浅析（征求意见稿）》是一本专门研究祁剧声腔的著作，由聂春吾主编。此书主体由三部分内容构成，分别为弹腔、高腔及昆腔。第一部分——弹腔，简略介绍了弹腔的基本知识及特色，在对弹腔的北路和南路进行详细的分析，介绍南路唱腔的各个板式时，附有谱例及其相应说明。此外，还列举了南路和北路板式综合运用的实例。第二部分——高腔，探索了高腔的由来，分析了高腔曲牌的曲式结构、板式、唱腔、调式分析等。第三部分——昆腔，推测了昆腔的由来，分析了昆腔的艺术特点及其伴奏等。1988年，湖南大学出版社出版了由龙华撰著的《湖南戏曲史稿》。本书共有十二章，主要阐述了湖南地方戏曲的发展历史，各种声腔（如花鼓调、高腔、弹腔、昆腔）的源流和演变历史，此外，还对湖南戏曲作家（黄周星、许潮等）做出了详尽的介绍。

1990年，文化艺术出版社出版了张庚主编的《中国戏曲志·湖南卷》，此书的"志略"部分将祁剧各方面的内容（历史、音乐唱腔、传统剧目、舞台表演等）进行了简明扼要的介绍，列举了优秀的

祁剧传统剧目,并一一进行讲解。在讲述祁剧音乐时,不仅对弹腔进行阐释,还附带了少量的谱例,以供读者更加直观地了解祁剧。1992年,文化艺术出版社出版了《中国戏曲音乐集成·湖南卷》,收录了湖南省境内现存的所有剧种,并进行分类编撰。《中国戏曲音乐集成·湖南卷》由上、下两编构成,祁剧的相关内容载于上编,集中介绍了祁剧的唱腔音乐和伴奏音乐,列举了大量的相关谱例。1995年,由湖南省文化厅主编、文化艺术出版社出版的《湖南戏曲音乐集成·衡阳市卷》《湖南戏曲音乐集成·零陵地区卷》均收录有祁剧音乐的相关内容。以上所列举的这些书籍资料,都是建立在大量的田野调查基础之上的祁剧理论成果,它们的存在为后人了解祁阳音乐提供了确实可信的宝贵资料。

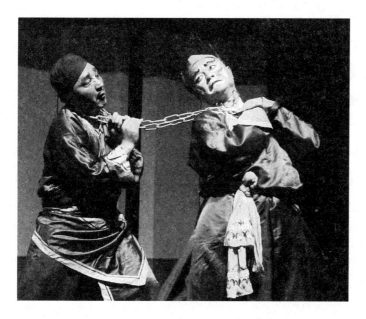

祁剧《二奴下阴》剧照(湖南省祁剧院供)

其次,从论文方面来看,研究祁剧音乐的论文有15篇。从现有的研究结果来看,研究者在祁剧研究方面有一定的侧重,仅选择三大声腔的其中之一进行探讨分析。目前,有关祁剧弹腔的研究成果占比最大,

代表性论文主要有邹子模的《祁剧弹腔北路的历史渊源》①、廖松清的《［倒三秋］唱段的含义和特点》②和《祁剧弹腔北路研究》③、蔡姣的《祁剧弹腔南路的调查与研究》④、王文龙的《浅析祁剧北路〈三气周瑜〉中的［四门腔］》⑤和《祁剧弹腔音乐探析》⑥、尹伯康的《祁剧南路声腔来源考：祁剧史探之三》⑦等。

在这些祁剧理论研究成果中，邹子模通过史料佐证，对祁剧弹腔北路的发展历史进行了细致全面的梳理。廖松清选取祁剧弹腔北路的代表性传统剧目《法场祭奠》中的［倒三秋］这一唱段为研究对象，分别对1980年、1990年及2006年三个版本的［倒三秋］进行对比研究，旨在分析该板式名称的含义及板式的特点。除此之外，廖松清还选取了祁剧弹腔北路为研究对象，对不同时期的音乐形态和音乐文化进行了对比分析，在此基础上，对祁剧弹腔北路唱腔的变化发展历史进行了梳理，对祁剧弹腔北路唱腔的现状进行了调查和分析。与廖松清相反，蔡姣的祁剧论文选取了祁剧弹腔南路为研究对象，从祁剧弹腔南路的历史渊源、声腔形态、文武场、审美特征、传承与现状调查等五个方面展开论述。王文龙研究祁剧首先从微观的角度，选取祁剧弹腔中的［四门腔］为研究对象，以《三气周瑜》为例探寻、归纳出了［四门腔］的基本特征。继而从宏观的角度，在总结前人经验的基础上，从祁剧弹腔音乐的板式研究、唱腔音乐分析、伴奏分析三个方面着手，对祁剧弹腔音乐进行了进一步的研究，旨在为后人研究祁剧音乐提供一份可资借鉴的资料。尹伯康对于祁剧的考察则是通过

① 邹子模. 祁剧弹腔北路的历史渊源 [J]. 衡阳师专学报（社会科学），1989（2）：39 - 41.
② 廖松清. ［倒三秋］唱段的含义和特点 [J]. 艺海，2006（6）：69 - 70.
③ 廖松清. 祁剧弹腔北路研究 [D]. 武汉：武汉音乐学院硕士学位论文，2007.
④ 蔡姣. 祁剧弹腔南路的调查与研究 [D]. 长沙：湖南师范大学硕士学位论文，2011.
⑤ 王文龙. 浅析祁剧北路《三气周瑜》中的［四门腔］[J]. 成功（教育），2012（1）：273 -274.
⑥ 王文龙. 祁剧弹腔音乐探析 [D]. 长沙：湖南师范大学硕士学位论文，2012.
⑦ 尹伯康. 祁剧南路声腔来源考：祁剧史探之三 [J]. 艺海，2016（4）：16 - 18.

一系列的史料研究，对祁剧南路声腔的来源进行了考证，得出祁剧南路声腔源自江西宜黄腔的结论。

在众多关于祁剧的理论成果中，与祁剧高腔有关的代表性论文有张学旗的《简论祁剧高腔》①、黄华丽的《祁剧高腔曲牌与声腔初探》②、刘新艳的《祁剧高腔音乐与表演探析》③、黄华丽和杜立的《浅谈祁剧高腔音乐特色》④、张驰的《一个古老戏剧中的古老声腔：祁剧高腔及其风格特点探析》⑤、潘婷的《浅谈祁剧高腔音乐的前世今生》⑥ 等。张学旗研究祁剧，是从祁剧高腔的音乐特点及其与宗教音乐之间的关联着手。而黄华丽则是从祁剧高腔的形成、曲牌分类、曲牌的音乐构成等方面进行了深入的研究。在他看来，祁剧高腔曲牌的创作主要运用了传统的创腔手法，是中国传统音乐文化的重要组成部分。三年之后，黄华丽与杜立合作探讨了祁阳高腔音乐的音乐特色，得出了"祁阳高腔在旋律上有着浓厚的湖南地方特色"，祁剧高腔中的打击乐，除了具有弋阳腔共有的特色外，还有着自己的独特风格⑦的论断。张驰研究祁剧是在前人的基础上，从高腔曲牌的分类、高腔的伴奏特点及唱法等层面入手对高腔音乐特色做出的更进一步的分析。刘新艳则在她的《祁剧高腔音乐与表演探析》一文中以祁剧高腔为研究视角，从音乐形态（唱腔音乐的特点与伴奏音乐）、演唱风格（方言语调与行腔）、表演特色（演出特点与表演技法）、祁剧高腔的现状及发展等四个方面对祁剧进行了初步的解读。值得一提的是，在众多探寻祁剧的理论成果中，潘婷对于高腔音乐的论述论点与刘新艳的观点大致相同。

① 张学旗. 简论祁剧高腔 [J]. 科技信息，2009 (32)：276 + 278.
② 黄华丽. 祁剧高腔曲牌与声腔初探 [J]. 黄河之声，2009 (20)：74 - 77.
③ 刘新艳. 祁剧高腔音乐与表演探析 [D]. 开封：河南大学硕士学位论文，2009.
④ 黄华丽，杜立. 浅谈祁剧高腔音乐特色 [J]. 创作与评论，2012 (4)：120 - 121.
⑤ 张驰. 一个古老戏剧中的古老声腔：祁剧高腔及其风格特点探析 [J]. 音乐时空，2015 (21)：23 - 24.
⑥ 潘婷. 浅谈祁剧高腔音乐的前世今生 [J]. 戏剧之家，2016 (3)：17 + 19.
⑦ 黄华丽，杜立. 浅谈祁剧高腔音乐特色 [J]. 创作与评论，2012 (4)：120 - 121.

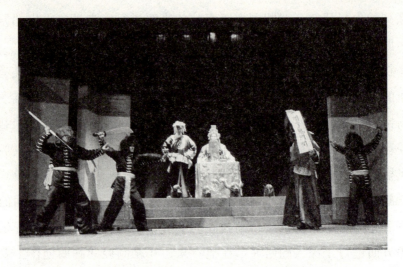

祁剧《刘氏回煞》剧照（湖南省祁剧院供）

除上述提及的论文外，马卫国的《祁剧音乐改革重在创新》①、李京芝的《祁剧音乐创新谈》②，以及陈洪的《祁剧弹腔、高腔曲牌及其它》③ 等文章也是论述祁剧音乐的代表作。前两篇文章在着重谈论祁剧音乐的创新问题时指出，在当代社会如何才能使祁剧音乐被广大人民群众接受，在继承传统的基础上进行创新是一条必由之路，而且只有在批判地继承传统的基础上进行适当的创新，才能使祁剧走得更好、更远。而陈洪的《祁剧弹腔、高腔曲牌及其它》一文则对祁剧三大声腔——弹腔、高腔、昆腔都做了分析，但是这篇文章在篇幅的安排上存在不足，弹腔的论述占据了全文一半的篇幅，高腔次之，而昆腔只在摘要部分有所提及，正文中并未有展开探讨的行文安排，因此，降低了此文的学术价值。

通过上述的分析，有关祁剧音乐的研究可得出以下结论：祁剧三大声腔中，弹腔的研究最多，高腔次之，而昆腔的研究仅见于著作之中。但是就目前的研究成果来说，还是不足的，且研究的内容相对集中，停

① 马卫国. 祁剧音乐改革重在创新［J］. 艺海，2009（6）：60.
② 李京芝. 祁剧音乐创新谈［J］. 艺海，2010（6）：162.
③ 陈洪. 祁剧弹腔、高腔曲牌及其它［J］. 艺海，2017（5）：28-29.

留在传统的论述面上，后续问世的论文并未有太大的突破，研究缺乏深度和广度，这有待戏剧研究者的进一步努力。

祁剧《刘氏违誓》剧照（湖南省祁剧院供）

三、祁剧剧目研究

祁剧是湖南省代表性的古老戏曲剧种之一，它的历史比京剧还早四百余年。在历史的沿革中，伴随着人民群众日益增长的观赏需求，祁剧艺人在剧目的继承与创新方面投入了大量的精力，在立足表演实践的基础上，留下了丰富和宝贵的祁剧剧目资料。从历史发展进程上来看，祁剧剧目可分为传统剧目和现代剧目两大类。相传祁剧的传统剧目有上千余部，在传承过程中，由于各种不定因素的影响，有一两百个剧目现已失传，无从考证。据统计，目前留存的传统剧目计有900余个，其中整本保存下来的有272个，散折所占的比重较大，共计有669个之多。祁剧传统剧目又可分为高腔剧目、昆腔剧目和弹腔剧目三大类，其中弹腔剧目所占的比重是最大的，约占总数的80%。剧目题材主要取材于历史小说，如《吴汉杀妻》《湘江会》《黄飞虎反关》等。另外，还有不少表现爱情故事的剧目，如《白蛇传》《拾玉镯》等。祁剧高腔最早

的、最具代表性的剧目为《目连传》，现今保存下来的演出本共计 124 折，《琵琶记》《拜月记》《白兔记》《荆钗记》也是高腔剧目的代表作。昆腔的代表性剧目有《六国封相》《八仙庆寿》《天官赐福》《霸王卸甲》等。

祁剧《目连传·梅岭脱化》剧照（湖南省祁剧院供）

20 世纪 50 年代末期至 80 年代，有关祁剧剧目的著作相继出版。湖南省戏曲研究所、湖南省戏剧工作室、邵阳市祁剧团、衡阳市祁剧团、祁阳县祁剧团等相关单位和团体都为祁剧剧目的收集和整理做出了大量的努力，并取得了一定的成果。以文本的形式传承祁剧剧目，可以最大限度地保留剧目文本的完整性，便于艺人表演取材和后世有志之士对祁剧的深入研究。由湖南省戏曲研究所及湖南省戏曲工作室先后主编的"湖南戏曲传统剧本"，是一套湖南地方剧种戏曲剧本丛书，以内部发行为主。1959 年至 1962 年共编印 20 集，收入的传统剧目有 21 个。1980 年，该丛书重新校勘编印，至 1982 年年底，该丛书已出版 34 集，共收有传统剧目 100 个。该丛书的校勘和编印于 1986 年结束。收剧目均以保持传统演出本的原本面貌为主，仅进行了文字校对。其中第一至

第十五集都收入了祁剧的传统剧目，以祁剧弹腔剧目为主，像《反昭关》《红绫袄》《大金冠》《蝴蝶媒》《百诗图》《三气周瑜》《斩三妖》《黄鹤楼》《黄忠带箭》《司马洗宫》《闹严府》《卖马当锏》《空城计》《贵妃醉酒》《女斩子》《珍珠塔》《杨滚教枪》《张义别母》《秦府抵命》《破镜缘》《哭殿跑马》《端午门》《罗章跪楼》《彩楼配》《回龙鸽》《双槐树》《对金钱》《搜庞府》《三搜柴府》《状元谱》《祥麟镜》《卖金锣》《避尘珠》《玉连环》《瑞罗帐》《瓦岗寨》《锁五龙》《九焰山》《药王卷》《双奇配》《错中错》等；祁剧高腔有《花子骂相》《风僧扫秦》《闹严府》《用牢记》《目连传》《秦旧拜门》《混元盒》等；而祁剧昆腔剧目仅有《混元盒》收录其中。此外，《目连传》的录像本也附于此书。湖南省戏曲工作室编印有祁剧剧目《昭君出塞》《闹严府》《黄公略》《送粮》等，其中《昭君出塞》附有音乐曲谱。1960年，衡阳市祁剧团编印的《红星高照》由湖南人民出版社出版。1959年，邵阳市祁剧团整理的《昭君出塞》由中国戏剧出版社出版，书后附有该剧目的简谱选曲。1964年，由祁阳县祁剧团集体讨论、李时英执笔的《燕子与兰兰》在湖南人民出版社出版。此外，还有不少的祁剧剧目是由个人收集整理的，如周宪和朱奇平整理的《昭君出塞·祁剧高腔》，张品超和王光照整理的《牛皋毁旨》，等等。

第一场

［四龙套上。唢呐奏"六么令"王龙上。］

（开场锣鼓略。$1 = {}^{\#}D \frac{1}{4}$）

王龙　（念）秋风萧索出长安，
　　　　　只为烽火走边关，
　　　　　朝臣枉食千钟粟，
　　　　　却教红粉去和番。

<center>《昭君出塞》部分曲谱图（湖南省戏曲工作室编印）</center>

有关祁剧剧目的研究是进行祁剧研究的重中之重，这不仅表现在著作的相继问世上，还表现在自1960年至今，有关祁剧剧目研究的文论成果大量涌现上。通过分析整理，能够发现研究者对于祁剧剧目的研究还是相对集中的，而《目连救母》是祁剧剧目研究的中心内容。为何研究者会热衷于研究该剧目呢？追溯其源头，一直以来，祁剧艺人都将目连戏视为祁剧高腔之祖，这引起了研究者的关注。笔者通过分析相关文论发现，研究者们从不同的层面对《目连救母》进行了研究。有人从历史学的角度切入，对《目连救母》的渊源展开探究。文忆萱针对早已定论的湖南目连戏源自《劝善记》提出了异议，认为湖南当地《目连救母》的演出本早已有之，并通过一系列的实证进行论证，得出以下结论：郑之珍本①中所记载的戏，在演出中经过艺人实践被丰富和充实了；而郑之珍本中没有记载的或仅有只言片语的，有可能存在于民间，但是被郑之珍选择性地省略了。尹伯康从时间维度上揭示了目连戏的历史发展概貌，进而对目连戏剧本的源流演变进行考证，最后对祁剧目连戏的由来下了定论，认为早期演唱的目连戏主要是从赣南赣州一带

① 郑之珍本：此处指郑之珍版本的《目连救母》。

传入、由道士演唱的目连戏演唱本，在郑之珍本目连戏问世后，祁剧艺人均以郑氏之本为蓝本演出。有人从创新的角度切入，对《目连救母》演出各方面的创新进行解读。郝建华就该剧的艺术创新发表了自己的看法，他认为《目连救母》的演出获得成功，在于它继承了传统目连戏的艺术精华，并在此基础上进行了艺术再创造，使其适应了时代和观众的需求。刘亚惠集中论述了《目连救母》的服装创展，为了符合当代观众的审美需求，戏剧服装设计者在设计该剧的服装时，从服装的色彩、款式及融入现代理念三个方面进行了大胆的创新，通过对服装色彩的充分利用，达到展示人物性格变化及舞台空间转换的目的；通过不同服装款式的运用来体现剧情的变化及人物心理路程的发展变化；在传统戏剧服装中融入现代理念来满足观众的审美趣味。有人从戏剧审美心理学的角度解读，如康馨认为，历史悠久的祁剧目连戏蕴藏有丰富的戏剧美学，它不仅具有重大的史学价值，还具有一定的审美价值。祁剧目连戏之所以能够流传至今，并仍受老百姓的喜爱，是因为音乐自身所蕴含的流畅、清晰的自然美，能带动观众的情感。刘登雄、何瑞涓等人围绕祁剧目连戏的传承与发展进行了探索。刘登雄认为，祁剧目连戏有重要的价值，只有在剧院艺术实践中才能焕发生机，对于祁剧目连戏的传承与保护必须以"保护为主，抢救第一，合时利用，传承发展"为指导方针。

祁剧《刘氏违誓》剧照（湖南省祁剧院供）

此外，对《目连救母》展开研究的代表性文论还有尹伯康的《整理目连戏的现实意义》①和《一天一个名堂：唐可彩先生谈祁剧目连戏的演出》②、李和平的《目连戏的现实性》③、易宣的《久违了！目连戏》④、韩宗树的《古老戏曲〈目连救母〉活体传承成功亮相》⑤、常瑞芳的《〈目连救母〉的慈善思想》⑥、黄秀英的《赞湖南省祁剧院〈目连救母〉兼对粤剧与其他戏曲剧种在香港未来发展的憧憬》⑦、肖笑波的《创造中成长：扮演〈目连救母〉刘氏有感》⑧、景俊美的《祁剧〈目连救母〉的多维解析》⑨、李谦的《新编祁剧〈目连救母〉开启全国巡演之旅》⑩等。其中，景俊美从表演、历史传承意义、观众认知三重维度解析了祁剧《目连救母》。

《梦蝶》是一部新编创的祁剧剧目，取材于传统故事，剧作家盛和煜在创作时巧妙地运用了现代的写作技法，实现了传统与现代的结合。《梦蝶》在湖南省艺术节上首演，获得了"田汉大奖"第一名。新编古典祁剧剧目《梦蝶》的问世，不仅吸引了不少的观众，还引起了研究者对《梦蝶》的解析。从目前所能查阅到的文论来看，与《梦蝶》有关的文论内容基本上为观后感，有感而发进而上升至理论的层面。尹晓晖在观赏《梦蝶》之后，给予该剧高度的评价：结构精致、意蕴丰富；

① 尹伯康. 整理目连戏的现实意义 [J]. 艺海, 2006 (6): 14-16.
② 尹伯康. 一天一个名堂：唐可彩先生谈祁剧目连戏的演出 [J]. 艺海, 2007 (5): 31-32.
③ 李和平. 目连戏的现实性 [J]. 艺海, 2006 (4): 42.
④ 易宣. 久违了！目连戏 [J]. 艺海, 2006 (6): 12-14.
⑤ 韩宗树. 古老戏曲《目连救母》活体传承成功亮相 [N]. 中国文化报, 2007-07-11 (004).
⑥ 常瑞芳.《目连救母》的慈善思想 [J]. 艺海, 2007 (1): 26-28.
⑦ 黄秀英. 赞湖南省祁剧院《目连救母》兼对粤剧与其他戏曲剧种在香港未来发展的憧憬 [J]. 中国演员. 2012 (1): 31-33.
⑧ 肖笑波. 创造中成长：扮演《目连救母》刘氏有感 [J]. 创作与评论, 2013 (4): 121-122+129-132.
⑨ 景俊美. 祁剧《目连救母》的多维解析 [J]. 创作与评论, 2016 (4): 112-115.
⑩ 李谦. 新编祁剧《目连救母》开启全国巡演之旅 [N]. 中国文化报, 2017-03-23 (012).

舞美简洁、唱腔优美；表演成熟、角色到位。① 尹伯康认为《梦蝶》如同清淡高雅的古曲，他从该剧的编创和演出两方面着手，对其进行了深入的分析。在肯定该剧长处之时，也提出了优化的建议，如演员需要把握好剧中人物的性格等。此外，江正楚的《于荒诞演真实 化腐朽为神奇：祁剧高腔〈梦蝶〉赏析》② 一文也对《梦蝶》进行了评析。

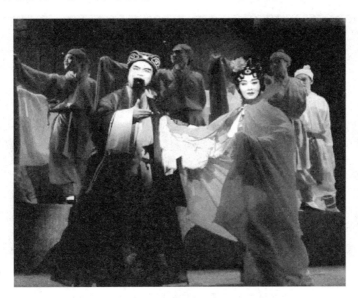

祁剧《梦蝶》剧照（湖南省祁剧院供）

据笔者所见，近年来，对于祁剧剧目的研究呈现良好的趋势，除了上述对于《目连救母》《梦蝶》的研究之外，研究者们还对其他剧目也进行了一定的解读，如张杰、李娜、常瑞芳等人，对祁剧《莲台观世音》发表了自己的看法。常瑞芳侧重于描述该剧目所传递出的普世情怀；李娜侧重于从该剧的主题、人物及编剧技巧等方面展开探讨；张杰作为该剧目的导演，侧重于论述该剧目导演的全过程。刘乃崇从人物、剧情等方面着重分析了祁剧现代剧目《黄公略》。金式对祁剧传统剧目

① 尹晓晖. 意蕴丰富 精彩纷呈：大型祁剧《梦蝶》观感 [J]. 艺海, 2013 (9): 36.
② 江正楚. 于荒诞演真实 化腐朽为神奇：祁剧高腔《梦蝶》赏析 [J]. 艺海, 2014 (1): 41-42.

《阴阳错》进行了讲解，指出《阴阳错》是一部以丑角为主的讽刺喜剧，借鬼神抒发了对腐败社会的不满之情及抗争精神。除此之外，金式还从剧作和演出等方面对祁剧传统剧目《探母刺秦》做了探究和鉴赏。他认为，该剧主要运用了突变、对比及重复的艺术手法来塑造剧中人物性格。

祁剧《九殿不语》剧照（湖南省祁剧院供）

除上述学者的研究外，金雨生也从剧目题材和主题两个方面对祁剧现代戏《焦裕禄》进行了分析；陈慧敏则对祁剧现代剧目《走廊窄·走廊宽》进行了实况报道；宋纪元对祁剧传统剧目《奈何桥》的编排发表了一些看法；何国妮总结了自己饰演《张氏收尸》中张氏的体会；张朝国对《问樵开箱》中的一个由生角表演为主的片段——《打棍开箱》进行了细致的描绘，并对其中的表演奥秘进行了分析探索。徐仿红在他的文章中，总结了自己扮演《高山上坟》中瞎婆这一角色的体会，并将其上升到了理论层面；李树仁以剧本为主要研究对象，对祁剧剧目《魏源》展开了探讨；郑玲就祁剧小戏《选村长》中戏曲传统程式的运用展开了探究；凌鹰对现代大型祁剧剧目《浯溪兄弟》进行了评述；余超凡就祁剧剧目《鞋印》的编剧特色进行了解读，他认为该

剧目不仅在编创方面运用了传统的表现手法，在表演方面也运用了传统的程式动作，是在继承传统方面成绩优秀的祁剧剧目。

祁剧《奈何桥》剧照（湖南省祁剧院供）

综上而言，虽然有不少关于祁剧剧目的研究文论，但是相对于庞大的祁剧剧目来说，目前的研究还是十分匮乏的。由于祁剧剧目以传统剧目居多，但大部分的传统剧目已不再适合现代观众的审美观，因此，对于祁剧剧目的编创和研究是亟待解决的问题，而丰富的演出剧目同样也有利于祁剧的发展。

纵观近千年的传统戏剧艺术的传承历史，不难发现，祁剧的传承形态已相对稳定，并形成了一定的特征：传承主体由团体和个体组成，团体传承优于个体传承，个体传承需服从整体并共同协作；传承表演既讲究技艺性，又讲究普及性，但更加突出技艺性；表演过程追求艺术性与程式性的共存，但同时更加注意艺术性；传承讲究继承与创新共存，但着重强调在继承的基础上进行有机的创新；戏剧内容强调核心价值和世俗情怀共存，但更加注重核心价值的传递。传统戏剧艺术是中华优秀传

统文化的重要组成部分，对其进行有机动态的继承不仅有利于戏剧艺术的良好发展，还能丰富中国的传统文化。祁剧作为湖南地域性戏剧剧种的代表，在发展历程中也同样具有传统戏剧艺术的传承特征。

近半个世纪以来，娱乐形式大幅度转变，娱乐内容快速增加，快节奏的生活使人们无法停下脚步，安静地欣赏一场古韵古色的传统艺术，进而导致传统戏剧的"隐退"。观众的大量流失，使得以戏剧演出为生的艺人迫于生计纷纷转行。针对传统艺术流失的现象，戏剧界的研究者们对祁剧的传承问题展开了深入探讨。祁剧的传承离不开传承艺人，想要更好地在现代社会传承下去，就必须在继承传统的基础上有所创新，运用现代艺术手段，赋予祁剧以时代意蕴，将其打造成融传统与现代为一体的艺术形式，符合现代观众的趣味与审美。

四、祁剧传承研究

从目前所能收集到的资料来看，研究者们非常重视对祁剧传承艺人的研究。中国的大多数非物质文化遗产是以传承人的口传心授为主，传承人是传承和发展非物质文化遗产的核心人物。祁剧的传承与发展离不开历代传承人的努力，他们是祁剧的珍宝，见证了祁剧的传承与发展。著名的祁剧艺人有筱玉梅、谢美仙、刘登雄、洪玉玲、张少庭、钟玉兰、肖笑波等。李文芳、屈越斌、文忆萱、李茂华等人对老一辈祁剧表演艺术家谢美仙曾做过相应研究。谢美仙是传承祁剧艺术的代表性人物，她9岁开始学艺，1949年入湖南邵阳文艺祁剧团当演员，1952年调邵阳市祁剧团当演员。她自从艺至今，共演出祁剧剧目180余出，其中较为著名的有《法场祭奠》《拜月记》《昭君出塞》《春秋配》《红梅》等。除演出外，她还曾被剧团选送到湖南省戏改干部学习班学习。学习归来后，她更加坚定了自身的目标，积极投入祁剧艺术的表演实践中。谢美仙因饰演《昭君出塞》中王昭君一角成名，后来她为了培养年轻一代的祁剧传承人，放弃了钟爱的舞台表演，投身于祁剧的教学工作当中，为祁剧的发展培养了不少优秀的接班人。文忆萱对谢美仙评价

道:"美仙始终是一位认认真真唱戏,清清白白做人的艺术家。"① 这简单朴素的言语,将谢美仙的高尚品格完美地呈现了出来。李茂华在纪念谢美仙时说:"我们纪念美仙先生,就是要像她那样,一腔痴情献于祁剧,一生心血献于祁剧。"② 简简单单的两句话,恰到好处地概括了谢美仙献身于祁剧的一生。新生代祁剧演员肖笑波是祁剧表演艺术的舞台上冉冉升起的一颗新星,她因饰演祁剧新编剧目《目连救母》中的刘青提一角而被大家所熟知,由此也引起了研究者的兴趣。邹世毅、谢滋、笑蓓、孙婵等人都对她进行了追踪,并做出了客观公正的评价。从目前所知的资料中,邹世毅对肖笑波的关注应该算是较早的,他从专业态度、人品情操、敬业态度等

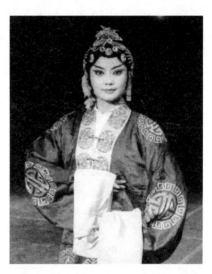

祁剧《目连救母》刘青提
(肖笑波饰演)剧照

方面给予肖笑波高度的评价,认为她是一个专业较强、术业专攻,热爱祁剧事业的新生代祁剧青年艺术家,是祁剧传承和发展的核心传承者。谢滋和笑蓓记述了肖笑波的成长历程,并对其在《目连救母》中的表演进行了细致的分析。

祁剧作为历史悠久的湖南地方戏剧,以前以民间自发传承为主,并具有一套较为完备的传承体制。但是在西方音乐文化及教育体制的影响下,祁剧旧有的传承模式受到了挑战,再加之现实环境的影响,祁剧的传承更是面临了巨大的挑战。不少研究者立足田野,在调查分析祁剧传承所存在的问题后,提出了相应的建议。在众多的学者中,陈明就以祁

① 文忆萱. 勤奋朴实的艺术家:谢美仙 [J]. 艺海,2006 (5):79.
② 李茂华. 祁剧、《昭君出塞》与谢美仙:《祁剧名伶谢美仙》序 [J]. 艺海,2007 (2):42.

剧传承状况为研究对象，试图在分析民间语境及当今学校语境中祁剧的传承和教学相关问题的基础上，对当今学校语境下中国传统音乐艺术的传承形式进行了初步了解。主张以祁剧为中心，开展地方传统音乐课程研究，为中国传统音乐艺术的教育与传承工作提供参考，以便在学校音乐教育中实现地方传统音乐艺术教育。与陈明类似，张天慧和李巧伟也较为注重祁剧在高校教育中的创新发展和继承。他们总结道："将祁剧音乐文化融入音乐教学中，不但是音乐教学的重要补充和丰富，而且能够树立学生对民间音乐文化的正确认识，真正使本土音乐文化与人类音乐文化某种程度的'回归'与'统一'。"① 在分析祁剧发展现状的基础上，两人还提出了一些建议，即培养在校学生成为祁剧的推广者、成立戏剧音乐文化艺术协会、创新祁剧授课方式、组织学生前往祁剧发源地进行采风和学习。此外，笔者通过分析李伟、李巧伟、张天慧、潘雁飞、陈芳玲、成芳、游德存等人有关祁剧传承发展的文章，发现文章几乎都是以探寻祁剧的历史渊源为切入点的，进而探寻祁剧传承发展所存在的主要问题，并针对问题提出解决方案。在众多研究祁剧的学者当中，毛莉杰和陈瑾就祁剧唱腔的传承提出了具体的意见：开设祁剧选修课及在声乐课的教学中适当增加祁剧的演唱内容等。而肖笑波则在总结自身表演实践的基础上，对祁剧表演程式的传承和创新做出了初步的分析。总括而言，祁剧传承的新思路主要有以下几个方面：优化传播方式及路径；创新祁剧音乐表现手法；培养新生代继承人；改进教学方式；建立祁剧传承基地及挖掘、整理祁剧资料等。

综上所述，在有关祁剧传承的研究中，对于传承现状及创新的理论探索占比较大，而在众多的祁剧理论成果中，对于祁剧传承人的研究主要集中在谢美仙、肖笑波二人身上。从上述研究可知，在众多祁剧的理论研究成果中，有关祁剧艺人及祁剧传承现状的研究还远远不足。研究者在今后的研究中应该拓宽研究领域，加强对其他祁剧艺人及祁剧其他

① 张天慧，李巧伟．祁剧音乐文化在高校音乐教学中的传承与创新[J]．品牌，2014(12)：294．

方面的传承研究。

此外,通过对祁剧历史研究、音乐研究、剧目研究和传承研究文献的梳理,不难发现,尽管研究者在这四个方面投入了大量的精力,但是研究的力度还有待进一步加强。另外,除上述所提文章外,有关祁剧其他方面研究的代表性文章还有:欧阳阿鹏的《额头上的"自报家门":漫谈祁剧的脸谱艺术》①,主要对祁剧净行脸谱进行了分析,祁剧净行演员常在额头上画上一幅小小的彩色图,其目的主要是刻画人物的性格或是表现人物的出身、经历等;石生朝的《祁剧语言音韵》②,主要从祁剧语言音韵的形成,祁剧语言的咬字、声调及韵辙等层面着手,通过调查研究,对祁剧语言音韵进行了初步梳理;陈际名的《祁阳锣鼓经使用探究》③,重点对祁阳锣鼓经的使用进行了初步的探究,并附有乐谱;以及毛莉杰和陈瑾的《湖南祁剧的唱腔风格与新的传承方式》④、

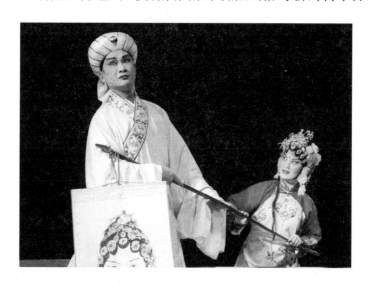

祁剧《松林试卜》剧照(湖南省祁剧院供)

① 欧阳阿鹏. 额头上的"自报家门":漫谈祁剧的脸谱艺术 [J]. 文艺生活(艺术中国),2016(1):127-128.
② 石生朝. 祁剧语言音韵 [J]. 艺海,2006(6):64-68.
③ 陈际名. 祁剧锣鼓经使用探究 [J]. 艺海,2010(7):75.
④ 毛莉杰,陈瑾. 湖南祁剧的唱腔风格与新的传承方式 [J]. 大舞台,2012(12):3-4.

李双的《试论湖南祁剧的传播与闽西汉剧的历史关系》①、邢磊的《共时性视域下的祁剧私营模式比较研究》②、潘魏魏的《祁剧寿戏研究》③ 等。

随着科学技术的不断发展，机读型音乐文献逐渐被人们接受和利用。例如，湖南省祁剧院录制的《三气周瑜》《醉打山门》《奈何桥》《问樵》《牛皋毁旨》《打棍开箱》《打店》等，衡阳市祁剧团录制的《法场祭奠》《天水关》《金龙探监》《芦花荡》《五郎出家》《华容当曹》《城隍庙降香》《杀四门》等，都是祁剧的机读型文献。

① 李双. 试论湖南祁剧的传播与闽西汉剧的历史关系 [J]. 中国音乐，2015（4）：107 - 109 + 129.
② 邢磊. 共时性视域下的祁剧私营模式比较研究 [J]. 艺术探索，2015（4）：119 - 122 + 5.
③ 潘魏魏. 祁剧寿戏研究 [D]. 湘潭：湖南科技大学硕士学位论文，2015.

第二章 祁剧传承人调查实录

祁剧是湖南省世世代代劳动人民集体创造出来的艺术瑰宝，是极其丰富且珍贵的非物质文化遗产。祁剧不单单只是一个剧种，它更多地体现了湖南人民的精神品质、文化内涵、个性特点和情感凝聚力。所以对祁剧的保护与传承，是我们应当慎重思考的问题，笔者认为，想要保护和传承好祁剧，其根本就是保护好祁剧传承人。在非物质文化遗产的大部分领域，一般是由传承人的口传心授而得以代代传递、延续和发展的。在这些领域里，传承人是非物质文化遗产的重要承载者和传递者，他们承载着非物质文化遗产的文化传统和技艺，他们是非物质文化遗产的传承者。所以说保护传承人是保护和传承好祁剧的根本，俗话说，"皮之不存，毛将焉附？"没有了祁剧的传承人，也就意味着祁剧的消失。笔者正是因为看到了祁剧传承人的重要性，所以深入湖南省各个地方对祁剧传承人、民间艺人进行采访，了解他们的生存状况，以此获得第一手资料，为祁剧的保护与传承献上自己的一点微薄之力。本书笔者以采访实录的方式，记录了祁剧国家级传承人、祁剧省市级传承人、祁剧其他传承人的生活状况、学艺经历、个人荣誉等各方面的情况。

第一节 祁剧国家级传承人

祁剧国家级传承人作为最高等级的传承人，首先，要具备过硬的专

业技能；此外，还需有深厚的文化底蕴和社会责任感。祁剧国家级传承人肩负的是文化传承的重要使命，他们是祁剧得以更好发展的重中之重。祁剧国家级传承人有四人，分别是刘登雄、肖笑波、江中华、张少君，下面是对这四位祁剧国家级传承人的采访实录。

一、"田汉表演奖"得主——刘登雄

刘登雄

刘登雄，中共党员，娄底新化人，邵阳市政协委员，省剧协会员，国家一级演员，湖南省第三批"国家级非物质文化遗产项目传承人"，湖南省祁剧院党支部书记、院长。

刘登雄出生于1961年2月22日。父亲刘导游，生于1931年，逝于2016年。母亲周闺娥，生于1932年，逝于1982年。两人均以务农为生。勤劳肯干、耐于吃苦是老一辈在日常生活中切实履行的优良作风，在这样一种民风淳朴的环境中，刘登雄逐渐成长并开始了他的祁剧之路。

1. 采访实录

【时间】2018年8月29日

【地点】邵阳市大祥区楚雄大剧院

【访谈对象】刘登雄〈文武小生〉

采访者：刘老师，您好，这次十分荣幸能来到湖南省祁剧院采访您，请问您当初是在何种机缘巧合下接触到祁剧的呢？

刘：1968年的时候，我开始接受小学教育，5年后顺利毕业。由于当时农村公社里的周书记喜欢文艺活动，于是我便有了学唱戏曲的机会。小学三四年级时，村里需要支农下农村，参加插秧劳动。白天我在村里劳作，晚上则坐在椅子上教唱戏曲（京剧）。我十分热爱戏曲，大家都觉得我的嗓音条件较为出色，并且我也有不薄的戏曲功底，因此，

我经常被推荐到大队宣传队演唱戏曲，如样板戏《智取威虎山》（第五场《打虎上山》）等。在这些演出后我逐渐得到了更多人的认可，自此之后，我还代表过大队、公社、区级到公社、区里和县里参加比赛。

　　采访者：凭借自身优秀的天赋及机缘巧合下培养出来的戏曲底蕴，刘老师最终走上了演绎祁剧这条道路。能看出刘老师是对祁剧有浓厚的爱好与兴趣的，否则不会将祁剧作为自己毕生的追求。那么在您逐渐崭露头角之后，是如何开始学习祁剧的？师承何处？都表演过什么剧目？

采访刘登雄（左）

　　刘：我学习祁剧并没有经过系统的学习，而是通过言传身教这种传统的受教方法完成对祁剧的掌握与表现的。我的表演师父何少连（1999年去世）及唱腔师父严利文（女）在教授我祁剧的基本动作时是以边唱边教的方式进行的，在这种教育方式下，我也掌握了用于表演祁剧生旦净丑这些行当的基本要求及祁剧常用的基本练习形式。

　　在学习祁剧的这段时日里，我曾表演过《黄鹤楼》《牛皋抢亲》，《彩楼会》中《薛平贵与王宝钏》一场，《白蛇传》《智取威虎山》等众多剧目。在剧目《白蛇传》中，我饰演许仙一角；在《园丁之歌》

中，我饰演的是一个小孩。对于剧情完全不同的剧目，我能把握得游刃有余，扮演的角色活灵活现。20 世纪 80 年代后，我便逐渐开始出演传统的戏曲曲目。1974 年，也就是我 13 岁时，我以学徒的身份成功入选邵阳地区祁剧团，一年后正式上班。初入邵阳地区祁剧团时，我带病在湖南省大剧院出演了《沙家浜》中的两个角色，受到军区司令员李敬军和省委书记接见。

采访者：原来刘老师在年少时，就已经获得大众的认可，也正是您的那一份专业精神，让您在 13 岁时就入选祁剧团。那您入选祁剧团后具体的演出行当是什么？您入选祁剧团后一定会有更广阔的舞台，具体扮演过哪些角色？

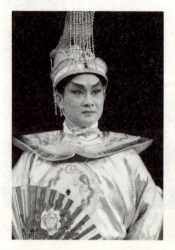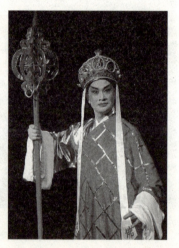

刘登雄扮演过的角色

刘：在进入祁剧团之后，我依旧跟随师父何少连和严利文学习，具体的行当为文武小生。在师父的精心栽培下，我勤奋工作，刻苦钻研，勤勤恳恳三十余载，终于能完整掌握和继承祁剧艺术别具一格且精湛的表演风格，成为祁剧宝河派小生行当的杰出接班人。20 世纪 80 年代以来，我已成为剧团的艺术骨干，在文武小生的演出中独挑大梁，且在四十多出剧目中扮演主要角色，如《黄鹤楼》的周瑜、《追鱼记》的张珍、《秦香莲》的陈世美、《李三娘》的刘智远、《白门楼》的吕布、

《闹严府》的曾荣、《薛平贵与王宝钏》的薛平贵等,这些艺术形象的塑造都要求能善于探索和挖掘人物的内心世界,充分利用眼神和脸部表情来展现人物在不同环境下的思维和行为,因此,在舞台上演出的所有角色都应具有鲜明的个性,栩栩如生,含有深度。

刘登雄所获荣誉证书

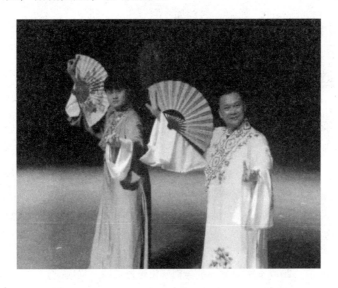

2017 年刘登雄向徒弟戴驿伦传授祁剧小生技巧

采访者:现如今人民物质生活水平逐渐提高,许多家长不愿意把自己的孩子送来学习这些传统戏曲,认为学习戏曲是一件很苦的事情,并且流行文化充斥着年轻一代的生活,许多孩子也不能沉下心来学习祁剧,那么刘老师您作为湖南省祁剧院的院长,在祁剧的传承这方面有什么见解呢?

刘:祁剧必须传承、发展下去。我们祁剧院把培养造就下一代优秀

接班人当作整个祁剧院的重大工程来抓,通过科学的管理和细心的栽培,一批有光明前途的好苗子将会脱颖而出,茁壮成长。在 2006 年全省青年演员电视大奖赛中,我们祁剧院有 1 名演员获"头牌演员"奖,3 名演员获"十佳演员"称号,在整个湖南省各兄弟剧团中名列前茅。近年来,省委、省政府委托祁剧院开展"五下乡"演出活动,每一次我都会担任领队,冲锋在前,不管是炎热还是寒冷,无论是刮风还是下雨,我一定会出现在演出的队伍当中,并且承担大量的演出任务,基本上每年都能带领祁剧院的成员完成 300 余场的演出任务。路在脚下,梦想就在前方,我和我的团队一定会充满热情勇往直前!

2017 年刘登雄向徒弟戴驿伦传授祁剧《彩楼配》

采访者:刘老师的精神着实让人感动,祁剧的发展离不开你们每一个祁剧人的心血。请问祁剧现如今的发展状况如何?

刘:2000 年剧院恢复后,解决了以下两个问题。一是传承场地的问题,添置了相应的设备。二是传承方式问题。2005 年的解决方式是跟戏协协同开设祁剧班招学员进行培训,剧团提供师资力量,定向委培。共招收了 50 余人,培养费用与学校平摊,双方各 2 500 元。2010 年,学生毕业后送入中戏附中学习 2 年,学习京剧把子功、毯子功,丰

富舞台表演经验；2012年，学生回剧团后成为骨干力量。对于传统剧种的传承，我认为保护剧种，关键在人。在2006年、2009年、2012年的三场湖南省艺术节活动中，我们剧团都取得了一等奖第一名的好成绩。

采访者：刘老师不仅自身十分优秀，带出来的每一位学员也都值得刘老师骄傲、自豪。想要培养一位优秀的祁剧演员是需要花费大量心血的，传承工作是一件很不容易的事情，那么刘老师你们当前的传承工作中有哪些地方是比较困难的呢？

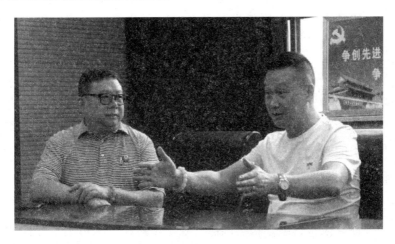

刘登雄接受采访（左：杨和平　右：刘登雄）

刘：现在地方经济不景气，政府投入少。祁剧院104人一年只有540万元经费，非物质文化遗产资助也只有20万元，还不是每年都有。国家级非物质文化遗产保护剧种的支持力度并不大，分下来每人每月仅为800元。目前剧团还有30多人没有编制，在政府出台八项规定后，经费都不好安排，本来是差额拨款，我们按全额拨付，这个也制约我们的发展。虽然情况不容乐观，但我们还是会努力去做好祁剧的传承工作，"等、靠、要"是不行的，只有自己做好了，引起了政府的关注，他们才愿意帮助。搞祁剧传承，领导班子要团结，奔着一个共同的目标去干。市长表态争取在今后的改制中把剧团的经费纳入政府的预算范围。

2. 个人荣誉

学艺十余载，终是得艺成。刘登雄作为湖南省祁剧的国家级传承人，自小勤奋好学，刻苦钻研，吃苦耐劳，锲而不舍。再加上何少连、严利文等名师的精心培养及多年的艺术实践，这才形成了他独特的表演风格。他善于探索和挖掘角色的内心活动和情感变化，能够运用身体和面部表情来充分传达人物的感觉与行为。因而他扮演的人物性格鲜明，生动形象，富有张力，十分出彩。1995 年，刘登雄在全省会演活动中表演了《武松哭林》片段，这次演出为他自身的表演形式奠定了一定的基础。1997 年，刘登雄凭借《芦花荡》《黄鹤楼》两出折子戏获得了芙蓉奖及最高艺术奖。2003 年，刘登雄在湖南省艺术节活动中表演了剧目《梦神记》并凭此荣获主要配角奖。2006 年，一出《目连救母》使刘登雄摘取田汉表演金奖。

刘登雄作为湖南省祁剧院院长，他既是传统戏剧的优秀传承者，也是一名合格的剧院掌舵人。作为中共党员、邵阳市政协委员的刘登雄，他在管理祁剧院时充分遵循和落实国务院对于非物质文化遗产施行的"保护为主，抢救第一，合理利用，传承发展"的十六字方针。为了贯彻这一方针，他亲自组建精英团队，在资金短缺、人员不足等种种困境下，不畏艰难，奋勇向前，终于将停演近 60 年的《目连救母》搬上第二届艺术节，并获得了最高奖项。2007 年，刘登雄被评为国家一级演员。除此之外，他多次被评为市直宣传系统优秀党员，还被市委、市政府聘为专家服务组成员。2012 年，刘登雄获得了第二届中华非物质文化遗产传承人薪传奖，并被定为第三批国家级传承人。2017 年，目连戏申报国家艺术基金成功，该剧目曾在全省演出了 40 余场，并参与了东盟的演出活动。他积极地探索和努力，得到了丰硕的回报和社会的认可。

二、"梅花奖"得主——肖笑波

肖笑波，女，生于 1983 年 12 月 27 日，湖南省新邵县陈家坊镇红

卫村人，国家一级演员，湖南省祁剧保护传承中心一级演员，中国戏剧家协会会员，湖南省戏剧家协会副主席，政协湖南省第十一届委员会委员，党的十九大代表。多年来，她一直站在祁剧的第一线，为百姓服务，深入基层演出十余载，已获中国戏曲表演最高奖——梅花表演奖；曾被评为文化部拔尖人才、全国优秀中青年演员等。

采访肖笑波（左）

1. 采访实录

【时间】2018年8月29日

【地点】邵阳市大祥区楚雄大剧院

【访谈对象】肖笑波

采访者：肖老师，您好，十分荣幸能在湖南省祁剧院采访您，您能简单与我们分享一下您与祁剧的渊源吗？它对您有何特殊的影响，让您选择了这份事业？

肖：好的。我的父母均是业余剧团的成员，曾在20世纪70年代末80年代初跟随县级剧团科班学习唱戏。父亲肖建新不仅曾在陈家坊戏班担任鼓师，还会唱花鼓戏，会做一些道场和佛教法会，并且写得一手

好字。母亲石青英则常在业余戏团中出演小生角色,家中有姊妹三人。我生于梨园之家,父母又都是花鼓戏演员,所以我小时候在九江厂听高音喇叭放戏时,也就会不由自主地咿咿呀呀唱起来。1994年,我成功考入邵阳市艺术学校。

肖笑波的研修班培训证书

采访者:可以说是父母对您的熏陶,让您对祁剧产生了浓厚的喜爱之情。那您进入邵阳市艺术学校之后开始随着老师进行系统的学习,师承何人呢?

肖:老师觉得我的外貌、身材及嗓音等先决条件比较出色。可是要想在祁剧这条道路上走得更远,光靠天分还是远远不够的。1995年秋,我入校学习后开始跟随花中美(女)、刘艳萍(女)、杨文辉(女)、屈晓敏(女)等老师学习形体,跟随金琼珍老师(女)、雷金元(女)老师学习唱腔。有优秀的老师辅导,再加上我的刻苦用功,我在表演祁剧这条道路上小有成就。不管是何种课业,我每天都勤勤恳恳地坚持学习,甚至会累到哭泣,但是我会擦掉眼泪又爬起来继续练功。在这样年复一年日复一日的坚持中,我打下了既深厚又扎实的戏曲功法。

采访者:严师出高徒,正是老师的严格要求,让您的戏曲功法既深

厚又扎实。在学习的过程中,有哪一位老师对您最为严苛?有哪些事情让您记忆犹新?

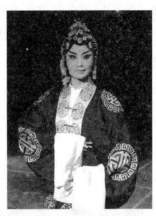

肖笑波及其扮演的角色

肖:在跟随花中美老师学习祁剧时,当时年仅13的我就被老师吩咐去做烧水、倒水入盆、烧香三拜等事情,做好事情后花中美老师还要连续几日都在我头上拍一下。这些不仅是为了磨炼我的耐力与品性,也是传统的拜师学艺不可缺少的环节。花中美老师在指导我训练时十分严苛,经常让我头顶脸盆进行练习,稍有腿软便会鞭打我。早起晚睡、顶盆练唱、咬筷子、叼苹果对我来说就更是家常便饭了。如此的学戏过程,对于我来说是一个难以忘却的宝贵经历,正是花中美老师的严格教导,才锻炼了我坚忍不拔的毅力,让我打下了扎实的表演功底。花中美老师去世前,把我叫到床边,对我说:"若想当好祁剧演员,就不该有缺陷。"听了师父的遗言,我更加刻苦,用自虐一般的练习方法克服了自己的恐高症,练成了连师父都没有完成的《过奈何桥》的表演动作,也正是这一出《过奈何桥》让我收获了荣誉,也懂得了身为一名祁剧演员的责任。师父的教诲和对祁剧的执着,使我立志继承祁剧的绝技,决不让它失传。

采访者:能感受得到花中美老师对您的一生都有重要的影响。孟子曾说,"故天降大任于斯人也,必先苦其心志,劳其筋骨,饿其体肤,

空乏其身"。您能完成老师都未完成的《过奈何桥》的表演动作,相信您的老师也会为您感到骄傲和自豪。那么在您的演出中,让您印象最深刻的是哪一场?您还出演过什么戏?

肖:我印象最深刻的是,2001年7月,我一从邵阳市艺术学校毕业,便被分配到了湖南省祁剧院。凭借良好的嗓音条件,初来乍到,我就被安排饰演《杨门女将》中的佘太君一角,这是我学有所成后的第一场大戏。在这之后,我又陆续参演了折子戏《宋江杀惜》(又名《坐楼杀惜》)、《打金枝》(驸马)、《辕马》(杨八姐)、《祭塔》(白素贞)、《贵妃醉酒》、《过奈何桥》(毕业大戏)、《目连救母》(刘四娘)等剧目。

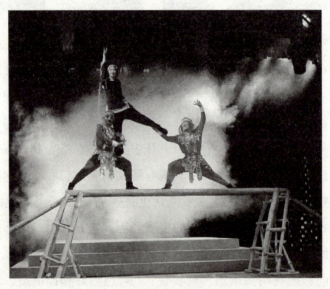

肖笑波出演《过奈何桥》

采访者:现在您作为一名老师,对祁剧的发展有何看法?

肖:传统戏剧虽然发展困难,但是我一定会坚守。认真训练,坚忍不拔的品性才是演艺道路成功的根本原因。在台上,我会坚持为基层群众演戏;在台下,我也要为普通百姓奔走。"文化是民族的灵魂",我始终在为传统戏曲的传承与延续,为实现民族文化的复兴贡献自己的力量。

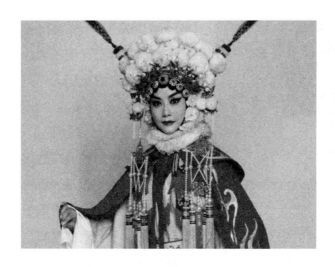

肖笑波《昭君出塞》剧照

肖笑波出演《昭君出塞》

采访者：那您如何看待如今青年演员对于物质的追求？

肖：青年演员是祁剧未来的希望。我一有空就会去团里与青少年演员拉家常、谈心得，为他们答疑解惑，甚至会一字一句教他们演唱，手把手地给他们排戏，经常自掏腰包为他们垫学费、买道具，四处奔走为他们联系演出、学习、露头角的机会。一同入行的团友，因家境困窘不能安心排戏，我会坚持一路鼓励陪伴，并从自己微薄的工资中拿出一份进行接济。如今，在我家里一日三餐的小桌上，经常挤满了"混吃混

肖笑波《沙家浜》剧照

喝"的"00后"学艺孩子,看着他们狼吞虎咽的样子,我感到很满足。这群孩子都是祁剧的接班人,是重振中国戏曲文化的未来和希望,我必须带好他们、教好他们,做好他们前行的铺路石。我也曾经面临入不敷出的窘境,但我会想办法克服,比如去兼职婚礼主持、模特等工作,只有不干活才是不务正业。我是一名戏曲演员,更是一名中共党员,肩负传承祁剧文化的使命,演好每一个"角色",做一个基层群众喜欢的演员,是我一生最大的心愿。我要用艺术生命为人民群众演好戏,培养更多的学生,把祁剧更好地传承、发展下去,推动湖南祁剧走向世界。

2. 个人荣誉

在一次采访中,肖笑波谈到获梅花奖后的感想:年纪轻轻就获得这个奖十分幸运,虽然自己也付出了努力,但在众多前辈面前依然诚惶诚恐。2009年,是肖笑波初露锋芒的一年,这一年她带着祁剧《目连救母》中的《过奈何桥》这一折在"长江之星"的舞台上惊艳四座。

肖笑波的获奖证书

同年，肖笑波凭借一出《梦蝶》获得了湖南省田汉表演奖第一名。肖笑波自豪地告诉观众："祁剧从来都不是一个小剧种！"五百多年的历史沉淀终将使祁剧再次崛起。2011年，肖笑波获得了戏曲表演"梅花奖"。2013年，她参演的剧目《梦蝶》入围国家舞台艺术精品工程。

肖笑波《目连救母》剧照

肖笑波《梦蝶》剧照

2014年，肖笑波在戏曲电影《王华买父》中饰演韩李氏。天赋高、底子好，再加上名师的指导和她自身的努力，肖笑波能够在戏曲舞台上轻松地驾驭各种角色。她饰演的人物灵动形象，就连《沙家浜》里的阿庆嫂、《天下粮仓》（现代戏）中的邓哲、《三打白骨精》中的白骨精这些性格差异较大的角色肖笑波演绎起来也是毫不费力。精湛的技艺和不畏困苦的良好品质，使得肖笑波的祁剧道路一路伴着鲜花和掌声。除了上述奖项外，肖笑波还曾依凭剧目《昭君出塞》两次前往香港参加艺术节，获得了"全国地方戏优秀中青年"的荣誉称号，在2016年演员展演中排名第20位。2017年至2018年，肖笑波在全国巡演多达40场，足迹布及北京、上海、昆明、绍兴、安徽、广州、广西等地。

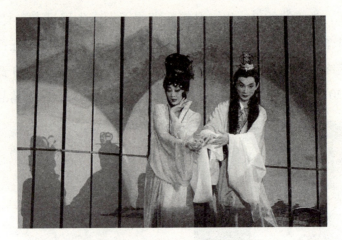

肖笑波在《梦蝶》中饰田氏（一）

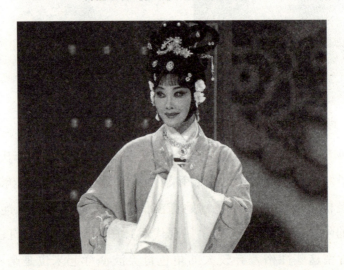

肖笑波在《梦蝶》中饰田氏（二）

三、"德艺双馨"文艺家——江中华

江中华，出生于1965年5月，大专学历，1978年12月从事演员工作，1986年加入中国共产党。1993年8月被评聘为二级演员，2002年被授予湖南省"德艺双馨"文艺家，2007年被评为国家一级演员。他是湖南省第一批省级非物质文化遗产项目传承人，湖南省戏剧家协会会员。

1. 采访实录

【时间】2018 年 8 月 29 日

【地点】邵阳市大祥区楚雄大剧院

【访谈对象】江中华

采访者：江老师，您好，很开心这次能在湖南省祁剧院采访您，您能简要与我们分享一下您与祁剧的渊源吗？

江：我是 1978 年 12 月参加工作后才开始接触祁剧的。在党的方针路线指引下，我一直在不断学习祁剧，刻苦钻研，敬重师长，团结同学，遵守纪律。在党组织和院里教师的培养下，我坚持不懈地追求艺术，系统地掌握传统戏曲的表演艺术，先后学习了《中国戏曲理论研究文选》《斯坦尼的导演理论》《周信芳的表演艺术》《戏剧艺术》《戏剧简史》《导演学基础》等专业理论书籍，为更好地将专业戏剧理论知识运用到表演实践工作中，打下了扎实的艺术功底。为了加强自身修养，2001 年至 2004 年我到衡阳省委党校学习法律并取得了文凭。

采访者：在您自学了这些戏剧理论知识后，您在祁剧的剧目中饰演过哪些角色呢？

江：1978 年 12 月至 2004 年 4 月，我在担任衡阳市祁剧团演员时，先后在舞台上主演了大型剧目《杨家将》连台四本（饰杨业）、《穆桂英大破天门阵》（饰杨延昭）、《王买老子》（饰康宁皇）、《薛仁贵成亲》（饰柳刚）等三十余出，祁剧传统折子戏《问樵开箱》（饰范仲淹）、《柳刚打井》（饰柳刚）、《黄鹤楼》（饰刘备）、《空城计》（饰孔明）等二十余出。

采访者：这些不同的角色需要不同的性格进行诠释，每个角色要做到个性鲜明，富有特色，且具有强烈的感染力。这就要求演员在独立进行表演创作活动时，有很高的艺术水平与艺术见解，江老师不愧是一名优秀的文艺家。除此之外，您在邵阳市祁剧团又有哪些任职经历呢？

江：1998 年 7 月至 2004 年 4 月，我先后担任了邵阳市祁剧团副团长和红旗影剧院副经理等职，主管剧团业务、办公室、影剧院工作。在

剧团工作的七年，我坚持以人为本的文艺指导思想，不仅为剧团的经济效益和社会效益做出了贡献，还丰富了人民群众的文化生活。七年间我们共演出了28个曲目。

采访者：在这些活动中，哪些是让您印象比较深刻的？

江：1998年至1999年，我组织四名青年演员和12场表演参加湖南芙蓉戏剧大奖赛。其中两位演员获得湖南省"芙蓉戏剧奖"。在剧院担任导演期间，我组织排练的剧目参加2004年的"第四届年度最佳明星奖"活动，获得了五项银奖（导演、编剧和三名演员）。2005年，我领导组织年轻演员参加了市年轻演员的样子戏比赛，其中，四名演员获一等奖，一名演员获二等奖，两名演员获三等奖。我在剧团的两年时间内，剧团与集体下乡演出600场，收入60万元，排练了近10场日常演出和剧目，完成各项管理任务目标。

采访者：听说江老师还参与过电视剧的拍摄，能与我们分享一下您出演的电视剧吗？

江：我第一次参与拍摄的电视剧是1989年省电视台摄制的六集电视剧《湘南春》，我在其中饰反一号胡庸，此剧由中央台向全国播放。1991年，我参加潇影厂拍摄的电视剧，主演《被拷问的灵魂》，在剧中饰阿明。1993年，我主演衡阳电视台制作的电视剧《神警》，在剧中饰张力，此剧参加省电视剧评奖获一等奖。1995年，我参演长沙台电视剧《扶贫司令》，饰阿牛哥，该剧在全国播放，收获好评。1997年，我在电视剧《站长》中饰李主任，该剧由中央电视台向全国播放。2002年，我参演四十集电视连续剧《紫玉金沙》，饰徐石川。2006年，我参演电视连续剧《血色湘西》，饰朱治贤，由中央电视台播放。

2. 个人荣誉

自1981年以来，市祁剧团每次创作会演都由江中华承担主要创作和演出任务，他为祁剧艺术事业做出了重大贡献，并且赢得了上级领导、专家和广大观众的一致好评，收到了《湖南日报》《湖南文化报》《成都日报》《衡阳日报》等各种简报和期刊的高度评价。因为对艺术

的执着追求，所以他能把学到的专业知识较好地运用到演出实践中去，并且获得了许多荣誉。

1982年，江中华参加原衡阳地区首届青年演员会演，荣获一等演员奖。1984年，江中华参加衡阳市专业剧团创作剧目会演，在《白居易》剧中饰白居易，荣获主演一等奖。1984年，他荣获湖南省优秀青年演员光荣称号。1988年，江中华参加全市首届优秀青年演员飞雁奖比赛，在《柳刚打井》剧中饰柳刚、在《问樵开箱》剧中饰范仲淹，凭借总分第一，荣获飞雁奖。1989年9月，在衡阳市迎接中华人民共和国成立四十周年创作剧目会演中，他在《庞统治酒》剧中饰庞统，荣获主演一等奖。1989年10月，他在湖南省庆祝中华人民共和国成立暨湖南和平解放四十周年新剧（节）目会演中主演《玉璧血》，荣获主演奖。1991年，他在衡阳市庆祝建党七十周年新剧目会演中，在《夏明翰》一剧中饰夏世时，荣获优秀表演奖。

1993年10月，江中华参加全国地方戏曲交流演出，在新编历史剧《甲申祭》中饰李自成，荣获优秀表演奖。同年进北京演出，《甲申祭》荣获文华新剧目奖。此剧拍成电视艺术片四集，由中央电视台国际频道播放。1996年，在衡阳市新剧目巡回观摩评比中，他导演《官婚记》一剧，荣获导演奖。1996年，他指导省祁剧院张朝国演出《问樵开箱》一戏，在湖南省第二届青年戏曲演员电视大奖赛中，荣获育花奖。1997年，他被邀请到湖南省创新剧目创作会演，在《独钓寒江雪》剧中饰柳宗元，荣获表演奖。1999年，他参加湖南省第三届青年戏曲演员折子戏大奖赛，荣获金奖。1998年至1999年，他在《甲申祭》中饰李自成、在《问樵开箱》中饰范仲淹、在《柳刚打井》中饰柳刚，因而获得了湖南省芙蓉戏剧表演奖。2002年，江中华被评为湖南省"德艺双馨"文艺家。2006年，他组织、指导聂龙衡同志排演《说媒》一剧，参加第十八届湖南省青年演员电视大奖赛，荣获优秀演员奖。2006年，他组织、策划、指导了衡阳市"2007年春节电视文艺晚会"，收获好评。2007年3月，他组织、策划、指导"和风衡州"2007年衡阳市首

届群众文化艺术节,收获众多好评。

四、"先进个人"——张少君

张少君,女,出生于 1964 年 10 月,中共党员,湖南省优秀青年演员,衡阳市第九届人大代表。曾获省文化系统先进个人称号,湖南省首批青年文化名人提名奖,现为衡阳市祁剧团副团长,湖南省戏剧家协会理事,国家一级演员。

张少君在《昭君出塞》中饰王昭君

1. 采访实录

【时间】2017 年 5 月 20 日

【地点】邵阳市湖南省祁剧院

【访谈对象】张少君

采访者:张少君老师,您作为祁剧国家级传承人,请为我们介绍一下您学习祁剧的经历。

张:我从 1978 年 12 月正式加入剧团,在剧团里我一边坚持舞台表演,一边向前辈先贤学习,在学习了李艳飞、谢梅仙、九岁红(张瑞莲)等著名演员的表演技法的基础上,形成了自己的祁剧表演体系。

我曾在衡阳市戏曲学校（现为艺术学校）系统地学习过文化、戏剧理论和专业知识，取得了中专文凭，所以对于祁剧唱、念、做、打及其他表演程式与技巧十分熟悉。1986年，我又前往中国音乐学院进行一年的训练，并前往湖南省青年尖子演员培训班参加培训，这些训练都使我的表演变得更加成熟。

采访者：张老师，在您从业的这几十年里，您出演过哪些剧目？

张：我先后主演了祁剧大小剧目近四十台。主要剧目和演出的角色有《昭君出塞》中的王昭君、《闹严府》中的严婉玉、《白蛇传》中的白素贞、《哑女告状》中的掌上珠、《孟丽君》连台本戏六本中的孟丽君、《寿堂判案》中的杜兰英、《秦香莲》中的秦香莲、《杨家将》连台本戏中的穆桂英。除此之外，我自己还创作出演了剧目《白居易》（饰樊素）、《浪子与烟花》（饰小红）、《莫愁女》（饰莫愁）、《夏明翰》（饰夏明衡）、《甲申祭》（饰陈圆圆）等。

采访者：您出演的这些剧目和角色都非常经典，你在祁剧事业的发展道路上取得了这么大的成就，有什么秘诀可以和我们分享吗？

张：这么多年来，我一直坚持戏曲理论知识的学习，我觉得这非常重要，我阅读过《梅兰芳的表演艺术》《艺术概论》《中国戏剧简史》《中国戏曲理论研究文选》《我的舞台艺术》《表演艺术论》等戏剧理论书籍，这些都为我从事祁剧表演事业，塑造和创作不同性格的艺术形象奠定了坚实的基础。

2. 个人荣誉

在众多艺术人物的塑造中，张少君展现了敏慧的创造能力，使每个人物性格鲜明，她唱腔甜润，语言、形体富有很强的艺术感染力，达到声情并茂、形神兼备、特色突出的艺术效果。自1981年以来，邵阳市祁剧团多次创作或会演都由张少君负责，她为推进祁剧艺术的发展做出了很大的贡献。在多年巡回演出和重大艺术会演活动中，她凭借优异的表现获得了领导、专家和广大观众的大力赞扬。其中剧目《闹严府》《哑女告状》《杨家将》《甲申祭》被省电视台、中央电视台拍摄成电

视艺术片，受到了观众的一致好评；她主演的剧目《昭君出塞》使她在1982年原衡阳地区专业剧团首届青年演员会演活动中荣获演员一等奖，在1984年湖南省优秀青年演员汇报展览演出暨全省优秀青年演员表彰大会中，她荣获湖南省优秀青年演员光荣称号。她参演的剧目《白居易》使她在1984年9月衡阳市专业剧目巡回观摩评比演出中荣获主要配角一等奖。1988年，在衡阳市专业剧团优秀青年演员飞雁奖比赛中，她荣获飞雁奖。1991年6月，在衡阳市庆祝建党70周年新剧目会演中，她凭借在《夏明翰》中饰演的夏明衡一角，荣获优秀表演奖。1993年8月，她参加全国地方戏曲交流演出，凭借剧目《甲申祭》中陈圆圆一角，荣获表演奖，《甲申祭》也荣获优秀剧目奖、演出奖等11项大奖，同年12月她前往北京参加毛泽东同志一百周年诞辰纪念演出，荣获国家文华新剧目奖。1996年，张少君参加衡阳市专业剧团新剧节目会演，荣获表演奖。1999年10月，她参加湖南省第三届青年戏曲演员折子戏大奖赛，荣获银奖。2004年，她在祁剧界纪念祁剧五百周年诞辰庆典活动展览演出中，再次出演《昭君出塞》中的王昭君，受到了领导、专家及观众的热情赞扬，《湖南日报》《潇湘晨报》还刊登了剧照及评论文章。

第二节　祁剧省市级传承人

　　祁剧省市级传承人的地位同祁剧国家级传承人一样重要，都担负着祁剧传承与发展的伟大使命，都对祁剧传承与发展贡献着自己的一分力量。祁剧省市级传承人有李和平、王任贤、申桂桃，以下是对三位的采访实录。

一、"田汉表演奖"得主——李和平

李和平,生于 1963 年 10 月 3 日,娄底双峰县人,中国戏剧家协会会员,国家一级演员,邵阳市戏剧家协会副主席,湖南省祁剧院副书记。

1. 采访实录

【时间】2018 年 8 月 29 日

【地点】邵阳市湖南省祁剧院

【访谈对象】李和平

采访者:李老师,您好,是什么样的契机让您走上祁剧演员这条道路的?您可以为我们介绍一下自己学习祁剧的经历吗?

李和平在《梦神记》中饰华梦天

李:我 1976 年小学毕业后,考入了邵阳市文艺训练班。在那里,我开始了为期一年的系统学习。老师不仅教我们祁剧的一些基本功,还教一些剧目,《智斗》便是我在那时掌握的。一年后,我又进入了湖南省艺术学校祁剧科,师从王求喜老师。其实原本我要上的是邵阳市体操班,但是在一次机缘巧合下我被王求喜老师看中了,王老师极力引荐我去湖南省艺术学校祁剧科,并收我为徒。

采访者:王求喜老师真的是独具慧眼,发现了您这样的祁剧人才。您觉得您在王老师的师门下收获了什么?

李:在跟随王老师的四年时间里,我接受了全方位的训练,这对我以后的发展起到了至关重要的作用。祁剧剧目方面,如《拦马》《秋江》《双拿风》《杨八姐闯幽州》(大戏)等都是那时学习的,直到 1980 年我进入邵阳地区祁剧团当演员后,这些剧目都一直伴随着我,我总共演出了不下 100 场。

2. 个人荣誉

在近30年的表演生涯中，李和平掌握了丑行的唱、念、做、打等多项表演技能，成为目前祁剧丑角的代表演员。原中国戏剧家主席曲六乙，看了李和平在《目连救母》中扮演的李狗儿的表演后，不禁赞叹他是幽默大师。李和平凭借精湛的演技，在1984年获得了湖南省优秀青年演员的称号。1994年，他获得了省戏曲行业的最高奖"芙蓉奖"。1996年，凭借《卖饼》中的武大郎一角，李和平荣获省首届青年演员最佳演员奖。1997年，他凭借《走廊窄·走廊宽》中的游国新一角在省艺术节上获田汉表演奖。时隔九年，李和平凭借《目连救母》中的李狗儿一角，再次收获田汉表演奖。李和平为了传承祁剧，曾招收了八名弟子，他们分别是曾阳（已改行）、胡学超（已改行）、王文、袁殿、袁杰、周倚钟、万朝阳、苏凯（邵阳艺校老师）。现如今，李和平担任湖南省祁剧院副书记一职，他在这个职位上，始终为祁剧的发展与传承贡献自己的力量。

二、"芙蓉奖"得主——王任贤

王任贤，中共党员，娄底涟源市七星街镇人，现任湖南省祁剧院副院长，湖南省祁剧保护传承中心副主任。

1. 采访实录

【时间】2018年8月29日

【地点】邵阳市湖南省祁剧院

【访谈对象】王任贤

采访者：王任贤老师，您好！作为祁剧省级传承人，您当时是在什么样的机缘巧合下走上祁剧演员道路的？

王：我从1969年开始接受小学教育。12岁时小学毕业，考入了由涟源县湘剧团和文化局共同主办的文艺班。文艺班里老师教授的东西范围非常广，我们早上上文化课，下午练基本功，晚上既可以自习，也可以练功。在文艺班，我们不仅要学习文化，还要修习专业，司鼓是我那

时的专业。当时县里湘剧团缺少司鼓的人才，而正巧剧团里的罗台萼老师来到了我们文艺班代课，机缘巧合下我被罗台萼老师看中了，并以演员的身份被招入了湘剧团。进入湘剧团后，我学习的内容就更加广泛了，既要学习湘剧，也要学习花鼓戏。1975年，邵阳地区举办了中小学文艺会演，当时文艺班也参加了，演出的是京剧《沙家浜》中的选段《智斗》，该剧一经演出便轰动全场。凭借此次出色的演出，1977年，我被湖南省艺术学校祁剧科录取了，这才开始真正踏上表演祁剧的道路。

采访者：在您学习祁剧的过程中，哪位老师对您的影响最大？

王：一进入湖南省艺术学校祁剧科，我就跟随著名老艺人周铁生学习祁剧司鼓。在那段时间里，我学习并掌握了大量的祁剧锣鼓经、唱腔和曲牌，并将这些材料整理成册加以保存。一段时间后，剧院黄盛初老师和刘明明来涟源想将我调入祁剧团，然而遗憾的是涟源文化局并未同意。1978年，因为要划分地区，黄盛初老师又专程去了一趟涟源文化局，和周老师一起将我调到了邵阳地区祁剧团。在剧团里，我主要承担的是司鼓的工作，可惜当时的剧团里还没有乐队老师，我只好自学司鼓。到了1979年，祁剧团因为要排戏，就又把周铁生老师从武冈水泥厂里叫来专门教我，周铁生老师可以说是我的恩师。

采访者：经过几十年的艺术实践，您已较为熟练地掌握了祁剧音乐的板式及风格特点。请问您比较注重祁剧音乐的哪一部分？

王：我会根据剧目情节的发展、人物性格的变化、矛盾冲突的强弱、音乐形象的完善等因素来编配锣鼓经，使音乐与表演、剧情融为一体，从而达到情景交融、震撼心灵、感人肺腑的境界。我还特别注重祁剧中音乐部分的演奏，对鼓点轻重强弱的变化有严格的要求，对战鼓和班鼓的运用也有深度的研究。

采访者：作为祁剧的省级传承人，关于祁剧传承问题，您有什么看法？

王：近些年，戏曲所受的冲击太大了。很多好的演员被湘剧、昆剧

等单位挖走了,优秀演员的资源正在流失。现在祁剧发展最棘手的事情就是乐队缺人。我希望政府重视乐队,不要弄 MIDI,一定要用现场的乐队,否则乐队就会消失。现在每个剧团的二度创作人员、导演、编剧人员稀少,而语言、音乐对于剧种的生存都是十分重要的。可喜的是,现今团里人员的工资基本到位,不过外聘及聘用人员的经费问题还有待解决。改革开放前,湖南省有 29 个祁剧团,现在仅剩祁东、衡阳、省院了,这必须引起我们足够的重视。

王任贤

2. 个人荣誉

王任贤一直脚踏实地,钻研不息。舞台上,他是一名好的祁剧表演者。平日里,他则是一位优秀的祁剧传承人。1979 年,他参演的剧目《杨八姐闯幽州》获全省戏剧季演出二等奖,这部剧也因此在省广播电台录音播放。1984 年,他参演的《拦马》《昭君出塞》及《打草鞋》《辞庵》等剧目参加了省优秀青年演员会演、省国庆演出及邵阳市优秀中青年演员会演等活动。1986 年,王任贤参演的剧目《醉打山门》参加了省优秀中年演员会演,并在电视上转播。1987 年,他参演的剧目《董永重会七仙姑》参加了名为邵阳市"昭陵之夏"的演出活动。1990 年,他参演的《醉打山门》《送粮》参加了省地方戏曲大汇唱并获得荣

誉。1993年，他参演的《三打白骨精》《大郎卖饼》获青年戏曲演员电视大奖赛金奖。1996年，他参演的剧目《钓金龟》《芦花荡》《黄鹤楼》《杨八姐闯幽州》获湖南戏剧最高奖芙蓉奖。1997年，他参演的剧目《走廊窄·走廊宽》获省戏剧田汉大奖、省"五个一"工程奖并进京演出。2001年，他参演的剧目《杨门女将》获芙蓉奖。2002年，他参演的剧目《拦马》《过奈何桥》获全国地方戏大赛银奖、铜奖。2006年至2007年，王任贤在祁剧院担任了申报非物质文化遗产项目小组组长一职，细致、扎实地完成了大量的工作。2009年，他参演的剧目《梦蝶》获田汉大奖第一名，《昭君出塞》参加了省祁剧折子戏大赛获优秀演奏奖。2012年，他参加省第四届艺术节获田汉表演奖。王任贤由于工作出色，业务能力强，从2007年开始，任湖南省祁剧院副院长至今。

三、"田汉表演奖"得主——申桂桃

申桂桃，女，1965年10月22日出生于邵阳市，中共党员，1985年毕业于邵阳艺校（现已并入邵阳学院），同年分配到邵阳祁剧团（现湖南省祁剧保护传承中心）工作至今，现任副主任，为国家一级演员。2006年，申桂桃任邵阳市委员会委员，2007年被任命为湖南省祁剧院副院长。2014年，她被列入邵阳市第二批市级非物质文化遗产项目代表性传承人名录。

申桂桃

2017年8月，她被评为湖南省祁剧的传承人。

1. 采访实录

【时间】2018 年 8 月 29 日

【地点】邵阳市大祥区楚雄大剧院

【访谈对象】申桂桃（刀马旦）

采访者：申老师，您好，请问您从事祁剧这份工作是受长辈的影响还是自己喜欢祁剧？

申：我们家没有从事祁剧工作的长辈，我的父亲申玉恒是从事建筑行业的，是一名木工；我的母亲向金凤也是从事建筑行业的。我父母共养育了五个孩子，我大哥、二哥、三哥和我姐姐都是从事与祁剧无关的工作，我现在能从事祁剧这份工作首先是我对祁剧非常热爱，其次是家里人对我工作的支持，最后是我觉得祁剧是一门优秀的艺术，需要有人来继承。

采访者：从申老师的回答中能看出来您对祁剧有无法割舍的热爱，祁剧已经是您一生的"伴侣"。我还想请问申老师在邵阳艺校都学习哪些方面的知识和您的师承是谁？

申：我是1978年从高沙镇第二小学毕业的，同年进入高沙镇中学，1979年9月考入邵阳艺校，1980年正式开始学习祁剧。在进入学校后我被祁剧独特的艺术魅力深深地吸引了，立志要学好祁剧。我当时在学校主要是跟着我的恩师祁剧表演艺术家谢美仙学习，也就是我现在的婆婆，她在教学中会根据不同人物的表演、身段、唱腔等方面进行教授，这也让我在艺术实践的学习中更好地吸收、成长。为了拓展自己的艺术天地，我还向贺小玲老师学习了花旦、武旦的唱、念、做、打，并排演了《女盗》《打店》《三打白骨精》等剧目，曾经获得湖南省戏曲"芙蓉奖"。1985年，我毕业后被分配到祁剧院，又进一步跟随国家一级演员、著名旦角李文芳学习，我在诠释剧中人物时，能够将委婉缠绵、柔美悦耳的唱腔更加完美地融入整体的人物形象当中。

采访者：申老师真是热爱祁剧，为了表演好祁剧中的每一个人物付

出了这么多的努力，值得我们学习。我还想请问申老师您对现在收的四个徒弟的业务水平怎么看，未来祁剧的发展您有什么展望？

申：我现在的徒弟有李美丽、陈兆也、蒋静、陈智君四个人，这四位年轻的学徒的专业水平、业务水平都很不错，其中李美丽、陈兆也所表演的《女盗》在邵阳市第三届艺术节获得了专业组的金奖。我现在就是要把我所知道的知识和本领都教给他们，努力让他们成为祁剧未来的中流砥柱。我对祁剧未来的发展充满了信心，现在越来越多的人知道祁剧，关注祁剧，国家也重视传统文化，还有一群为祁剧奋斗的年轻人涌现出来，我相信祁剧未来会越来越好。

2. 传承谱系及授徒传艺情况

保护非物质文化遗产的传承人是保护国家非物质文化遗产的重要举措之一，也是最具有活态传承意义之所在。传承人主要是通过口耳相传、面对面的教授方式进行的，传承对象有家族内人、师徒及在民间和社会团体活动的艺人。从申桂桃的师祖谢美仙开始的这个祁剧传承谱系，教授传艺至今主要有四代。

第一代：谢美仙（1930—2005）

广西兴安县人，9岁进桂林"仙"字科班学戏，1948年加入邵阳平民祁剧团，1960年进入湖南省祁剧院工作，获得全国"三八红旗手"奖章。代表作有《红梅图》《昭君出塞》，多次进京为毛主席、周总理等中央领导人汇报演出，是祁剧一代名伶和魁星。

第二代：李文芳

1942年出生，湖南邵阳市人。中共党员，国家一级演员，中国戏剧家协会会员。1956年考入邵阳市祁剧团习旦角，师从谢美仙、刘秋红。有代表作《昭君出塞》《闹府》《拜月记》《珍珠塔》，现代戏有《江姐》《送粮》《蝶恋花》《杜鹃花》等。1986年，李文芳获得湖南省优秀中年演员称号。1989年，她被评为湖南省优秀中年尖子演员。

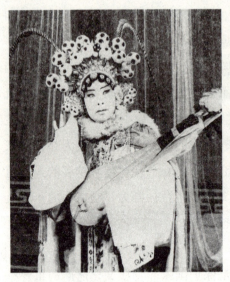
谢美仙在《昭君出塞》中饰王昭君

李文芳在《闹严府》中饰严婉玉

第三代：申桂桃

申桂桃，女，1965年10月22日生，中共党员，1985年毕业于邵阳艺校，同年分配到邵阳祁剧团，工作至今。国家一级演员。2014年，申桂桃被列入邵阳市第二批市级非物质文化遗产项目代表性传承人名录。2017年8月，她被评为湖南省祁剧的传承人。

第四代：李美丽，等

李美丽，1998年出生；陈兆也，1998年出生；蒋静，1998年出生；陈智君，1999年出生。

他们师从申桂桃，参加的演出主要有折子戏《打樱桃》《打店》《女盗洞房》《挂画》《杀四门》《活捉三郎》《拾玉镯》等，并参演祁剧保留剧目《杨七郎打擂》《彩楼配》《访贤记》，现代

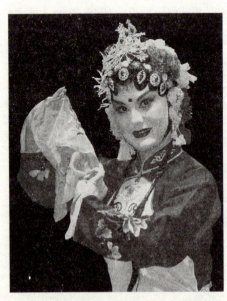
申桂桃在《目连救母》中饰刘青提

戏《焦裕禄》《沙家浜》。李美丽、陈兆也还参加了 2015 年邵阳市第三届艺术节，并获得了专业组的金奖。

3. 个人荣誉

申桂桃作为非物质文化遗产的重要传承人，对祁剧艺术学习的脚步从未停止，多次参加文化演出活动，宣传祁剧艺术文化，参演的剧目主要有《梦神记》《目连救母》《三打白骨精》《活捉三郎》《走廊窄·走廊宽》等优秀剧目，并皆获得了省、市级奖项。其个人所获主要奖项有：1992 年，在邵阳市首届青年戏曲演员电视大奖赛中获一等奖；1993 年，在湖南省青年戏曲演员电视大奖赛中获优秀表演奖；1996 年，在湖南省第二届青年戏曲演员、演奏员电视大奖赛中获银奖和最佳表演奖；1997 年，获湖南芙蓉戏剧表演奖；1997 年，湖南省新剧目会演，在《走廊窄·走廊宽》中担任主演，获表演奖；2002 年，指导排演《女盗》，在邵阳市戏曲青年演员大奖赛中获育花奖；2003 年，湖南省艺术节，在《梦神记》中担任主演，获主演奖；2006 年，湖南省第二届艺术节，在《目连救母》中担任主要角色，获田汉表演奖；2006 年，被评为全省"五下乡"春节慰问活动优秀演员；2008 年、2009 年，被评为全省党的十七大精神进农家"五下乡"活动优秀演员；2009 年，邵阳市首届艺术节新剧目会演，在《金稻梦》中担任主演，获表演奖；2010 年，在湖南省艺术院校毕业生艺术实践成果巡回观摩评比活动中，获得优秀指导奖。

申桂桃表演祁剧及在祁剧院工作的几十年中，已将祁剧艺术文化融入了她的生活当中，她收藏有祁剧传统剧本和唱腔 50 套，还有祁剧高腔、昆腔、弹腔、打击乐全套资料，以及祁剧旦行服装女靠、女披、水袖全套，祁剧武旦翎子一套及祁剧旦行大师的录音资料等。总之，申桂桃作为一位非物质文化遗产的传承人，为了祁剧艺术的传承与发展付出了全部的心血，她对于祁剧的热爱和执着值得我们敬佩。

第三节　祁剧其他传承人

祁剧的其他传承人有的是在各地方祁剧院中表演，有的是在各地方私人班社中表演。可能由于时代的限制、自身的原因等，他们没有被评为祁剧国家级传承人，或者是祁剧省级传承人，但这并不能说明祁剧其他传承人就没有过硬的专业技能、丰富的舞台表演经验和积极的祁剧传承热情。所以无论是在祁剧院中还是在田野乡间，祁剧其他传承人对祁剧的传承与发展也有不可磨灭的重要作用，这是祁剧这一剧种得以传承与发展的重要原因。祁剧其他传承人有戴丽云、李远钧、严利文、邓星艾、仇荣华、唐桂姣、伍珠红等。以下是对祁剧其他传承人的采访实录。

一、"湖南省优秀演员"——戴丽云

戴丽云，女，1941 年 9 月 5 日出生于湖南省常德市汉寿县。1951 年考入湖南省零陵祁剧团举办的小演员训练班，开始学习祁剧，学习表演了多种戏曲行当，被评为湖南省优秀演员。

戴丽云

1. 采访实录

【时间】2018年8月29日

【地点】邵阳市湖南省祁剧院

【访谈对象】戴丽云（刀马旦、小生）

采访者：戴老师，您好，请问您是在什么契机下开始学习祁剧及您的师承？

戴：我在9岁左右时跟随父母来到了湖南省永州市，并在永州接受了小学教育。在我小学三年级（1951年3月）时，我考上了湖南省零陵祁剧团举办的小演员训练班，在训练班上学习了3年，并于1954年顺利毕业。我在最初接触戏剧时学习的行当是旦角，当时教授我形体课的老师是颗颗珠（女，代表作品《游园比武》《琴房送灯》《打桃赴会》《贺后骂殿》），教授唱腔的老师是九岁红（女，代表作品《法场祭奠》《游茶观》《玉堂春》《穆桂英大破天门阵》）。毕业以后，我进入零陵祁剧团工作。在剧团时，我曾出演过《西厢记》中的红娘及《杀四门》（刀马旦）、《思凡》（剧目《目连救母》的一个片段）等剧目。

采访者：戴老师演出经验十分丰富，请问您还有其他戏曲行当的演出经验吗？

 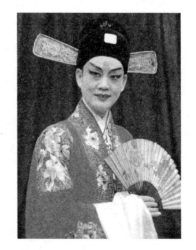

戴丽云及其小生扮相

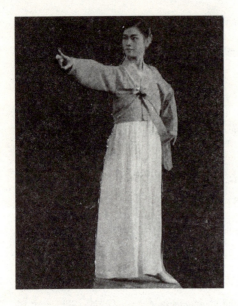

戴丽云在《奇袭白虎团》中饰崔大嫂

戴：在 1959 年至 1960 年期间，衡阳祁剧团与我所在的零陵祁剧团合并。1960 年，我在衡阳祁剧团将自己的行当改为了小生。这之后，我出演了剧目《画皮》，并赢得了领导的认可。1963 年，湖南省祁剧院成立，招收表演人才。零陵祁剧团共有 6 名成员进入了湖南省祁剧院，我就是这 6 人中的一员。进入湖南省祁剧院后，我还曾与李文芳同台演出过剧目《闹严府》，这场表演在当时反响极好。

采访者：除了祁剧之外、您还有其他戏曲的表演经验吗？

戴：在一开始，我表演样板戏只能用真嗓演唱；在掌握了技巧之后，我陆续出演了《江姐》《芦荡火种》《阿庆嫂》《向阳川》《琼花》《红色娘子军》《奇袭白虎团》《方海珍》等剧目。

但在 1969 年，受到"文化大革命"的影响，我被下放到新宁县，1971 年才被重新调回邵阳祁剧团。在回到剧团后，我参演了剧目《沙家浜》，在剧中饰演阿庆嫂，由于演出精彩，被选调参加湖南省会演，也受到了好评。演出机会增多后，我还出演了《杜鹃山》（1973 年 7—8 月上演）、《杨开慧》、《红霞万朵》（现代戏）、《铁窗烈火》（现代戏）、《秦香莲》、《胭脂》（移植戏）、《珍珠塔》等剧目，其中《杨开慧》和《秦香莲》两个剧目的演出时间足足持续了三个多月。

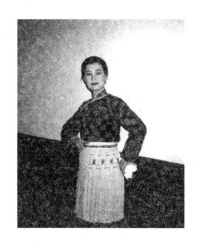 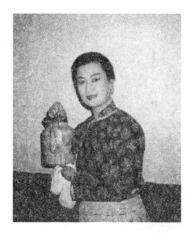

戴丽云在《珍珠塔》中饰方卿

二、"全省优秀中年演员"李远钧

李远钧，永州人，中国戏剧家协会会员，国家二级演员，生于1941年，于2011年去世。

1. 天资卓绝表演棒

1953年，李远钧考入了零陵祁剧团，跟从李泥巴和唐可华学习丑角。

1960年，李远钧被调入衡阳地区祁剧团；1971年，被调入邵阳地区祁剧团。1979年，李远钧参演的剧目《嘉义枪声》参加省专业剧团创作剧目会演，李远钧在剧中饰演刘作柱，并因此荣获演员二等奖。1981年，在省首届戏剧季活动中，剧目《访贤记》荣获演出二等奖，李远钧在其中饰演王化一角。

李远钧

1980年，李远钧凭借主演的剧目《花子骂相》获得了"全省优秀中年演员"的称号，这部剧目也被拍成了电视艺术片，在全国范围播放。

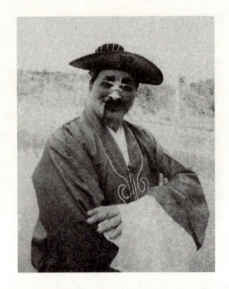

李远钧在《访贤记》中饰王化

1989年，李远钧被评为省尖子演员（全省29人，祁剧3人）。1994年，李远钧带剧目《魂断鸡鸣寺》（饰张二）赴省会演，取得了演出二等奖的优秀成绩。李远钧不仅演出祁剧，还创作、导演了一些祁剧剧目。［创作剧目：《花子骂相》《卖饼》；导演剧目：《唐知县审诰命》《真假王岫》《活捉三郎》《包公审土地》（与人合作）等。］

1996年，李远钧指导的小生黄红华凭借在剧目《活捉三郎》中反串饰演丑角张文远的精彩表现获得了全省青年戏曲演员电视大奖赛的铜奖，旦角申桂桃的《活捉》和《女盗》获银奖；1996年，黄红华、申桂桃二人双双收获"芙蓉奖"，李远钧也荣获省文化厅颁发的育花奖。

李远钧在《花子骂相》中饰孙巧儿

李远钧在
《唐知县审诰命》中饰唐成

李远钧在
《真假王岫》中饰王岫

2. 媒体报刊评价

由于李远钧功底深厚、技艺卓绝，因此，在 20 世纪 80 年代，有很多媒体例如《湖南日报》《湖南文化报》《湖南戏剧》《长沙晚报》《邵阳日报》等一众报纸杂志多次发表过对于李远钧所扮演的角色或关于李远钧表演技艺的评论文章。所谓名师出高徒，在李远钧出色表演技艺的形成背后，少不了其恩师李泥巴的悉心教导。而李远钧也十分感念老师的教导之情，曾在《戏剧春秋》《湖南文化报》《长沙晚报》等刊物中发表过怀念恩师李泥巴的文章。

李远钧的丑角表演技艺堪称一绝，因而他的拿手戏有很多，有《花子骂相》《济公传》《九锡官》《打草鞋》《乙保写状》《三搜索府》等剧目。李远钧功底深厚，表演技艺精湛，因而研究李远钧、评价李远钧的

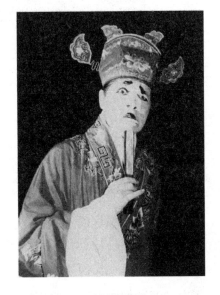

李远钧在
《作文过江》中饰徐子元

人也有很多。关于李远钧的祁剧表演,《戏剧春秋》就曾收录过这样的评价:李远钧作为李泥巴的嫡传弟子,将老师的风韵承袭得很是到位。由他主演的《花子骂相》,便将那丑角的形象呈现得淋漓尽致,他吐字清晰,表演幽默,给人以丑中见美的视听享受。

李远钧并不墨守传统、故步自封,而是常思变革、推陈出新。1982年6月的《桂林日报》也曾评价过李远钧的表演:"李远钧同志在《作文过江》中扮演的花花公子徐子元,从眉毛眼睛到鼻子嘴巴,浑身都是戏。"

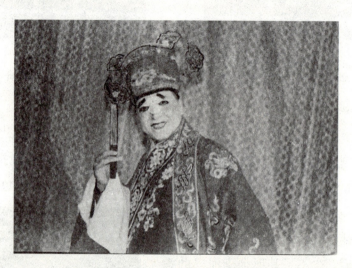

李远钧在《李旦逃难》中饰马迪

原载于《湖南戏剧》的文章《不可忽视小角色的创造》对李远钧评价道:"李远钧的真实细腻,不落俗套的表演,使忠厚、善良、风趣的老院公形象活现在舞台上,虽是个小小的角色,但为整个戏的演出增添了光彩。"1983年载于《湖南日报》的文章《观剧二题》认为祁剧舞台有诸多的绝技高艺,邵阳祁剧团的同志在整理《访贤记》时会注意用自己的剧种特点和表演方式对其人物进行充实,以丰富演出,名丑李泥巴的徒弟李远钧就将樵夫王化这个人物演得很有特色,因为他吸收了老一辈诸如唐可华、费相臣、王赛雀的表演艺术,且将这些与他运用的水衣丑中比较有代表性特点的台步、身段、动作和面部肌肉颤动特技

结合在一起。

除此之外，刊登在戏剧季节目报的《我喜欢访贤记》认为，饰演王化的李远钧以夸张而干净的表演，诙谐而充满生活气息的台词演出了人物的性格，把剧中的樵夫演得可笑可爱，满台是戏，实在难得。《戏剧春秋》的文章《展其形、传其神》则谈道，李远钧从业以来，一直扮演着丑角，在该领域的艺术实践中，他一直追求诙谐、幽默、有趣的表演方式，较成功地塑造了王化、孙巧儿、武大郎等一些烂派戏的艺术形象。在现代戏中，他扮演过一些反面人物，并多次获奖，从中可以看出，把持有度、个性鲜明、诙谐风趣，但又具有生气是李远钧表演丑角的优长之处。他的表演真实细腻又不落俗套，夸张风趣却接地气，人物性格鲜明，角色不大却能掌握细微，这不仅归功于李远钧深厚的表演功底，也归功于李远钧勤奋刻苦的个人品质。

三、"田汉表演奖金奖"得主——严利文

严利文，湖南武冈市思牌路人，生于 1944 年 12 月 10 日。母亲洪老姣（1914 年生）爱好戏曲，人称"戏精"。严利文自幼受母亲影响，最终进入剧团，选择了戏曲这条道路。

严利文

1. 采访实录

【时间】2017 年 5 月 20 日

【地点】邵阳市湖南省祁剧院

【访谈对象】严利文（小生）

采访者：严老师，您好，可以讲述一下您学习表演祁剧的经历吗？您是在什么契机下接触学习祁剧的呢？

严：我幼时就读于武冈县红星小学，仅接受了三年的小学教育。1955 年 3 月，当时武冈县利民祁剧团（地方国企）派文化科长向阳来招生，考试的时候，我只学唱了一段戏，就被破格录取了。与我同时考上的还有王利彪、张利龙、肖利武、郑利强、肖利君、吕利蓉等 20 多人。

采访者：您在利民祁剧团时，是跟谁学习祁剧的呢？您在剧团中有怎样的演出经验？

严：当时剧团里的科班老师名叫袁湘南，团长是陈娇娥和唐春婷，小旦唐国球是基本课的老师，李玉华教基本功，刘文明教花脸，刘文叶既是生活老师，也是业务老师。在祁剧团里，我演出的第一场戏是《劈三官》，饰演的是小生雪辉。该剧上演后效果很好，轰动县城，省文化局为此还组织了为期三个月的签名活动。1956 年，剧目《打金枝》参加邵阳地区会演，我在里面有角色。1957 年，省里推选《打金枝》参加全省会演，我也在里面有角色。该剧目演出后引起了较大的反响。1958 年，我的老师教了我一个十分考验唱功的剧目——《三清梨花》，后来这一直是我的保留剧目，从科班学戏时到退休一直都在唱。

采访者：您除了科班学习和演出之外，还有其他的学习演出祁剧的经历吗？

严：祁剧作为一个古老而著名的传统剧种，其自身有着十分复杂的表演体系。祁剧的唱腔可分为南路、北路两个体系，而四门腔、慢皮、慢流、紧打慢唱、散唱也都是祁剧演员需要精通的一些表现方式。科班学习给我打下了扎实的表演基础。在学习了剧目《三清梨花》后，我

还跟剧团的老艺术家郑芝兰、李小凤老师共同演过高腔戏《打腊回书》，这部剧我演了很多次，一直演到我退休。1963年6月，我为贺龙、陶铸、李福涛演出时表演了剧目《探监》，这部剧目是祁剧泰斗郭品文老师的作品，我花了40天的时间才学会。演出结束后受到了领导的接见，这对我是非常大的鼓励。

采访者：申老师真是热爱祁剧，为了表演好祁剧中的每一个人物付出了这么多的努力，值得我们

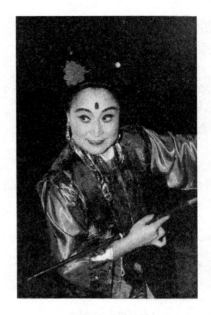

严利文在《魂断鸡鸣寺》中饰媒婆

学习。我还想请问申老师，您在戏曲生涯中有没有遇到什么困难？

严：1963年，祁剧院搬到了长沙。1969年，祁剧院被下放至农村，我也随着祁剧团的下放被下放到了新宁县进行劳动改造。1970年10月，我才重新回到湖南祁剧团。"文化大革命"结束后，我招收了刘登雄（小生）、肖笑波等几名学生，为传承祁剧贡献了一些力量。

采访者：您除了作为一名祁剧演员之外，还有没有关于祁剧其他方面的工作？

严：我退休之后，积极主动地投身于祁剧一些重点剧目的唱段创作之中。我认为，要按艺术规律办事，而不能违背艺术规律。对于祁剧的传承问题，我也有些自己的想法。改革开放后，传统戏开始被挖掘整理，演员也多了很多。他们在生、旦、净、丑等方面都有较深造诣。老师傅将演出剧目、心得及表演形式等，都以口传心授的方式代代相传。他们留下来的东西，非常凝练，深刻到骨子里去了。虽然他们的现代戏刻画得也很好，但无法与老艺人比。在表演方面，年轻人的表演特色还是不如老一代来得浓烈。我们的任务是将传统祁剧的特色继承或传承下

严利文祁剧扮相

来,认可留下来的东西。热爱、尊重老艺人的创造力,学习他们的表演特色。要想祁剧的根不消失,要在保留祁剧特色的基础上发展。如何去做呢?首先,要引导年轻人。其次,要去整理规划。最后,要体现在戏中的一招一式里。现今祁剧的发展还面临一些问题,例如在传承方面,演员培养学习、老艺人传承的费用如何解决?在人员方面,剧团对待老艺人还有亏欠,他们的艺术价值还未得到充分体现。

2. 个人荣誉

凭借出色的表演技艺,严利文在 20 世纪 80 年代获得了"湖南省优秀中年演员""邵阳市中年演员考核一等奖""省级育花奖"等众多荣誉。1995 年,严利文在省艺术节中获得了"优秀配角奖""邵阳市优秀演员"等荣誉。同年,严利文在邵阳艺术学校开始了为期一年的唱腔教学,担任艺术委员会主任、艺术研究室主任等职务。1997 年,严利文表演了现代剧目《走廊窄·走廊宽》,获得了首届田汉表演奖金奖。

严利文的获奖证书

四、"银穗奖"得主——邓星艾

邓星艾（1940年8月生），湖南省武冈市人，国家级非物质文化遗产——武冈丝弦省级传承人，湖南省第一批省级非物质文化遗产项目传承人，湖南省音乐家协会会员，湖南省戏剧家协会会员，湖南省戏曲音乐学会会员。他曾担任过武冈县祁剧艺术团艺术委员会主任、团长、副团长等职务。1940年8月，邓星艾出身在湖南省武冈县龙溪镇石洪村的一个普通家庭，自幼喜爱音乐。1957年，邓星艾从武冈二中毕业

邓星艾

后，立即被招进了武冈县文工团。两年后，邓星艾转入武冈县祁剧团，正式开始其音乐生涯，主要从事音乐创作并担任乐员。1960年7月，邓星艾正式开始跟随武冈丝弦第二代先师杨瑞祥系统学习武冈丝弦音乐，因其勤奋肯学，深受杨瑞祥的喜爱。1963年，邓星艾从青岛新声音乐函授学校毕业。2009年，他成为湖南省首批省级非物质文化遗产武冈丝弦的传承人。

1. 采访实录

【时间】2017年5月19日14:30

【地点】湖南省武冈市沿河路11号邓星艾家中

【访谈对象】邓星艾

采访者：邓老，请问您是什么时候开始学习武冈丝弦的？

邓：我从小就喜欢音乐，没事就爱听长辈唱曲子，然后跟着学。1957年，我从武冈二中毕业之后就直接进入了武冈县文工团工作，可

以从事我自己喜欢的事情我很开心。大概两年之后，我就被调到了武冈县祁剧团工作，在祁剧团里我主要是从事音乐创作，在机缘巧合下我于 1960 年 7 月拜师于武冈丝弦第二代传人杨瑞祥，系统地学习武冈丝弦的演唱技巧、伴奏风格等。

采访者：邓老，请问您是怎么认识您的老师的？

邓：我想一想。应该是在 1960 年的夏天，我在的团下乡支援"双抢"，团里的领导急急忙忙地把我从支援队列中调回。我回到县里一了解，原来是团里邀请了早期自武冈迁居城步县的武冈丝弦老艺人——杨瑞祥，准备开展挖掘、整理和保护武冈丝弦的工作。我看到老师的时候，老师已经是头发花白，年近八十的老人了。当时我还是个稚气未脱的 20 岁出头的小伙子，也没想到会拜老先生（杨瑞祥）为师。

采访者：邓老与恩师的缘分就此开始了，邓老能跟我们介绍下您与恩师第一次合作整理武冈丝弦唱本的场景和感受吗？

从左至右：汪晓东、杨和平、邓星艾、邓子鹤、曾艺

邓：我们当时的工作条件不像现在这么好，就直接安排在剧团堂屋的过厅内，两把椅子，一张乒乓球台便是全部的工作设备，我和恩师就

是在一张乒乓球台桌上记录、整理武冈丝弦音乐的。我负责记谱，文工团的另外一名职员杜金玉则负责杨瑞祥老先生的生活。剧团为了能够保证杨瑞祥老先生的生活，还专门到副食品公司为其特批了副食的条子。年迈的杨瑞祥先生边弹边唱，我则在一旁认真地记录乐谱，我因为是首次从事记谱的工作，对记谱不太熟练，速度较慢，所以通常需要杨瑞祥老先生一句一句地唱好几遍才能够完整地把谱子记录下来。有一些记不清楚的地方，还需要杨瑞祥老先生反复多唱几次才能记录下来，大概花费了40天的时间。当时觉得杨瑞祥老先生是真的热爱武冈丝弦，想要有人传承下去。

采访者：邓老您在与恩师的第一次接触时就确定了要跟老师学习武冈丝弦了吗？

邓：是的，就是这样一个机会，我与恩师结下了不解之缘。在恩师的悉心传授之下，我扎实地掌握了武冈丝弦的演唱技巧与伴奏风格，并以文字和曲谱的形式一一记录下了恩师所演唱和传授的武冈丝弦音乐曲目。当初记录进程较慢，且反复进行了多次，这给我带来了不少的好处，当时所记录的全部曲谱都深深地印在了我的脑海里，就算是几十年过去了，我还能流畅地将其一一背诵出来。这样一次刻骨铭心的记录历程深埋于我的内心，自此我便深深地喜欢上了武冈丝弦这门艺术，也由此开始踏上研究武冈丝弦的旅途。

2. 历史贡献

邓星艾是传承和保护武冈丝弦的关键人物，被誉为"武冈丝弦活化石"。他原来是武冈剧团团长，该剧团于1995年解散之后，他便将重心转移到了整理戏曲音乐之上，并花费了大量的时间。除了搜集和整理武冈丝弦乐谱资料之外，他还撰写了不少相关的论文，为传承和保护武冈丝弦做出了巨大的贡献。早年间，他曾编辑了《中国戏曲音乐集成·祁剧邵阳卷》，还曾编写有《武冈丝弦音乐》（1960年版）一书，由他搜集、整理、保存的戏曲音乐作品载入《湖南地方剧种志》和《中国戏曲音乐集成·湖南卷》。1993年，邓老撰写了《从祁剧传统音

《祁剧传统戏场口》

乐对比手法的运用联想戏曲音乐未来之走向》一文，该文参加了中国戏曲音乐理论研究会第一次年会，荣获《中国戏曲音乐集成·湖南卷》艺术科研成果二等奖。2009年，邓老撰写的《"武冈丝弦"的源流》一文刊载于《邵阳政协》第5期。2011年，邓老在武冈市非物质文化遗产保护中心的委托下，义务编写了武冈丝弦音乐教材。之后，邓老又在《武冈丝弦音乐》（1960年版）的基础上，将新搜集到的曲调补充进去，编写成了《武冈丝弦曲谱》一书，共收入有246首曲调，此书是迄今为止保存最为完整的武冈丝弦曲谱。

邓老是新时代传承、创新和发展武冈丝弦的第一人。他从20世纪70年代起，便开始尝试使用武冈丝弦传统音乐风格进行创作。迄今为止，他新编创的作品有《龙江颂·闸上风云》《电话夫妻》《方向盘》《金脑壳传奇》《卤菜飘香》《牧鹅姑娘》《"骂"老公》《忆秦娥·穿城游春》《武冈是个好地方》《抢村官》等，并且都取得了不错的成绩。其中创作于1974年的《龙江颂·闸上风云》是从京剧移植而来的，运用武冈丝弦音乐加以改编，参加了湖南省曲艺调演，荣获二等奖；创作于1976年的《方向盘》（武冈丝弦戏）参加了湖南省曲艺调演，荣获三等奖；创作于1992年的《电话夫妻》（丝弦小戏）荣获湖南省优秀音乐奖；创作于2008年的《牧鹅姑娘》是运用武冈丝弦的曲牌创作而成的小戏曲，该作品代表武冈市参加了邵阳市非物质文化遗产日展演活动，获得了在场人员的一致好评；创作于2010年的《抢村官》同样是运用武冈丝弦的曲牌创作而成的小戏曲，代表武冈市参加湖南省首届农民艺术节，荣获"银穗奖"。

3. 武冈市都梁祁剧团传承人表

武冈市都梁祁剧团传承人表如表 2-1 所示：

表 2-1　武冈市都梁祁剧团传承人表

序号	姓名	艺术分工	专长
1	赵遂平	高级艺术顾问	戏剧艺术大师
2	伍珠红	团长	艺术管理
3	邓星艾	乐师兼编剧	主琴
4	周飞跃	编剧	创作
5	于光荣	编曲	作曲
6	张仕铨	编剧	编剧
7	郑红旗	演员	唱功生角
8	宁义秋	导演	生角
9	李志高	导演	生角
10	周美艳	演员	小生、老旦
11	苏小姣	演员	青衣、花旦
12	曾国军	演员	武净、花脸
13	欧春晖	演员	武小生
14	何先富	演员	丑小花脸
15	肖小红	演员	小生
16	汤小仁	演员	旦
17	李小平	演员	正旦
18	戴艳红	演员	旦
19	许名检	演员	丑
20	戴常荣	演员	净行
21	乔宝山	演员	丑、小花脸
22	李珍姣	演员	老旦
23	杨运超	演员	祁剧净角
24	范建国	演员	祁剧净角
25	胡德澄	演奏员	主弦

续表

序号	姓名	艺术分工	专长
26	刘继荣	舞台技师	灯光、音响
27	陈双发	演奏员	司鼓
28	程英成	演奏员	主琴
29	彭光金	演奏员	司鼓
30	黎炳春	演奏员	合成器
31	周春兰	电脑操作	

五、"田汉导演奖"得主——仇荣华

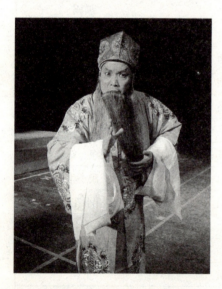

仇荣华在《法场换子》中饰徐策

仇荣华，1945年出生于城步县，苗族，国家一级演员，中国戏剧家协会会员，邵阳艺术基金会副会长，全国少数民族艺术协会湖南分会副秘书长。

1959年考入邵阳地区文工团任演员，1961年调入湖南省祁剧院，习生角，师从名生角邹镇喜。代表剧目有《九龙山》《杨滚教枪》《法场换子》《宋江杀惜》《洋河摘印》《杨七郎打擂》等。

1. 采访实录

【时间】2017年5月20日

【地点】邵阳市湖南省祁剧院

【访谈对象】仇荣华

采访者：仇老，您是什么时候开始学习祁剧的，您觉得学习祁剧需要有哪些品质？

仇：我从小就看长辈表演祁剧，可以说是耳濡目染，我学习祁剧比

较早,从小就在梨园中学习,后来考入邵阳地区文工团成为一名演员,在1961年调入湖南省祁剧院,主攻生角,师从名生角邹镇喜。在跟随老师学习的岁月里我学到了很多知识,师父的教学也十分严格,挨打是经常的事,所以我觉得想要学好祁剧,光是嘴上说说是不行的,需要多下功夫多流汗才能有所成就,需要有坚持不懈、不怕吃苦、任劳任怨的品质。

采访者:从仇老师现在所取得的成就可以知道,仇老师在年轻的时候一定在学习祁剧的道路上吃尽了苦头,把所有的时间和精力都用在练功上面,才有了今天清新自然、抑扬顿挫的唱腔和惟妙惟肖的舞台表演。仇老师,我想请问您一个问题,您是如何将剧中的人物诠释得如此淋漓尽致的?

仇:剧本大世界,舞台小天地。我们在舞台上的表演不能是为了表演而表演,换句话说,就是不能只是在舞台上表面地表演动作而没有从内心去体会剧中人物的人设和经历,这是在应付观众,只是把祁剧表演当作一份工作而不是一份责任。所以在舞台上表演一个人物要用心去体会这个人物的人生经历,把自己当作剧中的人物,演什么就要像什么,我总结起来就是用心去演,用形配合,心形合一,必是一出好戏。

采访者:仇老师说得真好,表演不只是做做动作,唱两嗓子歌,更重要的是用心去表演。仇老师刚刚说到要与剧中的人物融为一体,您能就您唱过的剧目具体跟我们说说应该怎么刻画一个人物吗?

仇:那我就说说我是如何扮演《马前泼水》里面的朱买臣的。朱买臣的故事,大家应该有所了解,舞台上的朱买臣,开始时家境贫寒,但是他身穷志不穷。他一直心存希望,从不放弃。我觉得在表演时内心要有一个声音:我能成功,坚持就是胜利。所以在整个表演中我都带着那种希望,生活贫苦、妻子离散都不曾击垮他,这就是表演时要带着"心"去感受。再谈谈我表演《访贤记》中的皇帝的经历,表演出皇帝的外形只要加以装饰就能够做到,但是要表现出"帝王之气",需要用"心"去表演,这不是一蹴而就的事情,需要日复一日,年复一年的

练习。

采访者：看仇老师的表演总是能够被带入剧情里，这就是仇老师把人物与自己融为一体了。我还想请问仇老师，祁剧对于您来说意味着什么？

仇：祁剧对于我来说，与我的生命同等重要，可以说我身体中住着祁剧，祁剧是我灵魂的一部分，是我生活中的重要组成部分。不懂我的人会说这不就是扯着嗓子唱两句吗？多简单的东西，对于这些人的看法我只能呵呵一笑，不值得与他们辩解。唱戏可以说是"明大法"。什么是大法？大法者，根本法则也。演戏，虽名为演，实则你演什么人，就实实在在是什么人，不只是言行举止像而已，心与神要合二为一，才能演到灵魂与骨子里，这就是明了大法。道修炼是达与道合一，戏曲修炼当是与戏合一。

2. 个人荣誉

仇荣华作为祁剧的一代名伶，为祁剧的传承与发展做出了很大的贡献，他所获得的荣誉也很多。

1979年，《嘉义枪声》获全省专业会演二等奖，仇荣华获演员二等奖。1981年，他主演《访贤记》获全省演出戏剧季二等奖（此届未设单项奖）。2015年，《访贤记》改名为《王化买父》，并同《李三娘》一起拍摄成彩色影片在全国公映。1997年，《走廊窄·走廊宽》获田汉大奖，仇荣华饰演盛云生获表演奖。20世纪90年代初期，仇荣华主持剧团工作，曾被省文化厅授予"好剧团""好团长"称号。20世纪80年代，他参加省文化厅主办导演进修班，为期一年，尔后主要从事导演工作。2006年，仇荣华与人合作执导《目连救母》，获省第二届艺术节"保护非物质文化遗产贡献奖"和田汉导演奖。2011年，《目连救母》让肖笑波成功夺取梅花奖，并两次参加香港戏曲节展演。2008年，他导演《天地粮仓》，获邵阳市艺术节优秀剧目奖和优秀导演奖。2012年，他执导《岳飞》（合作）参加省第四届艺术节，获田汉特别奖第一名和田汉导演奖。2015年，他导演《焦裕禄》，获市艺术节优秀剧目奖

和优秀导演奖,并在全市九县三区巡演。2015 年,他导演大型历史戏《魏源》,参加省第五届艺术节,第三次获田汉导演奖。2014 年,在市委宣传部安排下,仇荣华担任"中国湖南城步六·六山歌节"总导演。2015 年,他担任"湖南绥宁四·八姑娘节"总导演。2016 年,他再次担任城步苗族自治县成立 60 周年庆典仪式总导演。

六、武冈祁剧团演员——唐桂姣

唐桂姣(1952 年 8 月生),武冈市人,1958 年在红旗小学学习,1963 年 9 月,代表学校参加武冈市文艺会演,恰遇武冈祁剧团的老师在物色学员,被老师看中,于 10 月 4 日考入武冈祁剧团。

采访实录

【时间】2017 年 5 月 20 日

【地点】湖南省武冈市沿河路 11 号邓星艾家中

【访谈对象】唐桂姣

采访者:唐老师,您是如何与祁剧结下了不解之缘的?

唐:我记得是在 1963 年的 9 月,当时我代表我的小学(红旗小学)去武冈市参加一个文艺会演,坐在下面的评委中有一个是武冈祁剧团的老师,祁剧团的老师很喜欢我的表演,问我是否想学祁剧,在与家人商量考虑之后,我在 1963 年 10 月 4 日考入了武冈祁剧团。

唐桂姣

采访者：唐老师，您在祁剧团是跟随哪位老师学习，学习了哪些行当？

唐：武冈祁剧团有雄厚的师资力量，比如有教唱旦角的毕中玉、肖云霞、刘利楠、刘秋云、唐瑞英；有教唱生角的肖利伍、张利龙、郑利强；有教唱丑角的郑芝兰、唐国球、罗艺园；还有教唱花脸的刘文明、杨金贵、唐春庭。另外，还有其他行当的老师都十分优秀，就是这一群技艺精湛、任劳任怨的老师，培养出一批又一批优秀的祁剧演员，比如与我同一年考进学校的邓翠英、肖祝花、李竹生、刘白顺、张文华，他们毕业之后都是十分优秀的祁剧演员，都为祁剧的传承与发展做出了贡献。

采访者：唐老师，您还记得自己学的第一出祁剧的剧目叫什么吗？能给我们说说您从艺以来表演的剧目有哪些吗？

唐：我到祁剧团后学的第一出祁剧是毕中玉传授的《辕门斩子》，我学了3个月就上台演出了。之后毕中玉老师又传授了《陈府抵命》《彩楼配》，梅兰香老师教授了《珍珠塔》等一些其他的剧目。但是从1964年开始由于国家政策的原因传统戏不准再演了，剧团也改为文工团，只允许唱指定的歌剧《江姐》《洪湖赤卫队》《杜鹃山》《白毛女》等，还有就是演小型歌舞、唱样板戏等，这种情况一直持续到1979年。改革开放以后，祁剧团恢复运营，传统戏和新编剧目开始上演。我参演的传统戏有《斩三妖》《穆桂英大破天门阵》《大破金光阵》《审霜审莲》《吴龟卖人头》等；新编剧目有《鹿台恨》《血帐乌沙》等；现代戏有《光棍娶亲》《童儿宴》《三里湾》《霓虹灯下的哨兵》《铁流战士》等。但是剧团从1990年开始，没有固定的收入和政府的扶持，人员慢慢地流失，最后宣告解散。我为了生活，就去学习裁缝，靠给人做衣服为生。

七、"一心只为祁剧"——伍珠红

伍珠红，1954年6月生，武冈市人，1963年考入武冈祁剧团，师

从毕中玉、肖云霞、刘利楠、刘秋云、唐瑞英等人，后又随邓星艾老师学习祁剧音乐。代表作品有《辕门斩子》《陈府抵命》《彩楼配》《珍珠塔》《打金枝》《恩仇记》等。

伍珠红

采访实录

【时间】2017 年 5 月 20 日

【地点】武冈非物质文化遗产中心

【访谈对象】伍珠红

采访者：伍老师，您是什么时候开始学习祁剧的？

伍：我从小就对祁剧有浓厚的兴趣，经常去看祁剧的表演。1963年我考入武冈祁剧团得以进行专业的学习，在武冈祁剧团也学到了关于祁剧表演的各个方面。

采访者：伍老师，您在祁剧团是跟着哪位老师学习的？

伍：因为我是主攻旦角的，所以我师从毕中玉、肖云霞、刘利楠、刘秋云、唐瑞英等老师学习旦角的身段和演唱技巧。此外，我还跟着武冈丝弦传承人邓星艾学习。

采访者：伍老师，您都学习和演出过哪些祁剧剧目？

伍：我在学校先后学习和演出了十几出戏，我学习演出过的传统剧目有《辕门斩子》《陈府抵命》《彩楼配》《珍珠塔》《打金枝》《恩仇

记》等；样板戏我先后演出过《红灯记》《智取威虎山》《沙家浜》等；现代戏我演出过《光棍娶亲》《童儿宴》《三里湾》《霓虹灯下的哨兵》《铁流战士》。

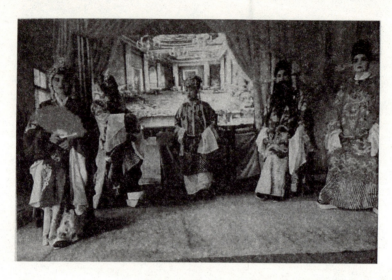

《二度梅》剧照（伍珠红供）

采访者：伍老师，可以讲讲您为什么要自己出钱筹备建立一个祁剧团吗？

伍：1996年武冈祁剧团因为经营不善倒闭了，很多演员就另谋生计去了，我不想让这样一门艺术就此消失，所以就筹备资金建立了"武冈市小芙蓉戏剧艺术团"，艺术团在2016年9月更名为"武冈市都梁祁剧团"。

采访者：伍老师，您现在这个祁剧团有哪些祁剧演员，你们都排演过哪些剧目？

伍：现在团里的演职人员有三十几人，有邓星艾、赵遂平、周飞跃、于光荣、李志高、周美艳、苏小姣、曾国军、欧春晖、何先富、肖小红、李小平、戴艳红、乔宝山、杨运超、范建国、刘继荣、陈双发、彭光金、周春兰等。我们剧团排演的剧目有《二度梅》《曹操下宛城》《泗水关》《牛皮山》《三气周瑜》《访贤记》《珍珠塔》《辕门斩子》

等。我们每个周末都会在武冈电影院演出，老百姓们还是很喜欢的，热情很高。

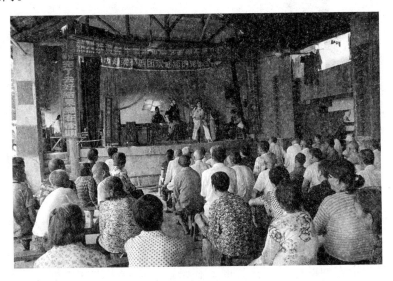

武冈市都梁祁剧团在武冈龙王庙演出场景（伍珠红供）

其他祁剧艺人见表2-2。

表2-2 其他祁剧艺人

姓 名	生 平	师 承	代表作品
邓翠英	生于1950年6月，武冈市人，1956年到武冈跃进小学学习，1963年考入武冈祁剧团	在武冈祁剧团中师从毕中玉、唐春庭、郑芝兰等老师	《打金枝》《白蛇传》《玉堂春》《半把剪刀》《绣游记》《恩仇记》《江姐》《洪湖赤卫队》《儿孙梦》等
蒋庆元	生于1953年2月，武冈市人，1960年在红星小学读书，1966年在武冈二中学习，初三年级时考入武冈文工团	在武冈祁剧团中师从杨金贵、袁湘南、陈姣娥、郑利强、王东升老师等，专攻生角	《十五贯》《辕门斩子》《三打平贵》《恩仇记》《送月饼》《送肥》等
李军	生于1973年11月13日。1985年考入湖南省艺校祁剧科。1991年7月，从艺校祁剧科毕业，进入湖南祁剧院	在湖南省艺校祁剧科，师从曾艳达和罗生求老师。后来进入湖南祁剧院，又师从刘登雄老师	《黄鹤楼》、《白蛇传》、《目连救母》、《断桥》（折子戏片段）、《抢年闹严府》、《焦裕禄》（现代戏）、《火种》等

邓翠英

蒋庆元

通过对祁剧国家级传承人、祁剧省市级传承人、祁剧其他传承人的采访，笔者深入了解了各级传承人的生活状况、学艺经历、从艺经历等，有两个方面的感受：一方面，祁剧这一剧种未来的传承与发展会越来越好，因为有这么一群甘愿为祁剧艺术奉献一生的祁剧传承人，笔者从内心敬佩他们、感激他们为祁剧所做的一切；另一方面，笔者又为这一群祁剧传承人感到心酸，他们为了祁剧放弃了太多太多，很多时候连基本的温饱都成问题，但是他们从不曾因此放弃祁剧，也许这就是爱到骨子里了，祁剧成为这些祁剧传承人生命的一部分，对于他们来说，放弃祁剧就是放弃自己的生命。现在湖南省乃至全国有许多学习祁剧、表演祁剧、热爱祁剧的孩子、艺人、观众，看到这些，让人感觉祁剧的传承与发展值得期待。

第三章　祁剧声腔与器乐伴奏

声腔，是中国传统戏曲中所共有、成系统的腔调，是用来区别不同传统戏曲艺术品种的称谓。由于中国传统戏曲流传的区域不同，因此，逐渐形成了四大声腔：昆山腔、弋阳腔、皮黄腔及秦腔。戏曲中的声腔对于音乐艺术表演来说至关重要，不同的剧种之间运用的声腔都会有所不同，如京剧声腔以皮黄声腔为代表、川剧声腔以高腔为代表、湘剧声腔则以弹腔为代表。而祁剧声腔不属于某个单一的声腔系统，它是由高腔、昆腔、弹腔三种声腔组合而成的。三种声腔在祁剧表演艺术中都有很高地位，其中高腔是祁剧表演中最早成型、最有特色的声腔；昆腔保留的曲牌最多；弹腔的表演最为丰富。

第一节　声腔类型

祁剧的声腔形式丰富多样，以高腔、昆腔、弹腔为主且各具特色。祁剧声腔来源于弋阳腔，明朝初期，弋阳诸腔与祁阳地区丰富的民间艺术相互融合，在地方化的过程中，祁阳一带的高腔开始形成。明朝万历年间，昆山腔开始风靡全国，祁阳一带的戏曲又吸收了昆腔和昆腔剧目。清朝康熙年间，祁剧又开始不断融合徽调、秦腔与汉调，祁阳一带的弹腔南路与弹腔北路开始形成。祁剧的音乐因为受湖南地方语言和当

地民歌小调音乐的影响，所以在声腔旋律音调表现等方面呈现出不同的特点。

一、高腔

高腔历史悠久，是祁剧声腔中最古老的声腔。它源于明代，是与江西的弋阳腔融合、发展而来的。据史料所述，明代魏良辅于《南词引证》中言道："自徽州、江西、福建俱作（唱）弋阳腔，永乐间，云、贵皆作。"① 可见早在明永乐年间（1403—1424），弋阳腔就已流传至湖南祁阳地区，并已与当地的民间音乐如民歌、小调、乐舞之类融合，从而衍生出一个新的声腔系统。高腔作为弋阳腔的俗称形式在明代就已经出现，在清代初期开始具有正式的记载。康熙年间，李声振在《百戏竹枝词》中言道："弋阳腔，俗名高腔，金鼓喧阗，一唱众和，都门茶楼尤为盛。"② 弋阳腔有特别的声腔特点，它的词牌和曲牌往往具有较为严谨的结构。在演唱弋阳腔时，丝竹乐器是不常用的，大多用击鼓来伴奏，一唱众和。其特点是广征博采，兼收并蓄，其音乐包含北曲、南戏、佛曲及大量的各地民族音乐形式。

佛教音乐传入后，高腔吸收融合了一些佛教音乐的元素来丰富自身，这一举动也使得祁剧得以快速流传、发展。在祁剧高腔剧目中，《目连救母》最具代表性。这个剧目实为经典，它还具有"祁剧高腔之祖"的名号。《目连救母》一剧可以连演七天。由于演出的剧目具有时间长、种类多的特点，因此，在表演时，若现有的音乐不能充分占满剧目的时长，演员在表演祁剧时就会将已有的弋阳腔与一些民歌小调融合使用。在祁剧的这些声腔中，高腔的主要特征是以鼓击节，出腔有锣鼓和唢呐为之伴奏。高腔与弋阳腔在声腔特点上的一致性，说明了二者之间的血脉关系。

① 隗芾，吴毓华. 古典戏曲美学资料集［M］. 北京：文化艺术出版社，1992：91.
② 陈恬，谷曙光. 京剧历史文献汇编　清代卷8　笔记及其他［M］. 南京：凤凰出版社，2011：593.

祁剧在高腔运用上有"正高"与"杂高"两种形式。总体而言，正高指的是祁剧剧目中敬神还愿的连台大本戏，如《目连传》和一些观音戏、三国戏等。一般来说，正高的词曲结构较为严谨，常用正格，不可随意变化改动。杂高（又称"要高"）与"正高"相对，是指正高以外的其他高腔剧目，如《花子骂相》《双拜月》《百花赠剑》《张旦借靴》《昭君出塞》等剧目。与正高比较，杂高的声腔和词曲结构显得更为灵活自由，并可根据剧情的变化运用大量的"数句"，从而改变原有的曲牌结构。

谱例：

化作慈乌冢上鸣

《目连传·曹氏清明》赛英［旦］唱

刘秋红　演唱
黄尚初　记谱

【傍妆台】中快
【小连头】 2/4 0 2 2 | 6 7 2̇ | 6 7 6 5　3 5 | 6 7 2̇ | 6 7 6 5　3 5 |
　　　　　　　　想找　老　　娘　　　　　　　亲，

6 2 2 | 6 1 6 5 | 5 5　7 2 | 0 5 5 2 | 6 5 6 5 | 2 2 5 |
平生 施 舍　济孤贫，　她阴灵不 灭　形骸灭，

　　　　　　　　　　　　　　　　　　　　　　（帮）
0 5 5 | 7 2 7 2 7 | 2 6 2 2 | 2 5 6 | 0 5 3 5 | 2·3 5 6 |
化作慈　　乌　　　来此冢上　　　　鸣，

　　　　　（止）
3 5 3 2　1 2 6 1 | 2 5 5 5 | 2 6 5 | 5 2 5 | 0 5 2 |
　　　　　　他哀哀似有　依人意，哑 哑

　　　　　　　　　　　　　　　　（帮）
3 5 2 3 2 1 | 6 - | 2 1 6 | 0 5 3 5 | 2·3 5 6 |
分　　明 恋子　　　　　　心。

我是观音降真诀

《目连传·观音指引》观音〔旦〕唱

刘秋红 演唱
谭柳生 记谱

```
5 2 5 - | 3.5 2 1 | 2 6 - | 1 - 5 6  0 3 5 6 | 2.3 5 6 |
在 前 世，修    行   有 七              劫，

3 5 3 2 1 2 6 1 | 2 - - - | 2 - 3 2  0 5 3 5 | 6 - 7 2 |
                                              （帮）
            强 行 未 除，

6 7 6 5 3 5 | 6 - - - | 2 - 2 6  5 3 5 6 | 5.6 1 2 - |
     （止）
      杀 心 未 灭，

5 - 2 - | 5.6 2 7 | 2 - - - | 3.5 2 1 | 2 6 - - | 3.1 5 6 |
点 化 你 回 心，     西       天       见 佛

（帮）                        （止）
0 3 5 6 | 2.3 5 6 | 3 5 3 2 1 2 6 1 | 2 - - - ‖
爷。
```

祁剧高腔《目连传》片段

祁剧高腔的现有资料表明，其曲牌共有 240 支，大致可分为四边静、四朝元、孝顺歌、山坡羊、汉腔、杂曲及其他七类。在这些风格各异的曲牌中，有 70 多支曲谱为《目连救母》。这众多的曲牌与曲谱，在一定程度上丰富了祁剧高腔的音乐体系。如：

花披露月西沉

《百花赠剑》百花公主 [旦] 唱

黄金娥　演唱
康增笺　记谱

1 = F　　　　　　　　　　　【八声甘州】
卄（打 打 的 — 丑 丑 打 可 斗 丑）6 - 5 5 1 6 5 3 5̃ -
 花 披 露，

基于田野调查的祁剧研究　　104

$1\ 2\ -\ 3\ -\ 5\ 6\ \underline{1}\ 6\cdot\underline{1}\ \underline{6\ 5}\ 3\ -\ -\ 5\ -\ -\ \overset{6}{\underline{亡}}5\ \underline{5\ 5}\ -\ \overset{7}{\underline{亡}}6\ -$ （打

月　西　　　　　　　　　沉，

打　可　打　可　打　斗　斗　凑　-　凑　斗　七　斗　斗　斗　七　斗　斗　凑）｜

中速
$\frac{4}{4}\ 6\ -\ 7\ \dot{2}\ |\ \underline{6\ 7}\ \underline{6\ 5}\ \underline{3\ 2}\ \underline{3\ 5}\ |\ 6\ -\ 1\ 2\ |\ 3\cdot\underline{2}\ 5\ \overset{6}{\underline{亡}}\underline{5\ 0}\ |$

对　青　　　　　　　灯　　演　武

（帮）
$\underline{1\ 2\ 3}\ \underline{1\ 2}\ \underline{1\ 6}\ |\ 6\ -\ -\ 5\ |\ \underline{3\ 5}\ \underline{3\ 2}\ \underline{1\ 2}\ \underline{6\ 1}\ |\ 2\cdot\underline{3}\ \underline{5\ 6}\ |$

修　　　　　　　　　文。
(可．打　可　打　斗　　丑)　　　(可　打　可　打　斗　丑．斗　丑　斗

　　　　　　　　　　　（止）　　　　　　　　　　（帮）
$\underline{3\ 5}\ \underline{3\ 2}\ \underline{1\ 2}\ \underline{6\ 1}\ |\ 2\ -\ -\ -\ |\ \underline{2\ 3}\ \underline{2\ 1}\ \underline{6\ 5\ 6}\ |\ 0\ 2\ \underline{3\ 1\ 2}\ |$

　　　　　　　　　　　香　　销　　　被
七　斗　斗　七　斗　斗　斗　丑)　　　　　　　　　(可　的　可　斗

$\underline{3\ 5}\ \underline{3\ 2}\ \underline{1\ 2}\ |\ 0\ \underline{5\ 3}\ \underline{5\ 2\ 1}\ |\ 6\ -\ 7\ 2\ |\ \underline{6\ 7}\ \underline{6\ 5}\ \underline{3\ 2}\ \underline{3\ 5}\ |$

冷，
丑)　　　　　　　　　(七斗　斗　七　斗　斗　七　斗　斗

　（止）
$6\ -\ -\ 0\ |\ 2\ \underline{3\ 5}\ \underline{3\ 6\ 5}\ |\ 0\ 5\cdot\underline{6}\ \underline{3\ 2\ 1}\ |\ 2\cdot\underline{5}\ \underline{3\ 2}\ |$

丑)　凉　夜　看　剑　　　　情

（帮）　　　　　　　　　　　　　　（止）
$\underline{5}\ \underline{6\ 1}\ \underline{6\ 1}\ \underline{6\ 5}\ |\ 5\ -\ -\ 6\ |\ \underline{5}\ \underline{6\ 5}\ \underline{3\ 2}\ \underline{3\ 5}\ |\ 6\ -\ -\ 0\ |$

含　　　　　　深。
(可　打　可　打　斗　　丑，斗　丑　斗　七　斗　斗　七　斗　斗　丑)

第三章 祁剧声腔与器乐伴奏

$\overline{3\ 5\ \dot{6}\cdot\ 6\ 1\ 2}\ |\ 2\ -\ 6\ \dot{1}\ |\ 6\ 5\ 3\ 5\ 6\ 5\ |\ 6\ 1\ 2\ 1\ 2\ |$
运 神 机, 演 武 修 文。

$0\ 6\ 5\ 3\ 5\ 2\ |\ 3\ 2\ 3\ 5\ 6\ 5\ 3\ |\ 2\ -\ 3\ 5\ 2\ 3\ |\ 5\ 0\ 6\ 5\ 6\ 5\ |$
观 炮 烙, 除 奸

(帮)
$^5_{7}3\cdot\ 5\ 6\ \dot{1}\ 6\ |\ 0\ 3\ 5\ 6\ 5\ 3\ |\ ^5_{7}2\cdot\ 3\ 5\ 6\ |\ 3\ 5\ 3\ 2\ 1\ \underline{7}\ 6\ 1\ |$
削　　　　佞,　(可打可打斗　丑,斗丑斗 七斗斗斗 七 斗斗

(止)　　　　　　　　　　　(帮)
$2\ -\ -\ 0\ |\ 6\cdot\ \dot{1}\ 3\ -\ |\ 0\ 5\ 6\ 3\ 5\ |\ 6\ -\ 7\ \dot{2}\ |$
英　　　　　　　　　名
丑 -)　　(可打　可打斗丑 - 丑斗

　　　　　　　　　(止)
$6\ 7\ 6\ 5\ 3\ 2\ 3\ 5\ |\ 6\ -\ -\ 0\ |\ 2\ -\ ^7_{7}6\cdot\ 5\ |\ 5\ 6\ 3\ 0\ 5\ 6\ 2\ 3\ |$
　　　　　　　　　　　　功 标　　青
七斗斗斗 七斗斗　丑 -)

$5\cdot\ 6\ 5\ 1\ 2\ 1\ 0\ |\ 2\ 1\ 1\ 2\ |\ 0\ \underline{6}\ -\ \underline{5}\ |\ \underline{6}\ 0\ 1\ 2\ |$
史,　　图 画　麒　麟。功 标
　　　　　　　　(可·打 可打斗 丑 0 0 0

(帮)
$3\ 5\ 2\ 3\ 2\ 1\ |\ 2\ 1\ \underline{6}\ -\ -\ |\ 2\ -\ 5\ 6\ |\ 0\ 3\ 5\ 6\ 5\ 3\ |$
青　　　　史,　　图 画 麒
可 的 可 斗 丑. 斗斗 - 七. 斗斗 - 七斗七斗 0 斗

祁剧高腔《百花赠剑》片段

五 难 忘
《昭君出塞》昭君 [旦] 唱

谢美仙 演唱
谭柳生 记谱

北【驻马听】中快

一难忘故国山河好，山河好，二难忘（呀）父母养育恩，三难忘故土好黎民，四难忘御弟千里迢迢护送情，五难忘

第三章 祁剧声腔与器乐伴奏

$\underline{\dot{1} \mid 0 \dot{2} \mid \dot{1}\dot{2}6 \mid 53 \mid \dot{1}6 \mid 0\dot{1} \mid 6\dot{1}65 \mid 5\cdot\dot{1} \mid 65 \mid 3\cdot5 \mid}$

（止）　　　　　　　　　　　　　　　　　　　　　（帮）
$\underline{2312 \mid 3 \mid 35 \mid 65 \mid 532 \mid 52 \mid 21 \mid 6\underset{.}{1} \mid 6\underset{.}{1}2 \mid}$
　　　难忘三　　　千　　铁　甲

　　　　　　　　　　　　　　　　　　　　　　　　（止）
$\underline{05 \mid 32 \mid 1 \mid 13 \mid 2\cdot3 \mid 21 \mid 6\cdot\underset{.}{1} \mid 5635 \mid 6 \mid 0 \mid}$
　兵。

$\underline{\dot{1}35 \mid 65 \mid 12 \mid 53 \mid 05 \mid 36 \mid 532 \mid 352 \mid}$
他 为　国　日夜 操 心，　到 如　　今

（帮）
$\underline{21 \mid 2\cdot1 \mid 6\underset{.}{1}2 \mid 05 \mid 32 \mid \overset{5}{1} \mid 13 \mid 2\cdot3 \mid 21 \mid 6\cdot\underset{.}{1} \mid}$
枉　费　　　　　　　　　心。

（止）（帮）
$\underline{5\underset{.}{3}\underset{.}{5} \mid 6 \mid 0 \mid 5\cdot6 \mid \dot{1}\dot{2} \mid \dot{1}\dot{2} \mid \dot{1} \mid 0\dot{2} \mid \dot{1}6 \mid 53 \mid \dot{1}6 \mid}$
　　　　　伤

　　　　　　　　　　　　　　　　　　　　　　（止）
$\underline{0\dot{1} \mid 6\dot{1}65 \mid 5\cdot\dot{1} \mid 65 \mid 3\cdot5 \mid 2312 \mid 3 \mid 0\dot{1} \mid}$
　心！　　　　　　　　　　　　　　　西

慢
$\underline{65 \mid 12 \mid 53 \mid \dot{1}65 \mid 35 \mid \dot{1}65 \mid 35 \mid 05 \mid 35 \mid}$
风　残 照 里，几番　回首，几番 回首，望 不见

（帮）
$\underline{3535 \mid 35 \mid 05 \mid 321 \mid 2\cdot5 \mid 35 \mid 2321 \mid 6121 \mid}$
汉长　城。哎！汉　长

$$1 \mid \underline{1\ 2\ 3\ 5} \mid \underline{2\cdot\ 3} \mid \underline{2\ 1} \mid \underline{\dot{6}\cdot\ \dot{1}} \mid \underline{5\ 6\ \dot{3}\ 5} \mid \overset{(止)}{\dot{6}\cdot\ \dot{6}} \mid (八打$$

城。

匡打　且打　匡－）‖

<div align="center">祁剧高腔《昭君出塞》片段</div>

祁剧高腔的旋律具有浓厚的湖南区域曲艺特征。高腔又名小曲，是自明清时期延承至今的一种民间曲艺音乐形式，流行于湖南永州北部地区的祁阳县境内。这种民间小曲以当地的山歌、描述花灯的民歌小调及当地其他民间音乐为基础，在不断融合、借鉴其他音乐元素的基础上演变形成。在其发展过程中，逐渐形成了说唱等不同的表演形式。其旋律动听、唱腔优美、以唱为主，带有浓郁的地域风格特点，被当地人叫作"祁阳小调"。明朝初期，弋阳腔流传至祁阳，在与当地的祁阳小调融合后，进而演变成为与之前有别、较为规范化的"高腔系统"，即现在的祁剧高腔。它的旋律具有如下特点：

第一，使用方言进行演唱。为了满足当地听众的需求，让他们在观赏剧目中听得明白、看得清楚，祁剧就必须采用当地民众熟知的方言来演唱，这也就是"错用乡语""改调歌之"一说的现实体现。

第二，具有祁阳小调特征。祁剧高腔是祁阳小调与弋阳腔相互融合后发展形成的，因而祁剧高腔在一定程度上具有祁阳小调的特征。表现在"跳进"的演唱形式、"腔、滚结合"的演唱技巧及常用土俗方言的语言表达等方面。这既是取其精华的传承，也是顺应因果的延续。如下所示《甘州歌》，其腔调结合了湘南小调，运用湘语进行表演。

祁阳小调 { 5̲ 3̲ 5̲ 3̲ 5̲ 3̲ | 5̲ 3̲2̲ 1̲2̲6̲1̲ | 2 — |
千人万人 歌声唱噢 来 呵 咳！

高腔
（甘州歌） 6 — — — | 3̲5̲ 3̲2̲1̲2̲6̲1̲ | 2 — — — |
忧 担 忧。

第三，吸收了佛曲音乐元素。有史料可考，自唐代起，祁阳一带就已是佛寺林立，可见佛教在祁阳地区有深厚根基。在这样的环境下，祁阳本地的戏剧剧种——祁剧在其发展过程中，充分吸收佛曲的元素，显现出较为丰富的佛教音乐特征。如当地中元节不可缺少的表演项目——《目连传》，讲述的故事就与佛教、和尚密切相关。在《目连传》中，大量的佛曲，如金字经、佛赞、佛赚、阅金经、观音词就被原样安插在剧目中。《目连传》的祁剧戏祖地位，同样也给祁剧高腔的佛曲特征带来了较大影响。

谱例：

同天共日头

《目连传·博施济众》疯子［净］唱

罗金梁 传谱

【驻云飞】（帮）（止）
廿 6 6 1̇ 5 6 — 5 2 5 — 5̲5̲1̲2̲ — （打 多多）|
将 相 公 侯 衣 紫 腰 金

中速 （帮） （止）
4/4 2 — 7̲6̲ | 6̲3̲ — 5 | 2 — 2̲2̲ | 2̲3̲2̲1̲6̲1̲ | 2 — — — |
第 一 流，

6̲·5̲ 5 — | 5̲3̲ 5̲6̲2̲ | 0̲2̲ — 1 | 6̲·1̲ 6̲1̲2̲ | 0̲6̲3̲5̲ |
复 内 珠 玑 吐， 笔 下 龙 蛇

（乐谱片段）

祁剧高腔《目连传》片段

祁剧高腔在演唱与使用乐器方面都与佛曲有相近之处。表现在：佛曲演唱方式通常为人声清唱，并以木鱼、磬作为伴奏，有时还会有一人领唱、众人相和的表演形式出现。同样祁剧高腔也常使用清唱、众人帮腔的演唱方式，但不常用乐器进行伴奏。从伴奏乐器来看，祁剧常使用的梆子、小鼓，与佛教音乐中所用的木鱼、小鼓和磬比较，在形制和音色上都颇为接近，可见佛教音乐对于祁剧的影响。

据祁阳相关地方志记载及民间"三里一庵，五里一寺"的谚传，可以推断出佛曲在祁阳一带传播的种种迹象。这一点可以从祁剧中的清

唱、方言运用、伴奏乐器及剧目富含佛教色彩等方面体现出来。它们既是佛曲与祁剧的连接，也是祁剧身为祁阳地方剧种的特色所在。

祁剧高腔戏曲是一个有数百支曲牌的声腔体系。根据湖南戏曲音乐资料中祁剧音乐高腔搜集整理的资料来看，祁剧高腔的曲牌有240余支。其曲牌丰富、表现力较强，根据剧情的需要可以表现喜、怒、哀、乐的不同情绪。最初高腔的唱法是由演员在舞台上任意起腔进行演唱，在演唱的过程中也不为乐队所限制。出腔时由鼓师和乐队人员进行帮腔演唱，打击乐有节奏地进行伴奏。唱词按曲牌的名称而定，对于曲牌的字数、长短变化都有严格的界定。

按照祁剧高腔的演唱特点，第一句的个人起腔多唱起句，接下来的演唱一般多唱连头。一支曲牌开头的两句尤为重要，在演唱时如果前两句唱不准，就会跑偏，形成既不成曲牌又不归"四柱"的局面。"四柱"就是指盖房子所需要的四柱的支撑，没有四柱房子必然就会倒塌，这是祁剧高腔在结构上所呈现的特征。例如："望装台"一曲中第一句唱词"遇清明"是开头的点题，这是一柱；紧接着进一步介绍清明节的重要事件，就是"家家户户挂扫坟"，这是第二柱。按照中国历来的风俗人情，每年的清明节家家户户都会上坟以纪念先人，所以这两句应该算作"二柱"；后面中间一段是叙事性的片段，表达了对亲人的无限怀念之情。因此，既可以按照曲牌的顺序进行演唱，也可以依据词句的要求唱飞句，意为飞到其他的曲牌上去，也可以讲、念，再重新回归原曲牌，也称作"三柱"；最后演唱刹句，称作"四柱"，构成了祁剧高腔的基本规律与重要特征。

祁剧高腔从调式调性和详尽的曲牌归类可分为七大类，分别是四边静、四朝元、孝顺歌、山坡羊、汉腔、杂曲、其他。其基本腔如下：

1. 四边静类

四边静这类曲牌的唱段结尾大多终止于羽（6）、商（2）两音，如下图所示的《目连传》选段，此剧目所用曲牌为四边静，其结尾便是终止于商音。

选自《目连传》唱段

刘道生 演唱

【四边静】

$\frac{4}{4}$ 2 2 | 3 - 2 - | 6 - 7 2 | 6·5 3 5 | 6 - - 7 |
　　十 方　三　界　　佛　　第　（帮）一，

6·5 3 5 | 6 - - - | 2 3 5 2 1 | 6 - - - | 6·5 3 5 6 |
　　度　　　人　　　　　没　　穷

0 3 5 - | 5 2 - - |（下略）
（帮）际。

2. 四朝元类

四朝元这类曲牌与上文提及的四边静类曲牌较为近似，它的终止也多停留在羽（6）和商（2）两音上。从风格特征而论，四朝元与四边静的曲牌风格较为类似，此风格表现出来的旋律走向也颇为相同。因此，四朝元与四边静可以说有较近的亲缘关系。四朝元与四边静的风格尽管相似，但二者并不是全然相同。在旋律进行上，四边静这类曲牌多用上行音级，因而给人感觉激越高昂、气势振奋，而四朝元类曲牌则多使用下行的音阶走向，所表现的情绪自然就显得较为低沉。此外，四朝元与四边静两类曲牌在唱段旋律、唱段出处、落音等方面也存在一定差异，尽管所用唱段的名称相同，但其旋律、音级并不完全一致。

选自《目连传》刘氏唱段

刘道生 演唱

【四朝元】

⇡ 3 3 - 3 3 6 5 3 2 1 2 - （扎 扎）| $\frac{4}{4}$ 1·2 3 2 3 |
　踌 躇 昔 日，　　　　　　　　　　　踌

3 2 - 6 | 6 - 1 2 | 2 3 7 6 5 3 5 | 6 3 6 5 5 | 6 5 6 - |
躇　　　昔　　　　　日，听　旁　人　说　是

3. 孝顺歌类

孝顺歌类曲牌以商（2）音为结尾，这点与其他类别的曲牌唱腔皆不相同。

选自《目连传·哑子背疯》唱段

碧中玉 演唱

卅(【小击头】略) 5 5 ³7 3 - 5 5 7 6 - 2 | 4/4 2 7 6 5 6 2 7 |
丈 夫 哑 奴 又 疯， 丈 夫

6 - - - | 2 - - - | 2 7 6 5 6 2 7 | 6 - 6 6 | 5 6 5 3 5 3 |
哑 奴 又 疯，

5 - - - | 2 2 3 2 | 6 1 3 6 5 - | 2 3 2 1 6 1 | 2 - 2 3 |
无 男 无 女 总 是 空。

0 6 5 3 | 2 - - - ‖ （下略）

4. 山坡羊类

山坡羊类的曲牌多以羽（6）和角（3）音作为结尾音。在祁剧中，一些剧目片段例如《红绫袄》《山坡羊》《驻马厅》等都终止在羽音（6）上，再如《香罗带》则是结尾在角（3）音上。虽然同为山坡羊类曲牌，且每一乐曲的结束落音可有不同的选择，但这些乐曲在旋律、风格等方面都较为相似。

选自《目连传》金奴唱段

碧中玉 演唱

【山坡羊】
2/4 6 1 5 6 5 3 | 6. 1 5 6 | 0 5 3 2 | 5 6 5 | 0 6 5 3 |
痛 念 我 安 人 丧 命，

```
2·3 6 5 | 0 1 5 1 6 5 | 5 6 5 | 3 2 3 1 2 | 3 - |（中略）|

5 1 6 5 | 5 3 2 1 2 3 | 1 2 1 2 3 | 0 2 6 1 |
实指望  主      仆    同 欢 同 庆，  又 谁 知

2 3 2 1 6 5 1 | 0 2 3 | 5 6 5 | 3·5 3 2 1 2 | 1 2 1 |
一          旦    离    分。

6·1 5 5 | 6 - |（下略）
```

5. 汉腔类

汉腔类曲牌在高腔类曲牌中占有重要地位，在祁剧剧目中的使用也较为频繁。在祁剧中，"三国戏"（连续整本戏）中所使用的唱腔基本上为"汉腔"。与其他声腔不同，汉腔的结尾音通常为徵（5）音和商（2）音，终止在徵音的叫"汉腔"，终止在商音上的又被称为"汉腔京它子"。

<center>选自《目连传·辞庵下山》尼姑唱段</center>

<div align="right">碧中玉 演唱</div>

```
4/4 【汉腔】
5 3 3 - | 3·5 1 2 | 0 3 5 7 | 6 - 6 6 | 5 - 3 5 3 |
生下奴疾  病      多，

5 - - - | 3 5 3 2 1 2 3 | 3 6 5 1 | 6 1 6 | 1 - 1 2 1 6 |
因此  上    舍人庵门    念

5 6 1 2 | 3 5 3 2 - | 0 3 6 3 1 6 | 5 - 6 6 | 5 6 5 3 5 3 |
弥 陀。
```

$\underset{\cdot}{5}$ - - - |（下略）

　　四边静、四朝元、孝顺歌等类型的曲牌，在旋律音调上吸收、融化了湘南民歌小调的类型，因而具有鲜明的地方风格。此外，还借鉴吸收了佛教音乐，如《目连传·请僧开路》剧目中演唱和吹奏了"佛赞"和"梅花引"等佛曲。在同一曲牌的演唱过程中，这类曲牌常常冠以男、女、苦、悲、阴、特、正等字，来区别其他形式的唱法和情绪的表达，如男"孝顺歌"、苦"山坡羊"等。

　　6. 杂曲类

　　在高腔曲牌中，有一部分曲牌无法将它们归属于同一个曲牌，如佛赞、七言词、劝善歌、观音词等。它们一部分来源于佛教音乐，还有一部分来源于民间说唱音乐、民间歌谣小曲等，这类杂曲曲调繁杂、风格各异、生动活泼、情调接近生活气息，从内容到形式都源出曲牌的变文的繁衍，带有"一唱众和"、连说带唱的高腔表演形式，音乐中带有浓郁的寺庙音乐性质。它们与高腔融合，对高腔的音乐风格产生了重要的影响。

　　7. 其他类

　　其他类曲牌主要是通过"犯""带"手法产生的一些新曲牌，它们改变了素材和风格，甚至在调高和调式上也有了新的变化。其中"犯"是将若干多的曲子糅在一起唱，在多首曲牌上扩充加以变奏创腔，是一种创腔手法，如《四犯黄莺儿》《二犯傍粧台》等，"带"是两首曲牌交替使用的，两首曲牌之间韵律必须衔接，如南曲中《香罗带带京它子》，北曲中的《新水令带北驻马听》等。此外，"九板十三腔"和"散板"等也属于此类。

二、昆腔

　　昆腔的产生地位于江苏省的昆山一带，是明代后期流传区域较广、影响力较大的声腔剧种。昆腔作为百戏之母，对祁剧有不可忽视的影

响。祁剧与昆腔的结合又可称作"祁昆",是一种主要运用昆腔并在昆腔中加入了一些祁剧音乐发展而成的声腔体系。祁剧昆腔在演唱时,对发声、口法、润腔等方面有明确的标准和严格的要求;它以竹笛为主要伴奏乐器,在大型场地时则会运用大唢。竹笛音色柔和细腻,大唢乐音高亢明亮,二者同时演奏时,音乐便会生出幽深之感;其曲调抒情流畅,旋律优雅动听;表演动作较为细腻,不夸张但精致、平静、古朴,蕴含有昆腔自身深厚文化的积淀之美。因此,祁剧昆曲腔系的把控有一定难度。

昆腔可分为正昆和杂昆两种。正昆指《岳飞传》《封神榜》等连台大本戏中的昆腔。杂昆即指《卸甲封王》《别母乱箭》一类昆腔折子戏,其曲词、腔格均与正昆无二。祁剧昆腔沿袭南、北曲的词、曲格律的传统,其曲牌板式可以分为正板、青板、吊句子三种。节拍上,正板为一板三眼的四拍子;青板为一板一眼或有板无眼的节拍形式,适用于节奏较快且情绪起伏较大的旋律演唱;吊句子多是自由节奏的板式,情绪上更适合在激昂的场面演唱。伴奏乐器主要采用唢呐和笛子进行伴奏,唢呐多用于情绪激昂的曲牌形式,笛子多用于抒情叙事的场景描述。

花容带泪啼

《岳飞传·问情谢恩》姚氏 [旦] 唱

刘芝秀 演唱
黄尚初 记谱

$1 = D \quad \frac{4}{4}$

【桂枝香】慢速稍快

| 0 0 0 0 | 6 1 6 5 3 6 | 6 6 5 3 5 | 6 5 1̇ - 6 5 |

(白)谢得你(唱)穷　　通　　　周　　庇,

| 3 3 6 5 3 - | 6 1 6 5 3 6 | 6 1 6 5 6 1̇ 2̇ | 6 5 3 5 6 5 3 |

更　得　　嘉　　赐, 幸

| 2 2 3 5 - | 3 5 3 5 6 1̇ 6 | 5 - 6 5 | 3. 5 6 1̇ 5 3 2 |

逢时　　报　　　答　　　琼

第三章 祁剧声腔与器乐伴奏

$1 \cdot \underline{\dot{6}} \ 2 - | \ 2 - \underline{\dot{6} \ 1} \ \underline{2 \ 3} | \ \underline{1 \ 2} \ \underline{6 \ 5} \ 1 - | \ 5 \cdot \underline{3} \ \underline{3 \ 5} \ \underline{6 \ 5} |$

瑶，　　　　　　　铭　刻　人　心　怀

$3 \cdot \underline{5} \ \underline{2 \ 3} \ \underline{1 \ \dot{6}} | \ \underline{5 \ 3} \ 2 - \underline{5 \ 3} | \ \underline{2 \ 5} \ \underline{3 \ 2} \ \underline{1 \ 3} \ \underline{2 \ 1} |$

谨

$\underline{\dot{5} \ 6} \ \underline{1 \ \dot{5}} \ \underline{6 \ 1} | \ \underline{\dot{1} \ \dot{1}} \ \underline{3 \ 5} | \ \underline{6 \ \dot{1}} \ \underline{\dot{2} \ 3} \ \underline{\dot{1} \ 6} \ \underline{5 \ 3} | \ 6 \ \overset{\vee}{\dot{1}} \ \underline{3 \ 5} |$

记。感　　感　贤　德　美　　　意，感　贤　德

$\underline{6 \ \dot{1}} \ \underline{3 \ 0} \ \underline{3 \ 5} | \ \underline{6 \ \dot{1}} \ \underline{6 \ 5} \ \underline{3 \ 6} | \ \underline{6 \ 6} \ \underline{5 \ 3} \ 5 | \ \dot{1} \ \underline{6 \ \dot{1}} - \underline{6 \ 5} |$

美　意，看　他　娉　婷　　　行　正。

$\underline{3 \ 5} \ \underline{6 \ 5} \ 3 - | \ 2 \cdot \underline{3} \ \underline{2 \ 3} \ \underline{6 \ 5} | \ 3 \cdot \underline{5} \ \underline{2 \ 1} \ \underline{6 \ 1} | \ \underline{2 \ 3} \ \underline{2 \ 1} \ \underline{\dot{6}} - |$

香　　　闺　　德　　美。

$\underline{1 \ 2} \ \underline{1 \ \dot{6}} \ \underline{3 \ 2} | \ \underline{3 \ 5} \ \underline{3 \ 2} \ \underline{1 \ 2} | \ \underline{3 \ 6} \ \underline{5 \ 3} \ 2 | \ 3 - \underline{6 \ 5} |$

她　是　宣　　　门　　楣，缘　何

$\underline{\dot{1} \ 6} \ \underline{\dot{1} \ 5} \ 0 | \ \underline{\dot{1} \ \dot{2}} \ \underline{3 \ \dot{1}} \ \underline{\dot{2} \ \dot{1}} | \ \underline{\dot{1} \ 6} \ \underline{5 \ 3} \ 5 | \ \underline{6 \ \dot{1}} \ \underline{6 \ 5} \ 3 - |$

粉　黛　多　　　　惆　　怅，

$\underline{2 \ 3} \ \underline{2 \ 1} \ \underline{\dot{6} \ \dot{6}} \ \dot{6} | \ \underline{2 \ 3} \ \underline{6 \ 5} \ 1 - | \ \underline{6 \ \dot{1}} \ \underline{2 \ 3} \ \underline{\dot{1} \ 6 \ 5} | \ 6 - - 7 |$

看　她　花　　容　带　　泪　啼。

$\dot{6} - - 0 ‖$

祁剧正昆《岳飞传》片段

恁般凄凉

《别母乱箭》白氏［老旦］唱

罗金梁 传谱
刘文波 演唱

1 = G 2/4

【青板】中速

| 0 2 2 1 | 2·3 1 6 | 0 2 1 2 | 3 5 3 | 0 3 2 1 |
恁 般 凄 凉， 这 般 惨 伤， 有 什 么

| 2 1 | 2 3 1 2 6 | 2 5 2 | 3 - ‖
哀 伤 事 儿 何 须 细 讲。

成败难测料

《别母乱箭》周遇吉［生］白氏［老旦］齐唱

罗金梁 传谱
仇荣华 刘文波 演唱

1 = G

【尾声】

艹 3 i 6 5 - 3·2 1 2 6·1 5 4 3 - 2 3 6 1 - 2 3 5
此中 成 败 难 测 料， 千 古 兴 亡 难

| 1 2 1 6 5 3 6 - | 2/4 0 6 1 | 6 1 2 3 1 6 5 | 6 - |
话 晓， 好 似 浮 云

| 1·2 3 5 | 1 2 1 6 | 5 3 | 6 - ‖
辗 转 飘。

祁剧杂昆《别母乱箭》片段

　　祁剧与昆曲在音乐组合方式上同属曲牌体结构，都惯用曲牌将音乐片段进行拆分和组合。祁剧的常见曲牌类型可分为单牌子、套曲两种。两者比较，单牌子的存在形式较为灵活，它可以是单个的乐曲，同时它也是能够独立存在的音乐单位。套曲则与单牌子不同，它是由一个个曲

子组成的或由多个牌子乐曲组合而成的大型组曲。为使各单曲间彼此融合，套曲常在曲与曲的连接处进行连接、过渡处理，添加一些音乐材料。例如代表剧目《虎囊弹·醉打山门》属典型祁剧套曲剧目。由点绛唇（引子）、混江龙、油葫芦、山歌、天下乐、哪吒令、鹊踏枝、寄生草和尾声这几支曲牌构成，祁剧对于曲牌的选用没有刻板的规则，较为灵活自由。一般情况下，剧情需要是曲牌的主要择选原则，而曲牌在使用过程中又可以根据需求进行改变调整。例如套曲中有曲名为"九腔"，它在祁剧剧目中就经常出现，但出现的情形并不尽相同。在《岳飞传》的《五英扫坟》中，九腔被完整地使用在剧目中，而在表演《施全祭主》片段时，九腔则通过相应调整变为了"十腔"，在《败北》片段中，这个套曲又变成了"五腔"。昆腔在与湘南风土民情的长期融合中，已经形成了浓郁的地方特色，使其唱腔旋律的地方化成为主要艺术特点。它一方面保持传统的腔、词格式基本不变，但另一方面则是唱腔旋律已依湘南语音吐字行腔。明代沈璟说："凡曲，去声当高唱，上声当低唱。"① 这是昆曲必须遵循的法则。但是在祁昆中则相反。凡上声字如"榜""海""勇""武"等一概高唱，改变了原曲低唱的音调结构，形成了地方风格。此外，湘南方言的去声和入声字调，都影响到昆腔旋律的走向，表现出浓厚的乡土气息。例：

《岳飞传·牛皋杂食》牛皋唱

刘道生 演唱

【玉姣枝】
$\frac{2}{4}$ 0 5 | 6 5 3 | 0 2 6 1 | 5 3 2 1 | 0 3 1 | 3 5 |
　　　　为 求　名　　金　　　　榜，　　　　架 海 擎 天

5 3 5 | 0 3 6 5 | 3 ∨ 2 1 | 5 3 5 6 | 1 ∨ 6 1 |
勇 势　为　　　　强。英 雄 豪 杰　　　 客，独 占

① 杨荫浏.中国古代音乐史稿（下卷）[M].北京：人民音乐出版社，1981：896.

$\widehat{5\ 1\ 3\ 2}$ | 1 - |

武 魁　　郎。

祁剧昆腔的曲牌共计 200 余支，剧目共计 30 个（正本 4 个，高昆合演正本 8 个，散折 18 个）。代表性剧目有《鹿台饮宴》《岳飞传》等。祁剧在情感表达方面较为抒情、委婉，这一特征与祁剧的念白中保留有大部分的苏州方言有直接关联，这使其显得更为精致的同时，也使得它的演唱特点得到了极大的丰富。

谱例：

丹心岂肯负圣君

《岳飞传·宜城三醉》崔莲姑 [旦] 唱

1 = D 4/4

刘道生　传腔
刘文波　演唱
罗金梁　黄尚初　记谱

【锁南枝】慢速稍快

| 0 0 2 1 3 | 3 2 3 1 2 3 | 5·6 3 2 2 3 5 | 1 - - 6 |
家　　　尊　　去

| 1 6 3 5 2 3 2 1 | 5 6 1 - 2 3 | 1 - - - | 2 1 3 5 2 3 2 1 |
奉　诏　行，　　　　　　　　丹

| 6 1 5 3 6 - | 6 1 5 6 1 2 6 | 3 6 3 5 3 2 | 1 2 - 3 5 |
心　　岂 肯　　负 圣　　君。

| 2 0 2 3 | 6 6 1 5 6 1 | 2 1 3 5 1 2 1 6 | 5 3 6 - - |
（白略）他　一 去　　杳　无　音

| 5 6 5 3 2 3 5 | 6 1 5 6 1 6 1 | 3 5 3 5 3 2 | 1 2 - 3 5 |
讯，　　何 曾　来 家　信。

第三章 祁剧声腔与器乐伴奏

(白略)这都是同僚辈　嫉妒
心。　　　喂呀爷爷呀，望高
台与奴家判明镜。

祁剧昆腔《岳飞传·宜城三醉》片段

红杏深花

《劝农赏花》众唱

$1 = D \dfrac{2}{4}$

赵国孝　演唱
周兴湘　记谱

【排歌】中速

红杏深花，菖蒲浅芽，春时暂暖
年华，竹篱茅舍酒旗儿叉，雨过炊烟
一缕斜。鹁鸪叫，布谷喧，行看几日
免排衙，休头踏，省喧哗，怕惊林外
野人家。

祁剧昆腔《劝农赏花》片段

三、弹腔

祁剧的弹腔可分为弹腔南路、弹腔北路两种。弹腔中的南路与京剧中的二黄颇为相似，其表演风格较为低沉。北路即汉调，来源与传入湖南境内的西皮有关。与南路比较，北路的音乐在演唱中更为灵活和轻松，这与祁剧北路源自西皮相关。祁剧里的弹腔多用于表现历史事件或传说故事，表演的手法也是多种多样。弹腔的武戏表演十分真实，刀枪往来大多是真实功夫，而表现出来的场景效果也与战场别无二致，这既归功于演员们的真才实学，也是他们彼此默契、配合得当的结果。

祁剧的弹腔唱腔为典型的对称上下句式，常以板式上进行变化来达到形式上改变的目的。与基础弹腔样式相比较，变化后的弹腔唱腔其旋律具有更为灵活的特点。这其中，把南北两路的弹腔结合起来并加以应用的形式，被人们形容为"南转北，北转南"。在祁剧中，弹腔南路就如同二黄腔，有低音厚重、音域较广、情感突出、强调共鸣的特点；多应用于有言情、叙事的场景。弹腔南路的板式结构有"数板""联弹""摇板"、有板无眼的"二流"、一板一眼的"二六"及三眼一板的"慢皮""阴皮"几类，主胡定弦为（5—2）弦。现存剧目有正本70个，散折178个，共计248个。如《法场换子》《二度梅》就是祁剧中运用弹腔南路的典型剧目。与弹腔南路不同，弹腔北路与西皮更为接近。它的音域较高，声音高亢而富有激情，节奏分明易辨，多在表现角色的果敢坚毅、激情昂扬、奋发向上的武戏场面中使用。弹腔北路的主胡定弦为（6—3）弦，板式有"倒三秋""八板头"、有板无眼的"散板"、一板一眼的"二六"、三眼一板的"慢皮""丢句子"等。与弹腔南路比较，弹腔北路的祁剧剧目数量更为丰富。据统计，现存祁剧的弹腔北路的剧目共有427个，其中正本128个、散折299个。如《闹淮安》《定军山》就是运用了弹腔北路的剧目代表。

谱例：

弹的是一二三

《拦马》焦光普［丑］唱

李泥巴　传腔
李巧燕　演唱
唐文明　记谱

1 = D（5 2弦）

【弋板】中速

【小一击头】2/4（打 打）｜3·5｜6 61｜231｜2 ³₵2｜(335｜
昭君娘娘　去和番，

661｜231｜2·32)｜6·1｜611｜521｜6－｜(6·1｜
怀抱琵琶在马上　弹。

611｜5321｜6－)｜3 35｜61｜231｜¹₵2－｜7·6｜
声声　弹的凄凉调，伤心

76｜4/4 7·2 672｜2 2 5 6｜1－（打打）｜
哭度雁　　门　关。

2/4 61｜60｜361｜2－｜261｜60｜361｜
弹的是　一二　三，　三二一，　一二

2 61｜50｜5 61｜261｜261｜60｜6321｜
三四五，　五四三二　一，　四三

616｜2161｜661｜661｜6（扎）‖
二一三二　一二　一二　一。

祁剧弹腔南路《拦马》片段

苦修行自有个出头

《士林祭塔》白素贞［旦］唱

一枝梅　演唱
黄尚初　记谱

1 = A

$\frac{1}{4}$ ($\overset{12}{\underline{3}}$ 3 | 6 1 2 3 | 1 2 1 6 | 5 3 5 6 | 1 | 6 1 2 | 3 2 3 5 | 2 |

3．3 | 6 1 2 3 | 1 2 1 6 | 5 3 5 6 | 1 6 5 | 6 1 2 3 | 2 1 7 6 | 5 -)
　　　　　　　　　　　　　　　　　　渐慢

【反慢皮】【满江红】中速

$\frac{2}{4}$ $\overset{5}{\underline{3}}$ - | 5 3 6 5 | 5 2 3 5 | 2 3 2 1 6 1 | 1 2 (3 5 |
　未　　　开　　　　　　　　言

2 3 1 2) | $\overset{5}{\underline{3}}$ - | 5 3 6 5 | 3 5 2 3 5 | 2 3 2 3 5 6 |
　　　　　不　　　　　　　　　由

3 5 3 2 1 2 6 1 | 1 2 (3 5 | 2 3 1 2) | 2 1 2 3 5 | 2 3 2 1 |
　娘　　　　　　　（哪）

2 1 6 | 6 2 3 2 | 1 - | 6 1 6 5 | 3 - | 5．3 6 5 | 3．5 3 2 |
珠 泪 双　　　流，

1．2 1 2 3 | 2．(3 5 | 2 3 1 2) | 2 1 2 3 5 | 2 3 2 1 |
　　　　　　　　　（哪）

6．1 2 3 | 7 2 7 6 5 6 7 2 | 6．(7 2 | 6 7 5 6 5 6) | 1．2 |
　　　　　　　　　　　　　　　　　　　　　　　　仕

3 2 5 6 5 3 | 2．5 | 3 5 3 2 1 6 1 | 2 1 6 | 6 2 3 | 1 - |
林　　儿　　　细　听　从

第三章 祁剧声腔与器乐伴奏

$\underline{6}\ \underline{1}\ \underline{6}\ \underline{5}\ |\ 3\ -\ |\ 5\ \underline{3}\ \underline{6}\ 5\ |\ 3.\underline{5}\ \underline{3\ 2}\ |\ 1.\underline{2}\ \underline{1\ 2\ 3}\ |\ 2.\ (\underline{3}\ \underline{5}\ |$

头。

$\underline{2\ 3}\ \underline{1\ 2})\ |\ \underline{2\ 1}\ \underline{2\ 3}\ \underline{5}\ |\ \underline{2\ 3}\ \underline{2\ 1}\ |\ \text{廿}\ \underline{1}\ 5\ 6\ -\ 5\ 5.\ \underline{6}\ \underline{1}\ 6\ 1\ -\ ²2\ -\ |$

（哪）　　　　　　喂呀呀 我那儿 哪儿 哪

$\frac{4}{4}$（可 的 的 可 的 可 ｜ 凑 斗 凑 以 斗 凑 ｜ 且 斗 凑 2 7 ｜

$\underline{6}\ \underline{7}\ \underline{2}\ \underline{3}\ \underline{7}\ \underline{2}\ \underline{7}\ \underline{6}\ \underline{5}\ \underline{6}\ \underline{7}\ \underline{2}\ |\ \underline{6}\ \underline{5}\ \underline{6}\ \underline{1}\ \underline{6}\ \underline{5}\ \underline{6}\ \underline{1}\ \underline{6}\ \underline{5}\ |$

$\underline{3}\ \underline{2}\ \underline{3}\ \underline{2}\ \underline{3}\ \underline{2}\ \underline{1}\ \underline{6}\ \underline{5}\ \underline{6}\ \underline{1}\ |\ \underline{2}\ \underline{3}\ \underline{1}\ \underline{2}\ \underline{5}\ \underline{3}\ \underline{6}\ \underline{5}\ |\ \underline{3}\ \underline{5}\ \underline{2}\ \underline{3}\ \underline{1}.\underline{5}\ \underline{6}\ \underline{1}\ |$

$2.\underline{3}\ \underline{2\ 3}\ \underline{5\ 6\ 3}\ |\ \dot{1}\ \underline{5}\ \underline{3\ 6}.\ (\underline{7}\ \underline{\dot{2}}\ |\ \underline{6.\ 7}\ \underline{6\ 5}\ \underline{3\ 5\ 6})\ |$

黑 风　 仙

$\underline{5\ 3}\ \dot{1}\ \underline{6.\ \dot{1}}\ \underline{6\ 5}\ |\ \underline{3.\ 5}\ \underline{6\ \dot{1}}\ \underline{6\ 5}\ \underline{3\ 5\ 6}\ |\ 5.\ (\underline{6}\ \underline{4\ 3}\ \underline{2\ 3\ 5})\ |$

他　本 是

$1.\underline{2}\ \underline{1\ 2\ 3}\ |\ 0\ \underline{3\ 5\ 6}.\ \underline{\dot{1}}\ \underline{6\ 5\ 3}\ |\ \dot{1}\ -\ -\ -\ |\ 1\ -\ \underline{1\ 2\ 1}\ |$

娘 的　　 道　　　　　　　友，

$\underline{2\ 3}\ \underline{1\ 2\ 3}\ -\ |\ 5\ \underline{3\ 6}\ 5\ 3.\underline{5}\ \underline{3\ 2}\ |\ 1.\underline{2}\ \underline{1\ 2\ 3\ 2}\ -\ |$

（打 打）｜ $\frac{2}{4}$ $2.\underline{3}$ 5 ｜ $\underline{2\ 3}\ 5\ \underline{2\ 3}\ 1\ |\ \underline{2\ 1}\ \underline{6}\ \underline{6\ 5}\ |$

（白）他劝娘（唱）苦　　　　　　　 修　行

$\overline{3\cdot\underline{5}\ \underline{5}\ \underline{6\ 1}\ \underline{2\ 1}}\ |\ 6\ -\ |\ \overline{1\cdot\underline{2}\ \underline{3\ 2\ 3}}\ |\ 0\ \underline{5}\ \underline{3\cdot\underline{2}\ \underline{1\ 6}}\ |$
　　　　　　　自　　　　有　　　个　　　　　　出

$\overline{6\cdot\underline{1}\ \underline{2\ 1\ 2}}\ |\ \underline{7\ 6}\ \underline{2\ 2}\ |\ \underline{7\ 6}\ \underline{2\ 2}\ |\ \underline{7\ 2\ 7}\ \underline{6\ 5\ 6}\ |\ 1\cdot\ (\underline{2\ 3}\ \underline{2\ 3\ 5}\ |$
头。

$\underline{2\ 3}\ \underline{2\ 1}\ |\ \underline{6\ 1}\ \underline{5\ 6}\ |\ 1\ -\)\ \|$

说明，此段唱腔的（反慢皮），融合了时调（满江红）的曲调。

祁剧弹腔南路《士林祭塔》片段

我予他来个釜底抽薪

《闹严府》严婉玉〔旦〕唱

　　　　　　　　　　　　　　　　　　　　　筱玉梅　演唱
　　　　　　　　　　　　　　　　　　　　　萧寿康　记谱

1 = D

【二流】中快

$\frac{1}{4}\ (\ \underline{6\cdot\underline{5}}\ |\ \underline{3\ 5}\ |\ \underline{6\ \dot{1}}\ |\ \underline{5\ 3}\ |\ \underline{2\cdot\underline{3}}\ |\ \underline{5\ 1}\ |\ 1\)\ |\ 6\ |\ 3\ |\ \overset{2}{\dot{1}}$
　　　　　　　　　　　　　　　　　　　　　听　他　言

$\underline{0\ 3}\ |\ \underline{3\ 3}\ |\ \underline{\dot{3}'\ \underline{6\ 3}}\ |\ \underline{3\ 3}\ |\ \underline{\dot{1}}\ |\ \underline{\dot{1}\ 6}\ (\ \underline{6\cdot\underline{5}}\ |\ \underline{3\ 5}\ |\ \underline{1\ 6}\ |\ \underline{2\cdot\underline{3}}$
不　由　我　大　吃　一　惊，

$\underline{5\ 1}\ |\ 1\)\ |\ 6\ |\ \underline{3\ \dot{2}}\ |\ \underline{1\ 6}\ |\ \underline{0\ 3\ 5}\ |\ \underline{6\ \dot{1}}\ |\ 3\ |\ \underline{3\ 3}\ \underline{3\ \dot{1}}\ |\ \underline{3\ 5}\ |$
严　婉　玉　到　今　日　才　得　知　情。

$\underline{5\ 3}\ |\ (\underline{3\cdot\underline{5}}\ |\ \underline{6\ \dot{1}}\ |\ \underline{5\ 3}\ |\ \underline{2\cdot\underline{1}}\ |\ \underline{3\ 5}\ |\ \underline{5\ 3}\)\ |\ \dot{1}\ |\ 3\ |\ 3\ |\ 0\ 3\ |$
　　　　　　　　　　　　　　　　　　　　　　　　却　原　来　我

$\underline{\dot{3}\ \dot{3}}\ |\ 3\ |\ \underline{3\ 6}\ |\ \underline{\dot{1}\ 6}\ |\ 6\ |\ \underline{6\ \dot{1}}\ |\ \underline{\dot{1}\ 6}\ (\underline{3\ 6}\ |\ \underline{1\ 6}\ |\ \underline{2\cdot\underline{3}}\ |\ \underline{5\ 1}\ |$
两　家　结　下　仇　恨，

第三章 祁剧声腔与器乐伴奏

难怪他　终日里　愁锁眉心。

恨祖父　与父亲心

肠太狠，　　　　　　为什

么下毒手　杀他满门？料今生

我夫妻　　　　难得和顺。

（白）我严婉玉好为难呀！（荣白）严嵩严世藩　我骂你这两个奸贼！

丑斗 一丑

（严唱）又听得小　冤家在发恨声，

若被人　识破他真名

实姓，那时节岂不是性命

[乐谱片段]

祁剧弹腔北路《闹严府》片段

如前文所叙述，弹腔有弹腔南路、弹腔北路两种类型。弹腔的南路与二黄腔颇有异曲同工之妙，其总体结构由安春、弋板、阴皮等板式构成，在发展过程中也曾受到徽剧的影响。北路则相当于西皮，在板式结构上主要包括弋板、安春等。弹腔的伴奏乐器在打击乐中采用特制的高音战鼓、帽形噪鼓和低音大锣等乐器；弦乐主要是祁胡进行伴奏，由于筒口较小，琴柱内装有铁条，弓内通常安有铅丝，因此，拉奏时能发出高昂尖脆的声音。

谱例：

可恨马谡忒逞能

《空城计》孔明［生］唱

周美仁　演唱
吕祥红　记谱

[乐谱片段]

第三章　祁剧声腔与器乐伴奏

（丢句子）中速

2. 3 5 6 3 5 2 3 5 6 1 | 1) 3 2 3 2 3 | 5 3 1 2 3 2 |
　　　　　　　　　　　　　　可恨　马　谡

(2. 3 5 1 6 5 6 5 3 5 | 2 3 5 3 2 1 7 6 1 2 | 2 —) 6 3 2 1 |
　　　　　　　　　　　　　　　　　　　　　　　　　　　　忒

1 — 3. 5 2 1 | 1 2. (3 5 6 5 6 5 3 5 |
逞　　　能，

2. 6 5 6 3 5 2 1 6 1 2 | 2 —) 6 5 3 | 1 6 3 2 3 2 6 1 |
只悔我错用他

(1. 2 3 6 5 5 2 3 2 | 1 6 1 2 3 5 2 1 6 1 | 1 —) 3 2 3 |
　　　　　　　　　　　　　　　　　　　　　　　　　　　　失　掉

2 3 2 1 3. 5 2 1 | 6 1 (2 5 5 3 2 | 1 3. 5 2 1 6 1 |
街　　　　亭。

1) 3 2 3 2 1 | 3. 5 6 1 2 | (2. 3 5 1 6 5 4 3 |
失掉了　街　亭地

2. 6 5. 7 6 1 6 1 2 | 2 —) 6 3 2 3 | 2 1 3 7 6 5 |
　　　　　　　　　　　　　　　最　是　要

(6 3 6 5. 2 3 5 |

7 6 0 0 | 6. 7 2 3 5 1 7 6 6) 3 5 2 2 3 |
紧，　　　　　　　　　　　　　　　竟 被 那

3 3 2 4 3 — | (3. 6 5 5 1 6 1 2 3 6 5 | 3 5 6 1 5 3 2 1 2 3 |
司 马　懿

基于田野调查的祁剧研究 130

（此页为简谱乐谱，歌词如下：）

取笑山人。

张良吹笛

曲

中隐，

吹散了八百

子弟兵。

没奈何

暂且把

说明："丢句子"在演唱时，主胡不伴奏，只过门由生胡采用"学舌"形式，把唱腔旋律重复拉奏一遍。

祁剧弹腔北路《空城计》片段

海岛冰轮

《贵妃醉酒》杨玉环〔旦〕唱

谢美仙 演唱
黄尚初 记谱

1 = E

【新水令】头子

【弋板】中速

见　　　　　　　　玉兔

| 1 6 1 2 7 6 5 | 0 5 3 2 | 3 5 1 · | 2 3 7 6 5 | 5 6 5 6 2 |
又 转 东 升， 冰 轮 离 海

| 2 3 7 6 5 6 7 2 | 6 (7 5 6 7 | 6 · 2 5 3 2 2 7 |
岛，

| 6 · 7 6 5 3 5 6 7 | 6 1 5 6) 2 1 2 | 0 3 2 3 5 6 5 |
乾 坤

| 1 6 1 2 7 6 5 | 0 5 5 3 2 1 | 6 1 2 3 5 | 5 5 3 2 3 |
分　　　 外　　 明。 浩 月

| 0 2 3 1 2 | 3 ⌄5 3 6 5 | 3 4 3 2 1 2 1 2 3 5 | 2 ⌄2 7 6 |
当 空，　　　　　　　　　 恰 便 是

| 5 3 5 6 7 6 6 | 0 3 5 6 2 7 6 | 5 3 6 5 6 | 1 6 1 2 7 6 5 |
嫦　　　　　 娥 下

| 0 5 3 2 3 2 1 | 6 5 1 (7 | 6 1 2 3 7 6 5 6 | 1 3 2 1) 6 1 2 |
九 重。　　　　　　　　　　　　　　　（哪）

| 0 2 7 2 7 6 | 5 3 5 6 7 6 2 7 | 6 · 1 6 5 3 5 6 1 |

| 5 · (7 6 | 5 -) | 0 0 | 0 (0 2 3 | 5 5 5 3 2 6 |
（可的可　凑 凑 凑 打　打 0）

第三章　祁剧声腔与器乐伴奏

| 1·235 2161 | 5·5 3235 | 205 323） | 55 3216 |

好　一

| 12（2535 | 2321 6123 | 265） 212 | 232 3565 |

似　　　　　　　　　　　嫦　娥

| 1612 765 | 01 6561 | 2 321 | 2312 323 |

离　　　　　月　　宫，清　清　冷

| 0532 376 | 536 6156 | 1612 765 |

落　　　　　　　　　　广

| 035 6156 | 1（1621 | 6123 7656 |

寒　　　　宫，

| 1·321） 612 | 027 276 | 356 7627 |

（喃）　　　　　　　　　　　广

| 6765 3561 | 5̇（76 | 5656 1561 | 565·53 |

寒　　　　　宫。

| 2321 6156 | 161 35 | 2321 6561 | 565 1 |

| 6165 3523 | 5̇5 5̇5 | 6165 4323 | 5̇5 5̇5 | 561 |

| 2·535 2123 | 5661 | 2353 217 | 6123 726 | 5 - |

（可的可



自由地

0 0 | 0 ⁵3̆) | 2/4 3.2 | 5365 | 5235 | 2321 6561 |
（凑凑凑）　玉　石

12 (35 | 2312) | 3.5 32 | 5265 | 5235 |
桥，　　　　　　　此　　　　琼

2321 6561 | 12 (35 | 2312) | 2.1 35 | 2321 |
瑶，　　　　　　　（哪）

6.1 232 | 7276 | 5672 | 6.(72 | 6756) |
手 把　栏　杆　靠，

1 1265 | 3 5 | 2.3 76 | 5672 | 6(756 |
观 看　鱼 戏 水，

0253 217 | 6765 3567 | 656) 231 | 2.3 1232 323 |
　　　　　　　　　金 丝 鲤

0532 376 | 5365 6 | 1.6 12 765 | 035 6156 |
鱼　在 水 里 藏

1.(27 | 6723 7656 | 1.3 21) 612 | 02 7276 |
身，　　　　　　　（哪）

5356 7627 | 6765 3561 | 15 (1̇ | 6165 3523 |
水 里 藏　　　　身。

第三章 祁剧声腔与器乐伴奏

[乐谱：]

酒，满金盏， 高裴二卿殷勤奉，人

生在世如春梦，且自开怀

饮 几 盏。

祁剧弹腔南路《贵妃醉酒》片段

 四门腔是祁剧弹腔剧目中的独有唱腔，它是祁剧演员在进行角色表演时专门用于走四门的唱腔。这种唱腔又被人们称作"杀四门""走四门""拜四门""沙子调"，分为男四门腔、女四门腔两种。四门腔是祁剧的特色声腔，它具有丰富多样的旋律技法、板式形式和创腔手法。四门腔的板式形式以一板三眼的慢板为主，速度偏慢，一般为中速或慢速。四门腔的起腔通常为慢板，后转入四门腔，之后转向一板一眼的"二流"板式。表演四门腔一般需要一个桌子作为道具，将桌子摆在舞台的中心，并把桌子四角所对应的四个方向当作四门。演员在表演人物时每唱完"一门"腔后就要使用桌子并开始绕台一周，同时用专门的锣鼓点和唱腔来与之配合，这样既能够烘托气氛，也能够更好地运用肢体语言去表达剧情和人物的情感性格，让群众更易理解，看得清楚明白。

 弹腔是祁剧音乐中戏剧化程度较高的声腔种类之一，它的板式结构大致可以分为起板、垛板、慢皮、快慢皮、慢二流、二流、丢句子、滚板、摇板九种类型。在表演的过程中，根据内容和形式的需要而组成不同类型的成套唱腔形式。起板：自由节奏的散句形式结构，有大起板和小起板之分；前者由三个散句构成，后者由一个散句构成；多用于气氛

或情绪的渲染。在传统运用上又有内、外之分,大起板主要用于内台演唱,小起板则以台外演唱居多。垛板:在音乐板式上为一板一眼或是有板无眼的结构,其最后一个字主要用于甩腔的表演,板式上比较接近于慢皮,常在起板之后紧接垛板,在结构上形成鲜明的对比。这一表现形式与京剧的回龙相类似,在情绪上的表现也较为突出,在刻画人物性格上能够呈现出不同的性格情感。慢皮:在板式构成上主要为一板三眼,分南、北两路。南路上下句起落于板上,北路上下句多起句一眼,落于中眼上;常用于抒情、叙事、诉说等表演中。快慢皮:是比慢皮的速度稍快一点的形式,在情绪上适用于激动高昂的情节,值得注意的是,在南路中并不体现这种形式。慢二流:一板一眼,常用于叙事或劝导的故事场景中,并且在南路中并无此板式;二流:有板有眼的板式,相似于京剧中的流水;快唱时类似于京剧中的快板,速度上的稍快稍慢分别用于愤怒和诉说的故事情景;南路中少用这一形式。丢句子:即一板三眼,在速度上相比慢二流稍慢一些,其演唱特点是从第一眼开始,每唱完半句就加上一个过门。滚板:也就是赶板,即板的散唱形式,一次可唱多句,常用于较愤怒等演出场面。摇板:南路称作"摇板",北路则称"紧拉慢唱",即有板无眼的自由节奏形式,常用于愤怒、伤感等故事情景中。

 弹腔音乐在曲式结构上主要体现为:上属音与下属音在曲调中起不同的作用,在此基础上形成了南路和北路风格上的显著差异。南路女腔一般多为徵调式,上属音"2"音在曲式结构中与主音"5"有机结合并发挥主导作用。北路女腔也是以徵调式为主,其下属音"1"或是"i"音在曲调中占有重要地位,与主音"5"相结合占有一定的主导地位。其不同之处在于南路中的男腔为商调式,北路男腔为宫调式。此外,弹腔对男女分腔具有严格要求:南路男腔一般是上句落在"1"音上,下句落在"2"音上,女腔则是上句落在"i"音,下句落于"5"音上;北路在前后落音方面与南路有相反的呈现。唱腔和过门在连接上也表现出一定的规律性。例如:北路男腔落在任意一音

级上的音都紧跟着唱腔的过门，它的起音和落音大多也会在同一音级上。在某些唱腔中，把南路的旋律揉进北路的旋律或者是把北路的旋律融合在南路的旋律中，也称为"北转南"或"南转北"。弹腔北路二流中有一种唱法，在唱完一句之后附加四五个字的唱腔，叫作垛句子，在旋律特征上体现出独特的风格特征。一般在结构上比较规整，在难度上相对较大。如：

选自《牛陴山》尼姑唱段

伍翠达 演唱

【四门腔】
$\frac{4}{4}$ (1·2 5 6 5 6 7 6 | 1·2 1 2 1 6 5 3 5 6 i |

5·5 6 5 3 5 3 2 | 1·2 1 2 1 4·3 2 3 5 | 1·2 5 i 6 5 3 2 3 5 |

2 2 3 6 5 3 2 1 | 1) 6 1 6 6· | 5 6 5 3 5 2 1 |
　　　　　　　　　　夏 桀 王 宠 妹 喜

（一门）
2· (1 6 1 2) | 6 6 3 2 3 | (3 5 1 2 3) 3 5 1 2 |
龙 棚　　　　　　　　　　　　　　　　　　　颠

3 — — 5 |
倒，

北路"倒三秋"多是为旦、净的唱腔形式，其音乐特征为唱数字，也就是从一至十，按照一定的顺序排列，从而进一步进行演唱。如《法场生祭》王金爱的唱段中，旦角在演唱时上句落在宫音，下句落于徵音；再如《花园跑马》齐王唱段中净腔一般上句落于角音，下句落在羽音。如：

（上句）	（下句）
一二，	二一；
一二三，	三二一；
一二三四，	四三二一；
一二三四五，	五四三二一；

"倒三秋"唱词

第二节 器乐伴奏

音乐对戏曲表演来说至关重要，因此，器乐伴奏是戏曲表演中不可或缺的关键部分。在戏曲表演过程中，观众的注意点大多是在戏曲的表演者、演唱者身上，很少有人会注意到坐在台后的伴奏乐队，缺少对器乐演奏家的关注。但不论是台前的演唱者或是台后的伴奏者，二者需同时在台上进行表演与演奏，这样才能带来一场完整的戏曲表演。一般情况下，祁剧的伴奏首先由乐队发音，常见的配置有板鼓、钹、锣、小锣、钞等，常用的伴奏形式有滚板头、小连头、大连头、大击头、小击头、长槌转连头、长槌转挑头等。在祁剧的伴奏乐器中，打击乐较为与众不同，它们通常将碗锣、高音战鼓、帽形噪鼓、大锣、大钹这些乐器用于"杂高"，而表演"正高"时，高音战鼓和帽形噪鼓则通常会被大堂鼓替代。打鼓唱戏、板鼓结合，加之打击乐的伴奏和众人的帮腔，"一人启口，众人和"的情景随即产生。如高腔，从最初人声清唱的无伴奏模式逐步发展成为采用唢呐、用鼓击节的武场形式，达到烘托、渲染气氛的效果。祁剧高腔伴奏乐器以具体的表演剧目为选用标准，不同的剧情，使用的伴奏乐器和锣鼓点也有大小和种类的区别。

祁剧传统乐队座位平面图如下所示：

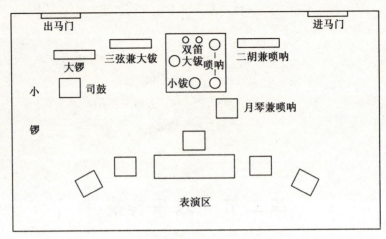

祁剧传统乐队座位平面图

一、文场

与宁化祁剧种类多样、采用常见民族乐器的器乐伴奏方式不同，湖南祁剧文场的伴奏乐器独具特色。其主要伴奏乐器有四大件，分别是祁胡、月琴、三弦、板胡（瓜琴）。在祁剧表演中，昆腔一般是由唢呐或曲笛作为主要的伴奏乐器，高腔很少使用文场伴奏，弹腔则是由祁胡作为主要的伴奏乐器。

（一）祁胡

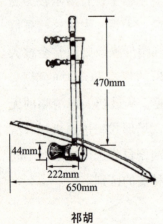

祁胡

祁胡作为祁剧音乐中的主奏乐器，在早期的祁剧乐队中，一般由七八个人组成，具有"七紧八松"之说。祁胡的琴筒用楠竹制作，筒子较小，弓子粗、硬且弓毛较多，演奏方式上也较为生硬。

祁胡一般是用上好的楠竹（毛竹）来制造琴筒，琴筒要制作成喇叭口的样式，并在内端选用质量上乘的蛇皮蒙覆。祁胡琴杆（担子）的材料是细竹（紫竹），轴子则要

选用黄洋木制造,琴弓的材料是蕙竹和马尾,琴码要选用竹雕的,弦则要求丝质的,这样的祁胡音色才会嘹亮高亢、悦耳动听。

(二)月琴

月琴在结构上与阮相似,是由阮演变而来的乐器,发展至唐代取其形圆似月、声如琴,故名为"月琴"。月琴由琴头、琴颈、琴身、弦轴、琴弦和缚弦等部分组成,状如满月。整件由木质构成,音阶"朝子"起定格指法作用。音箱呈现圆形,琴脖相对较小。弦为牛筋制成。音色清脆明亮,素有"月琴闹台"之效果。在京剧文场中,月琴和京胡、京二胡合成为三大件。月琴常用于独奏、器乐合奏、歌舞戏曲、说唱音乐等演出中进行伴奏,它是京剧、评剧、豫剧、桂剧等戏曲所使用的伴奏乐器,常见于国内各大皮黄剧种的伴奏乐器中。

月琴

月琴的演奏技巧很丰富,通常右手为弹、拨、撮、长轮、扫弦等方法,左手为推、拉、揉、移指等方法。月琴右手演奏的技巧为弹、拨、撮、轮,并被称为"基本功"。月琴的定弦方法有两种:一种是民族音乐定弦,即为CFCF;另一种是戏曲音乐定弦,首调定弦#C、#G,主要弹奏京剧音乐,无论什么音都是作为mi来弹。

(三)三弦

三弦,我国的传统弹拨类乐器,又叫作"弦子"。三弦的音箱为方形,音箱的两面都有皮蒙着,具有一个很长的柄,因其为三根弦而得名三弦。三弦的演奏方式为侧抱于怀,少数民族曾有与三弦较为相似的乐器。三弦既可以独奏,也可以与人合奏、给人伴奏。它的音色豪迈粗犷。三弦的应用广泛,可出现在戏曲、说唱音乐和民族器乐中。作为我国传统的弹拨乐器,三弦在传统三弦的基础上,分别于1960年、1980年改良成了60型大三弦、80型大三弦两种大小不同的形制。

三弦从头到尾可分为琴头、琴杆和琴鼓三个部分，分别由琴头、弦轴、山口、琴杆、鼓框、皮膜、琴马和琴弦等配件组成。其材料选用红木等名贵木材，共鸣箱制作成鼓的样式并且在共鸣箱的两端用蟒皮加以蒙覆。三弦作为祁剧的伴奏乐器，其在产地和型号方面具有一定的要求，也就是以小三弦和广东生产的广弦为最佳，其音色沉稳，富有张力。

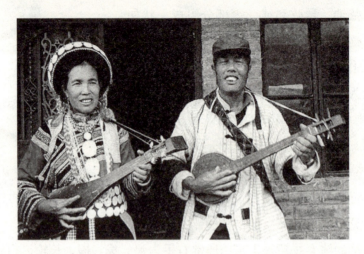

三弦演奏

（四）板胡

板胡，擦奏弦鸣乐器。板胡的产生主要得益于我国戏剧中梆子腔的出现，作为梆子腔较为重要的伴奏乐器，板胡与胡琴关系密切，是在其基础上产生的一种拉弦乐器。板胡自诞生之日起到现在已有300多年的历史，它的种类丰富、样式繁多。板胡的琴筒选用薄木板材料，它也因此得名——板胡。除此之外，还具有多种称谓，如秦胡、胡呼、梆子胡、大弦等，清代时曾别称板琴。板胡的音色高亢激昂、明亮稳定，有较强的穿透力，在发展中逐渐成为说唱音乐、多种梆子腔戏曲和曲艺的主要伴奏乐器。板胡既可给人伴奏，也可与人合奏或单独演奏。

板胡因各地戏剧曲艺不同，其形制也有所区别。形制差异大多体现在琴筒、琴杆、弦轴的大小、粗细、长短和琴弦的配置上。例如在陕北

一带使用的板胡琴筒的形制就要比其他地域的大，而河北、东北一带所使用的板胡，琴筒的形制则比其他地域的小。

祁剧乐师杨金贵演奏板胡

20世纪50年代以来，板胡的使用场合逐渐变多，它也不再是仅为戏曲曲艺进行伴奏的乐器。现在的板胡主要流行于西北、华北、东北等地，其中，陕西、甘肃、山西这几个地域的群众最喜板胡。这里的地方剧种，如河北梆子、评剧、豫剧、秦腔都把板胡作为它们的伴奏乐器。板胡与戏剧曲艺的关系由来已久，在戏曲中，板胡能充分发挥自身的乐器特色，赋予不同剧种以独特的音乐色彩。

二、武场

除了上述文场乐器之外，祁剧的表演还会根据剧情的需要，加上战鼓、大锣、大钹、高音小锣、唢呐等锣鼓乐器来烘托气氛。在高腔中，锣鼓是不可缺少的伴奏乐器，使用锣鼓伴奏也是这些唱腔的特色之一。值得一提的是，湖南祁剧与弋阳腔关系密切，其打击乐是在蕴含有弋阳腔锣鼓特色的基础上，形成的独特打击乐风格。主要体现在其构造、形状及音色等方面的不同风格及其独特的演奏形式上。

（一）战鼓

祁剧用作伴奏的打击乐器主要有班鼓、战鼓、小钹、大钹、小钞、小锣等。在这些伴奏乐器中，战鼓可以说是祁剧独用的一种打击乐器。它高10厘米，直径为23厘米。鼓呈扁圆外形，两面都蒙覆着皮，战鼓的音色高亢激昂，轻击时会发出好像磁盘滚豆的声音；而重击它，它发出的声音就如同爆竹炸开一般响震耳畔。战鼓用于激昂的场景最为合适，它能够烘托气氛，令听者身临其境、有所共鸣。

战鼓

（二）班鼓

班鼓，祁剧旧称噪鼓，还有"板鼓"和"单皮"的叫法。它形体矮小，鼓身通常用色木、槐木、桑木或柚木等较硬的木料做成，由五块厚木板拼合而成，鼓身直径大约为25厘米。但振动的部分仅有5至10厘米，鼓腔一般呈八字形，鼓边高约为9.5厘米。声音高亮尖脆，可演奏多种鼓点。

（三）燥鼓

燥鼓，打击乐器。形似圆形小帽，鼓腔木板较厚，鼓皮蒙于整个板面上，鼓腔直径为18厘米，高11厘米。鼓心发音部位直径为3厘米，发音坚实、清脆。用竹制鼓签敲击。在祁剧中常用于三小（小生、小旦、小丑）戏伴奏，因其音响效果与板鼓相近，现已多用板鼓代替。

（四）大锣

大锣，属锣的一种，因面较大故称大锣。大锣的制造材料为"响铜"，这种响铜在衡阳、南京两地有存。通常情况下，大锣的直径有63厘米，其中锣边就占了3厘米，音圈有7厘米之大，音圈的深度为1厘米，厚度为0.2厘米。大锣的重量一般在4.5千克，拥有"刚""狂""强"三种音色。不同的人使用大锣发出的声音也不同，会用大锣的高

手甚至能用大锣奏出 5 种音色。大锣的
使用方法为左手提锣、右手拿木槌对其
进行敲击演奏,可用于器乐合奏,常见
于曲艺伴奏。

大锣在与其他打击乐器进行合奏时
往往处于主导地位。大锣的锣面有不同
的声音,接近于锣面中心打击时锣面所
发出的声音较为低沉,而位于锣面边缘
击打出来的声音则较为高亢。大锣的这
一构造,使表演者在敲击大锣时在锣心

大锣

和锣边来回往返组合出不同高低和音色的音乐,给人以动听之感。

(五) 大钹

大钹,外形呈圆形,中间有
突起。大钹的制造材料为响铜。
一副有两面,每一面的直径大致
为 33 厘米。大钹没有固定的音
高,其记谱方式采用一线谱。大
钹发出的声音较为洪亮,可用于
演奏,也可给曲艺及歌舞伴奏。

大钹

大钹的用法与大锣较为相近,常用于乐曲的强拍上。大钹的声音宏大、
余音绵长,因而不适合敲击太过频繁。此外,钹在藏族、彝族、侗族、
壮族、傣族、白族等少数民族中也较受欢迎。这些少数民族所用的钹也
以响铜为制造原料,共由两片"叶子"构成。钹的直径为 36 厘米,重
约 1.8 千克。

(六) 小锣

小锣作为锣的一种,因锣面较小而得名。小锣也被叫作鼎锣,以
响铜为材料制造而成。它的直径约为 20.8 厘米,重量可达 1 千克。
小锣的声音较为尖锐,具有较强的穿透力。小锣在戏曲曲艺中常用于

小锣

表现"武场"场景，占有十分重要的地位，在祁剧的"锣鼓经"中充当"舌头"。

小锣在制作结构上是中部呈圆形凸起，没有绳子维系。它的演奏方法为左手把握锣内边缘，右手持薄木片对其进行敲击从而发声。小锣具有清脆明亮的音色，在京剧中小锣还被叫作京小锣，其与大锣相配合具有烘托气氛、增强效果的作用。

（七）钞子

外形与"大钹"相似（小一半）。

祁剧音乐富有极强的感染力和表现力。高腔作为最古老的声腔，至今仍保留着帽形燥等古老传统乐器进行伴奏的形式，曲牌分南、北、正、杂等类，在演唱时多是以鼓击节，并且由锣鼓、唢呐进行伴奏，以渲染演唱的气氛。昆腔通常有正、杂之分，演唱时多用唢呐和笛子伴奏。弹腔分为南、北两路，演唱时男、女分腔比较严格。过场音乐由大牌子、小牌子两种曲牌构成，大牌子通常采用唢呐齐奏，因而有"唢呐牌子"这一称谓；小牌子多用笛子、胡琴和三弦等乐器来伴奏。

三、锣鼓经

祁剧的"锣鼓经"是祁剧打击乐所使用的乐谱。以前的祁剧乐师为了更好地表现祁剧，会进行总结并绘制出一套用汉文记录且带有方言特征的谱子，这种谱子也被人们叫作"锣鼓经"。这种"锣鼓经"具有固定的时值节奏，主要有1/4、2/4、4/4这几种节拍类型。文字记录详见表3-1：

表 3-1　锣鼓经的文字记录

"七"——小钞轻击	"把"——双鼓槌同击
"那"——双鼓槌滚击的落声	"打"——单鼓槌击鼓边
"崩冬"——双鼓槌分击	"龙"——单鼓槌击
"嘟"——双鼓槌滚击（轻）	"昌"——大锣
"且"——钹子	"把打"——双鼓槌分击（重）
"不"——鼓槌按击（哑音）	"衣"——击板弱音
"凑"——小钞较重击	"可"——击板（梆音）
"多罗"——双鼓槌轻击双音	"斗"——小锣的单音

在祁剧的表演中，使用较多的锣鼓经一般与剧目的剧情直接相联系，这样既能显示出祁剧伴奏的风格特色，也能让伴奏旋律充分与故事情节相契合，从而表演出更为逼真、更为精彩的演出效果。音响的汉字如"把打""昌""七"代表不同的音响形式，为锣鼓经常用，它们与剧目的情节存在密切联系。如在祁剧高腔剧目《泗水拿刚》中，描述薛刚打死太子出逃在外，终日恐惧郁闷的情节。为了表现这一剧情，该段使用了"小过场""小点子"两种班鼓领奏，以突出薛刚杀人后的恐惧、怨恨之情。但当剧情进展到薛义开解薛刚时，战鼓突起，与演员表现角色的振奋精神的情景相互契合，还原了表演中的英雄气，同时也展现了祁剧高腔浓厚的地方特色。在祁剧剧目中，常用的锣鼓经不仅能烘托气氛，辅助剧情的展开与发展，还能在一定程度上规范演员的表演节奏，给予演员起、止、停顿等相应的指示。

祁剧锣鼓经分《文开台》和《武开台》两种形式，其中，《文开台》又称噪鼓开台，由【状元头】【吊场锣】【唏子锣】【吊场锣】【三二一】【步步紧】【转折锣】【凤点头】【挂牌锣】【五星伴月】【金线吊葫芦】【挂牌锣】【五星伴月】【闷锣】【十八槌】【闷锣】【数钹子】【吊镲】曲牌组成。

谱例：《文开台》

文开台
(又名"噪鼓开台")

【状元头】
卅 嘟 - - - 罗多 打多．斗 匡 - 七 七 七 七 七 七
 ）0（ 且 - ）0（

七 七 七 七 七 七 七 七 七 七 七 七 七 七 七 七
毛斗 - ）0（ 且 - ）0（ 嘟．斗 匡 - ）0（

 【吊场锣】
七 七 七 七 七 ‖ 打 打．斗 $\frac{2}{4}$ 匡 七斗 | 且 七斗 |
嘟．斗 匡 - ）0（ ‖

【哗子锣】
匡 斗 | 且 0 | $\frac{4}{4}$ 匡．且 斗且 | 昌 且 斗且 | 匡．且 衣且 |

【吊场锣】
匡．且 衣且 | $\frac{2}{4}$ 昌 七斗 | 且 七斗 | 昌 七斗 | 且 0 |

【三二一】
卅 打 打．斗 匡 - 七 七 七 七 七 七 七 七 七 七
 ）0（ 且 - ）0（ 且 - ）0（

七 七 七 七 七 七 七 七 七 七 七 七 七 七 七 七
且 - ）0（ 且 - ）0（ 且 - ）0（ 毛斗 - 匡

第三章 祁剧声腔与器乐伴奏

【步步紧】
七 七 七 嘟.斗 匡- 且.斗 且.斗 昌 且.斗 斗 且斗
- 且 -
昌 且斗 斗且斗 | 1/4 昌且 | 斗 且 | 昌 且 | 斗 且 | 匡 0 |

【转折锣】
斗 且. | 衣 斗 | 昌 | 且 | 斗 | 丑 0 | 卅 打 打.斗 匡 -

【凤点头】
丑 且 昌.卜 丑 且 昌 0 | 1/4 丑 斗 | 且 斗 | 昌 | 且 卜 |
卜 斗 | 昌 | 丑 斗 | 且 斗 | 昌 | 且 斗 | 昌 | 且 斗 | 斗 0 |
卅 打 打斗 匡 - | 1/4 七 斗 | 斗 | 且 斗 | 斗 | 匡 | 斗 且 |
衣 斗 | 卅 匡 - 打 打斗 匡 - | 1/4 斗 | 斗 | 且 0 | 斗 斗 |
斗 斗 | 且 斗 | 昌 | 斗 斗 | 衣 斗 | 斗 | 且 | 斗 | 打 打 0 |
匡 | 匡 | 丑 且 | 昌 且 | 丑 且 | 昌 且 | 丑 且 | 卅 匡 - 打
打斗 匡 - | 1/4 丑 | 丑 | 七 斗 | 斗 | 斗 斗 | 七 斗 | 昌 | 斗 斗 |
七 斗 | 斗 且 | 斗 | 斗 斗 | 七 斗 | 斗 斗 | 衣 斗 | 斗 | 且 | 打
卜 0 | 卅 0 斗 匡.斗 匡斗 ‖ 慢 【挂牌锣】 4/4 且 斗 七 斗 衣 斗 |
昌 不 斗 斗 衣 斗 斗 | 且 斗 七 斗 衣 斗 | 昌.斗 斗 斗 |

基于田野调查的祁剧研究　150

且 斗斗 七斗 衣斗 | 昌 斗斗 衣斗 斗 | 且 斗 七斗 衣斗 |

（打八 打 0）

昌.斗斗 0 ‖ 且斗七斗 | 昌.斗斗斗 | 且斗 七斗 |

【五星伴月】

$\frac{2}{4}$ 匡匡 | 斗且 | 斗且 | 斗且 | 昌且 | 斗且 | 可的

可 0 | $\frac{4}{4}$ 匡－匡－ ‖ 且斗 七斗 衣斗 | 昌 斗斗 衣斗 斗 |

且 斗 七斗 衣斗 | 昌.斗斗斗 | 昌 斗斗 七斗 衣斗 |

昌 斗斗 衣斗 斗 | 且 斗 七斗 衣斗 | 昌.斗斗 0 ‖

【金钱吊葫芦】

且斗七斗 | 昌－斗斗 | 昌－斗斗 | 且斗七斗 | 昌斗七斗 |

【挂牌锣】

昌 斗斗 七斗 斗 | 且 斗 七斗 衣 斗 | 昌.斗斗 0 |

‖ 且 斗 七斗 衣斗 | 昌 斗斗 衣斗斗 | 且 斗斗 七斗 衣斗 |

昌.斗斗斗 | 且 斗 七斗 衣斗 | 昌 斗斗 衣斗 斗 |

且 斗斗 七斗 衣斗 | 昌.斗斗 0 ‖ 且 斗 七斗 衣斗 |

【五星伴月】

匡－斗斗 | 且斗斗 0 | $\frac{2}{4}$ 匡匡 | 斗且 | 斗且 | 斗且

快一倍　　　　　　　　　慢一倍

昌且 ‖ 斗且 | 斗且 | 斗且 | 昌且 ‖ $\frac{1}{4}$ 斗且 | 斗且 |

【闷锣】

斗且 | 昌且 | 斗且 | 斗 | 匡 | 匡 | 且 | 且 | 匡 | 匡 | 匡

《武开台》也称战鼓开台,由【跳场锣头子】【一爆锣】【四门静】【快二流】【转折锣】【右按头】【大击头】【挂牌锣】【五星伴月】【挂牌锣】【二流】【推心锣】【蹄子锣】【转折锣】【二流】【画眉跳杆】【蹄子锣】【转折锣】【二流】【五星伴月】【蹄子锣】【转折锣】【二流】【转折锣】【蹄子锣】【转折锣】【二流】【衔接锣】【三扑槌】【转折锣】【双鹏翅】【小接大】【五星伴月】【瞬子锣】【二流】【挂牌锣】【转折锣】【滴头子】【二流】【挂牌锣】【滴头子第二节】【二流】【挂牌锣】【滴溜子第三节】【二流】【挂牌锣快节奏】【滴溜子合头】【线金锣头子】【闷锣】【衔接锣】【左按头】【乱劈柴】【闷锣】【三挂锣】【尾声】【四门阵合头】【尾声末句】【舌挑头】等曲牌组成。

第四章 祁剧行当与表演程式

在中国戏曲表演中，各种角色按不同类型分成若干行当，每一行当根据人物的性别、生活举止、社会关系进行分类，分为生、旦、净（末）、丑四大行当。每一行当又可进一步细分，经过更加细致的划分后，不同行当又有一套属于自己的表演程式，对人物特征的清晰刻画，也有助于表演者准确地了解角色特征，对其进行更贴切的处理和演绎。在《戏曲表演研究》一书中，著者黄克保总结道："行当是一个具有双重含义的概念：从内容上说，它是戏曲表演中艺术化、规范化了的人物形象类型；从形式上说，又是带有一定性格色彩的表演程式分类系统。简言之，它既是形象系统，又是程式系统，两者相互联系，又有所区别。"[①] 行当表演是演员角色创作的载体，对戏剧演员来说，熟练掌握所演角色行当在唱、念、做、打等方面的表演程式，是他们应该具备的基本素质。除此之外，他们还要在进行表演时将其与自己所饰演的角色特点相结合，以此来提高舞台上角色的演绎效果。从审美的视角来看，行当的发展与演变具有历史性，在一定的历史文化的发展过程中，大众对于戏曲的审美追求决定了行当的内部结构、属性、特点及形成的方式。行当的审美产生，与民族文化密切相关。因此，关注祁剧独具特色的行当审美研究具有重要意义。

① 黄克保. 戏曲表演研究 [M]. 北京：文化艺术出版社. 2014：71.

第一节　生旦净丑

"'行当'一词最早出现于明中叶,是商业经济发展的产物,意指某人的职业或所属行业。……将此具有身份、职业意义的'行当'概念用到戏曲演员中作为统称。"① 在戏曲刚刚形成的时候,还未有如今较为完善和规整的行当体制,戏曲行当的具体产生主要是从戏曲创造具体的人物形象开始。在戏剧表演中,为突出人物的内在和外在形象,展现出人物鲜明性格的真实性,在不断完善的程序化上,艺人开始对一些技巧进行提炼和规划,使戏剧中唱、念、打等各类程序带有表演色彩,经过历史的不断发展与戏曲艺术的磨炼,一些艺术形象与其相近的表演形象、技巧及程序,在逐渐积累的过程中趋于稳定,行当也由此慢慢形成。再经过世世代代祁剧艺人的不断创新与发展,行当这个体制也不断

祁剧《走廊窄·走廊宽》剧照(湖南省祁剧院供)

① 元鹏飞. 中国戏曲脚色的演化及意义 [J]. 文艺研究, 2011 (11): 76.

地丰富和完善起来。行当特色是区别中外戏剧及各种不同戏剧表演最显著的特点。在中国的戏剧表演中，行当是一种具有技术性的表演艺术，是演员与角色之间的桥梁，其演绎的好坏关系整体表演质量。

祁剧的表演形式主要可分为武戏和文戏，武戏具有朴实粗犷的山野特点，文戏较于武戏则演绎形式更加细腻。两种不同风格的表演形式，在生、旦、净、丑四个行当中有明显的区别。祁剧的现行角色行当可分为正生、小生、花脸、丑角、旦角，其中的旦角有小旦、正旦、老旦之分，共有七行。正生可分为花须、白须、青须；丑角有武丑和文丑的区别；花脸则是包含整个净行角色；老旦的戏份较少，在每个戏班中老旦与正旦都只有一个。祁剧每一行当划分清晰，且有明确要求，从祁剧的唱腔与旋律上来看，祁剧的角色基本上由生腔和旦腔两大类组成。

一、生、旦

（一）小生

小生，是传统戏曲中非常重要的行当，与意大利假面戏剧"才子佳人"的角色相似。小生的艺术表演在戏曲中独树一帜，其主要的表演技法有台步、唱功、罗帽功、眼法、腕子功、纱帽翅功、紫金冠功等，具有鲜明的地方特色。小生有丰富的表演手段，主要有抖袖、站姿、坐姿、台步、手势、摇扇子等，根据人物形象的不同而运用不同身段。小生一般扮演的是青年才俊，人物外表大多是潇洒英俊的，人物性格则是内心软弱的；同时，也有小生扮演老年的情况。戏剧中根据不同角色的性格身份，可分为纱帽生（官生）、翎子生（带雉翎的王侯、大将）、穷生（穷酸文人）、扇子生（书生）等。小生有文、武两种，武小生有短打的武小生和穿长靠的武小生两种；文小生有穷生、扇子生、翎子生、袍带小生等。从审美感受的角度看，小生与武生在表演上有英锐气的区分，小生主要在表演中展现自然的个性精神；武生主要以打戏居多，多表现为大将风范，身手矫捷、英气十足。唱旦腔的小生体现出小生儒雅年轻的气质，唱腔以徵调式为主。在唱念中以小嗓假声为主、

大嗓为辅；声音高亢，听起来清脆圆润；嗓音甜润秀气，在唱腔上更能突出剧中人物的形象。因此，要塑造这一行当人物类型，唱旦腔的小生，不仅要在唱腔上突出男性的特色，还要展现年龄上的特征。虽是旦腔，但此类用小嗓来发声的方式又不等同于旦角的说唱，更多的是借鉴老生的行腔和唱法。与老生相比较，小生虽没有老生的老练，却有男子的年轻青涩。比如在扮演武松这个角色、表达为兄长报仇的决心时，小生的唱段不仅要表现出武松愤恨交加的丧兄之情，同时也要表现出武松思念兄长的深沉悲情，以及对仇人的憎恨和惩恶扬善的形象。因此，唱腔要表达出武松"悲痛—怀疑—惩凶—深思"这四个心路历程，拖腔的时候不能太过于悲切，行腔的时候也不能过于缠绵，这样才能把握好武松小生角色表演的度。祁剧南路的音韵缠绵委婉，音韵悠扬，曲折含蓄，正好能够表达出武松跌宕起伏的思想感情。在传统戏曲舞台上主要塑造的风流倜傥的青年小生形象有周瑜、梁山伯、王金龙、吕布、许仙、白忠士等。演员在小生的行当表演上，用不同的唱法和唱腔来演绎出不同人物角色的精神面貌，不同的唱腔旋律和唱法形成不同的行当唱腔。小生在传统基本功法的用嗓表演技巧上用子音，即假嗓来发音，以子音的稚嫩表现出小生的人物形象。以小生为主的剧目不少，小生在生行的地位仅次于老生。当前比较符合大众审美的小生形象有金派小生、程派小生及叶派小生。小生的行当一般是根据演员的冠戴来进行戏路区分。武戏中，小生有包巾戏和二龙叉；文戏中有一字巾戏和解元巾；罗帽戏与紫金戏则是文武兼有。解元巾戏主要扮演书生，穿着花褶子，运用褶子的风度，在表演中展现袖筒功、腕子花。祁剧小生是极具表演特色的人物类型，也是祁剧艺术特点之一，尽管由小生独挑大梁的剧目不多，这一角色是祁剧中不可缺少的重要组成部分。

（二）正生

正生，或称为生角，在戏曲中扮演青、花、白三种胡须的角色，此外还有红生；正生的用嗓表演技巧主要是用本音带沙音，但现在沙音运用较少；胡须是生角行当扮演人物的主要特征，老生与正生统称"须

生"。一般按穿着的不同可分为官衣、水衣、解袍、靠马、袍子、黄布摆等戏路；此外，还有死戏、员外戏、背时皇帝戏等。挂白须者有黄忠、杨滚等，挂青须的有马超、岳飞等。正生的表演一般是扮演正面的中年男子，整体形象讲究儒雅稳重。正生行当所扮演的皇帝一般在历史上是有所作为或是风流倜傥的帝王，如唐明皇李隆基、唐太宗、宋仁宗等；扮演的官员也是历史上有名的忠臣清官，如《一品忠》的方孝孺、《柴市节》的文天祥、《端午门》的狄仁杰；奴役的形象是具有正义感的，如《南天门》的曹甫、《马房放奎》的陈容；武将是杰出的英雄，如《南阳关》的伍云召、《风波亭》的岳飞等。当然，正生所扮演的也不一定全是正派的演员，也会扮演有缺点的人物。如在《八件衣》中死不认错，一心追求政绩的杨廉；《三击掌》里嫌贫爱富的王允等人物。但是从整体上来看，正生所扮演的人物大多为正面角色。唱功也是正生的表演者需要具备的内容：首先，要有经久耐听的好嗓子，这是正生行当必须具备的基本条件；其次，好的嗓子在舞台上要表现出声情并茂的特点。通过好嗓子发出的声音及正生行当的表演技巧来展现故事情节，抒发人物感情。无论是哪一种行当，都需要在动作上有一定的要求。在正生扮演武将的戏剧时，所扮靠马戏就是指扎靠路马的武将的表演，该表演在动作上重视马路和功架，呈现出许多关于在马上的动作技巧。如《杨滚教枪》中"马踏五营"的片段，在表演时，演员的下身为坐骑，上身为骑者，在表现杨滚这个人物时，跑马要一手提靠，一手持刀，进行上下有节奏的摆动，展现出策马疾驰的形象。退马的时候双足跐起，双膝要微微蹲下，碎步式的后腿姿势使臀部有节奏地扭动。在黄布摆戏中，正生扮演的一般是乡佬、长者一类的角色，带有白色的胡须，在唱腔上要求做、唱、念并重，就像《赶子雷打》张元秀这一角色；在袍子戏和褶子戏中，表演较为注重身法的变化，尤其是在袍子戏中，要求演员的手脚、袍子、罗帽能够紧密配合，比如在《买马当铜》一剧中，角色秦琼的七十二路铜法的表演技巧，身法就非常繁杂。

　　胡须是正生重要的表演工具，也是正生重要的人物特征。因此，正

生的演员要学会"髯口功",其大体上有九种:挑、抖、顿、掸、抛、摆、拨、变、吹。这九种动作都有不同的技巧,在表演剧烈动作的时候,胡须的动作要适当地配合拢须、推髯、理髯、拂须、捋髯等内容。尽管在动作上没有特定的要求,但也要求正生能熟练干净地完成动作。

（三）小旦

"旦"是戏曲文本和舞台表演女性的角色。祁剧的旦角行当可分为小旦、正旦、老旦,多为女子表演。在戏曲生、旦、净、丑中,最美的就是旦角。

正生剧照

旦角的化妆主要有梳大头、上妆、戴头面、贴片子,然后再穿上相应的角色服装。旦角行当的表演具有写意性、多元性、情感性三个主要的特征。旦角身段的美与表演的韵味能够提升整个剧目的艺术效果,在台步技巧、话白技巧、眼神技巧上都有要求,体现旦角的美与女性韵味,要求演员在联系和掌握旦角技法时也要不断增加自身的艺术修养。

小旦,较早的旦角之一,在明末清初时期开始作为独立的行当出现,并有了更为细致的分工。小旦所扮演的人物类型多样,有农村妇女、大家闺秀、巾帼女将等。小旦所扮演的角色一般是性格泼辣或具有女性风情韵味的妇女形象及年轻的姑娘,所饰演的戏路也较宽泛,主要扮演的人物有《小上坟》中的肖素贞、《五彩舆》中的冯连芳、《武松打虎》中的潘金莲、《翠屏山》中的潘巧云、《拾玉镯》中的孙玉姣、《二度梅》中的陈学娥等。在祁剧中,小旦与正旦有相同的戏路,有时可以互相替代。由于两者同属于旦角,在靠马戏、悲泪戏、蟒袍戏、闺阁戏、背褡戏等戏路中都有诸多相同的地方。在以穿背褡得名的背褡戏中,那些活泼开朗的丫鬟的角色,多数由小旦来扮演。但这并不意味着

拥有这些特征的人物角色非小旦莫属,例如在祁剧背褡戏《赶春桃》中,雷氏就由正旦扮演。在闺阁戏中,小旦往往扮演的是闺阁少女的角色,但有时这些角色也会让正旦来扮演,比如祁剧剧目《三天香》中的谢天香一角便是由正旦所演。在悲泪戏中,正旦担任角色的概率更大,然而在《从台别》中,具有正旦性质的角色陈杏元是由小旦扮演的。另外,小旦与正旦在祁剧中也有一些共同的戏路,比如悲情戏《叫街上祭》中的角色王金爱与《从台别》中的陈杏元一角皆以唱功为主,她们皆由小旦所演,但这两个角色实际上与正旦的角色性质别无二致。小旦在戏剧表演中属于"绿叶配红花"的存在,并不占主导的地位,大多表演的是动作与语言。小旦这一行当表演有规定的程序化技法,通过具有象征性的程式化动作传达出戏曲的内容,表达人物的情感。因为小旦的人物表演是多样化的,在情感流露上比较丰富,所以小旦行当演员要对角色的背景环境进行深入的分析与研究,以提高角色的生命力。

(四) 正旦

正旦,也叫作"青衣",多是表演一些端庄典雅、温柔贤惠的中青年妇女形象,且注重展现表演者沉着、深沉的性格,比如在《岳飞传》中的岳夫人及《观音传》中的观音。除了上述的角色特征外,也有唱、念、做、打并重的正旦,比如在《目连传·打三官堂》中的刘四娘、《三击掌》中的王宝钏等却是性格开朗、泼辣的。祁剧中的小旦和正旦具有一定的联系,她们可以互相代替,而且她们的戏路也有交叉重合的部分,这些在靠马戏、悲泪戏、蟒袍戏、背褡戏、闺阁戏等剧目类别中都有体现。例如,悲

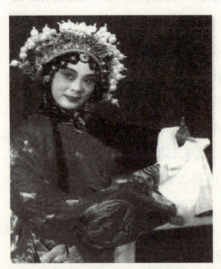

正旦张继青《朱买臣休妻》剧照

泪戏《从台别》中应该用正旦的陈杏元一角，在祁剧中则由小旦扮演，虽为小旦所演但又具有正旦的形态；在背褡戏中那些活泼可爱的丫鬟角色多数是由小旦扮演，但在祁剧中也可由正旦来扮演，剧目《赶春桃》中的雷氏便是实证；闺阁戏一般是扮演闺阁少女，通常是由小旦来扮演，但在祁剧中也有由正旦来扮演的，如《三天香》中谢天香的角色；在祁剧中，正旦与青衣虽然命名不一样，但性质是一样的，正旦和青衣在花朝戏、河北梆子、淮海戏、徽剧、丝旋、江西梆子戏中几乎是不区分的，它是在各地域的发展中，结合当地的生活习俗和环境语言从而形成的对正旦或青衣特有的命名习惯。统而论之，正旦的表演注重唱腔，表演幅度小，侧重运用唱白去展现人物的性格和角色的特征，表现的剧情大多为正剧或悲剧。正旦的面部妆容偏黄色，没有刘海，眉毛不能过于细弯，胭脂也不能涂太多，底妆是在白色的基础上加入些许黄色，唇部在红色的基础上添加橘色和黄色，表现出剧中人物的年龄特点，展示出正旦的沉稳、端庄。

（五）老旦

老旦在戏曲行当中是非常重要的角色，有许多是主角，因此，对于老旦的表演要求也很高，需要考验表演者的多方面能力。老旦行当在祁剧的发展中具有相对独立、不可替代的位置，它既不同于小生的清秀和花脸的粗犷豪迈，也不同于旦角的温婉。老旦行当因所表现的人物性格、生活情景的不同，从而形成了能够体现出年龄特征的人物形象。老旦主要扮演中老年妇女角色的行当，有"三出半老旦戏"的说法，因此，在扮相、台步、声腔、身段上要突出老年妇女的形象状态，如《判双钉》《浪子收尸》《仁宗认母》《太君辞朝》《牛陴山》等剧。老旦的扮相有贵族所穿的女蟒，有女紫花老斗及类似老夫人所穿的团花等；老旦的表演特点主要是用本嗓念、唱，唱功是其行当表现的第一位，也是老旦人物年龄重要的体现。老旦的声腔既需要有女性的温柔、细腻，还要具备一定的沧桑感。老旦唱腔的音色特点："苍音"，沧桑而有力的音色；"雌音"，女性所固有的娇、甜、亮、脆、高等音色；

"颤音",颤动的声音;"哀音",给人一种苍老的感觉;"沙音",沙哑的音色;"擞音",类似轻声咳嗽的感觉。老旦在唱腔上的要求较高,在演唱上讲究的是发声、音韵和吐字的技巧运用,同时,在注意音色的情况下,对音准、气口、节奏、旋律、吐字等演唱技巧方面要重点关注。在演唱中还需要运用润腔,用各种装饰音来丰富演唱的旋律,以达到字正腔圆、抑扬顿挫的唱腔效果,以丰富老旦表演的感情色彩。祁剧中《目连救母》《打龙袍》等剧目是老旦的代表剧目。在祁剧中扮演老旦影响较大的有祁阳县的七里桥人廖锦彩(1896—1981),他被称为"老旦王",他在演唱《太君辞朝》中创造了声腔"棉花腔",声音较为细腻、优美;《造八珍汤》也是老旦戏,多运用棉花腔,唱腔具有声音高低起伏、温婉柔和的特点。

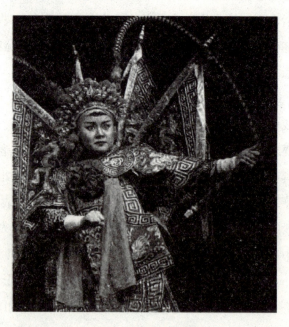

《对花枪》中的老旦姜桂芝

二、净、丑

(一)花脸

花脸,包含整个净行角色,有架子花脸、铜锤花脸及武花脸的行当

分工。祁剧花脸角色的表演风格主要是粗犷、豪迈、火辣。在传统花脸的用嗓技法上，主要用霸音、本音、虎音。霸音在发笑的时候用，比小生的子音音调高。在民间花脸的唱念用嗓有"法炳一声喊，铜锣烂只眼"的赞誉，比喻花脸的声音洪亮，震破了铜锣；在祁剧中也有"生角一担，花脸一头"的行话。早期的花脸行当演员要求是文武兼备、能唱能跳，有时还要学习净行以外其他行当的剧目；在表演上，运用程式表演却又不受约束，准确地塑造人物的形象。到了后期，花脸行当的武花脸、架子、铜锤花脸的分工格局慢慢确定，净行的演员也逐渐形成专攻某一花脸的格局，以致现在净行演员较为单一化。这种转变体现出了祁剧行当不断地规范化，利于对角色有针对性地提炼与完善。

花脸依照角色的穿着可分为多种戏路，如水衣、靠马、蟒袍、袍子、赤膊等；一些戏路还有文、武之分。在不同的戏路中可以再进行划分，且不同的戏路也有指定的动作。在袍子戏中，甩动袖子的时候还会带有甩须，并且有许多的身法，如在几出中军戏中有着马褂、挂朝珠、穿袍子、常走点步的身法。武戏的戏路中，注重运用袖子方面的技巧，在武戏《司马洗宫》中，司马师的表演就需要有大幅度的甩袖和挥袖的动作。在赤膊戏中，一般所扮演的角色有马师、张飞等类似的人物形象，表演者的上身袒露，时用滚肚的表演技法，如在《斩雄信》中，单雄信在喝酒时，用滚肚的动作以表示酒已入腹中；在《金沙滩》中，阮小七在上船前用水来拍腹部时亦有运用滚肚技法。蟒袍戏有文戏和武戏的区分，一般文戏主要有包公、曹操、潘洪、严崇等类似形象，这些人物注重不同的讲唱和位份的手法。在明清时期，许多的戏曲剧本由文人所写，大多属于文戏，就像著名的"花脸王"尹庆香在表演弹腔戏时是火爆、粗犷的，但在高昆连台大戏《岳飞传》中，秦桧的角色是比较文雅的。花脸的步法较有特色，有三大步，用跨度比较大的蹬步连跨三步配上三锥锣，动作十分粗犷，表现出愤怒和高兴的情绪。花脸的笑大体上有六种表演技法，即真笑、假笑、怒笑、气笑、阴笑、狂笑，演员根据剧情的发展展示不同的笑；此外，还有骄傲笑、得意笑、悲笑

等。花脸在哭上较难,"好花脸最怕三声哭",哭得不好会直接影响到整体的表演艺术效果。花脸的哭大体可分为真哭、假哭、悲哭、痛哭、泣哭五种。祁剧花脸行当的艺人在表演笑和哭的技法时,要求熟练了解人物与剧情的来龙去脉,在表演中能够笑对、哭对,生动展示出人物的情绪。

(二) 丑角

丑角用嗓的表演技巧主要用本音,丑角最早出现在先秦时的优人中,是行当艺术表演中的一个重要内容。"取其诙谐,以托讽谏"的表演风格,使丑角行当形成独特的特点和丰富的艺术表现力。丑角行当经历了由粗浅到细致的发展过程,祁剧丑角行当也是如此。丑角行当可分为文丑和武丑,两种表演方式各有特点。在中国戏曲中,常见的文丑主要有方巾丑、袍带丑、老丑等;武丑扮演机智灵敏、动作灵活的角色,两种类型在造型上各有鲜明的艺术特色。在祁剧行当中,丑角所扮演的角色类型种类繁多,不同的类型有不一样的戏路。按角色类型划分,可分为公子、痞子、老脸、和尚、残疾人、蠢子等各种类型。丑角与其他行当相比,在表演形式上是可以有极大差距的行当。它既可以以诙谐幽默、灵活机敏的形态表演来表达对生活的喜爱,也可以通过对世间丑恶的揭示来展现对生活真善美的追求。按角色穿着划分,有官衣、水衣、烂派、解袍、褶子等。丑角行当在妆容上也很有特色,表现为在面部的鼻梁中心画上一块类似桃形、豆腐块的图形,妆容的特色再配以演员形象的表演,从而将丑角形象更好地呈现出来。丑角在唱腔上也有要求,唱念的本领是每个丑角演员在塑造角色中不可缺少的技法,如通过对板壳子、念白等唱腔的熟练掌握,演员以声情并茂、抑扬顿挫的念、唱把情感传递给观众,达到理想的表演效果。祁剧丑角较注重位分的戏路,比如在官衣戏《闹严府》中的赵文华,蟒袍戏《大进宫》中的赵炳等表演都是以突出人物的面部表情为主;身法较多的有和尚戏与公子戏,两者同属于褶子戏类,表演身法繁杂,如和尚戏穿着和尚褶子,走着矮步、头上戴和尚帽。和尚戏中对基本功要求较高的有《双下山》中本

悟和尚的技法表演，如抛数珠、耍数珠、口衔一双鞋子，以及在张口时要将鞋子同时抛向身子的两边等特技。公子戏则是穿着花褶子，手拿风流扇等，讲究在甩袖的时候缩脚矮身。丑角的水衣戏可以分为文、武两类，文戏中多是扮演淳朴善良的乡村人民，比如在《问樵开箱》中格子这一角色，此外，还有娃娃戏、老脸戏、矮子戏等；在武戏中，扮演的多是贼盗、江湖人士等角色，比如在《水浒传》中鼓上蚤时迁等。丑角行当在舞台上主要起娱乐观众和讽刺某一现象的作用，丑角的表演不仅能够给观众带来快乐，还能在一定程度上反映出社会现实。丑角的影响在众行当中较为突出，它在丰富戏曲文化底蕴的同时，也创造了舞台艺术另类的美。

祁剧有一套自己的表演形式和特点，行当的运用各有要求。如在出脚的方式上，生行偏腿向前踢，脚尖点地，花脸将腿盘上，踢出时脚要稍微弯曲，要看见靴底；在出手的方式上，生旦两个行当文戏用兰花指，武戏用剑手；在出手的高度上，要求小生平肩、花脸过头、旦角平胸、须生平眉等，以上的主要表演要求在祁剧的高腔传奇剧与高昆连台大戏中有突出的体现。

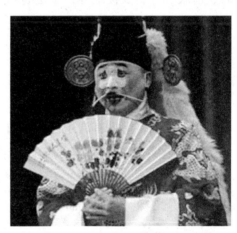

丑角剧照

为了在舞台上更直观地呈现生活形态，祁剧的行当角色还在不断发展与进步中，致力于以简洁独特的表演方式形成了区别于其他艺术表演的特色剧目。每一类的行当角色都有固定的分工和要求，每一角色都由相应的行当演员扮演，每一个步骤都有明确的规定，以此来塑造鲜明的人物形象特征。祁剧剧目丰富多样，祁剧艺人的表演技艺精湛，祁剧在发展中不断借鉴、融合各个地区的戏剧，以丰富祁剧内容，扩大戏曲文化的艺术表现力，提高祁剧音乐文化的影响力。

第二节 四功五法

祁剧七行有各自不同的四功五法程式，唱、念、做、打、手、眼、身、法、步的技巧在每个行当中各有不同。祁剧的传统基本功法有多种类别，主要有眼法、步法、用嗓、指法、讲唱、脸子功、腕子功、头颈功等。其中，眼法有偷眼、颤眼、斗眼、瞪眼、凶眼、泪眼、醉眼、奸眼、横眼、昏眼及梭眼等；步法有点步、跨步、盘步、尖步、鬼步、趔摆步、蹬步、矮步等；指法有虎爪、龙爪、兰花手等；头颈功有打发功、纱帽翅功、紫金冠功及罗帽功等。

一、唱念做打

唱即歌唱，念即有音乐性的念白，二者相互补充，形成戏曲表演艺术中的"歌"；做即舞蹈化的形体动作，打即武术、翻跌等技艺，二者相互融合，形成戏曲表演艺术中的"舞"。即此，唱念做打四项基本功构成"歌""舞"化的戏曲表演。

（一）用嗓

唱是戏曲表演中十分重要的表现手法，演唱者要达到字正腔圆、节奏准确、以字生腔、以情带腔。祁剧的用嗓有本音、子音、虎音、霸音、沙音、窄音几种，其中沙音、霸音、窄音和子音都是用假嗓来发音。此外，生、旦、净、丑的用嗓方式也各不相同，生角用嗓偏用本音带有一点沙音，小生用嗓是用子音，花脸则喜好运用虎音、霸音、本音，旦角用的是窄音，丑角和老旦用的则是本音。生角的沙音为了显示出苍老刚劲，通常会用在唱腔句尾。小生的子音需要讲唱均用，因此，常与本音结合运用，又被叫作"雨夹雪"。花脸为凸显出更为宽厚、洪亮的声音，在激动时会运用比子音音调要高的霸音，如在激动时呼喊

"啢""噫"等字时会翻高霸音、沙音，减少使用子音的频率。

（二）讲唱

戏曲非常注重双、单、实、空的咬字方法；"双"音是舌舷翘起，由接近硬腭部分发出的摩擦音，如实、之等；"单"音是舌尖抵住上齿的摩擦音，如司、自等；"空"音是舌面与后鄂的接触，如气、急等；其余不属于前三者的均是实音。此外，祁剧的念白除了一般念白外，还有湘乡白、衡阳白、零陵白、苏白、京白等。丑角还有单独的念法，如口吃、顺口溜、绕口令、缓口白等。

（三）做功

四功中的做需要肢体上的综合运用，其中以步法、身法、形体为主。身段表演的一举一动都要有章法，要有舞蹈的韵律及扎实的基本功，以腰为中枢，从动作规律出发达到和谐一致。这种表现手法可以认为是借用了哑剧的一些表演形式，通过视觉、味觉、触觉及听觉的表现形式，表现剧中人物的活动场景及其心理活动。

（四）打功

打功即戏曲表演中的武打场面，其中包含翻跟头、打荡子、舞蹈及各种技巧表演，如对枪、起霸、下场等。打功对戏曲演员的基本功要求很高，腰、腿、把子要有深厚的功法，才可以胜任武打场面。当然，武打也不是卖弄武功，而是要在规范、自如掌握武功技法的同时，用武功表现人物情感，做到用枪打出戏，打出语言。

二、手眼身法步

戏曲表演中的唱不是干唱，而是要求祁剧表演者的眼神与唱词所表达的内容相一致，身法、步法、手法也都应该为唱词内容服务，将所要表达的内容相统一。唱念是有感情的，有时候光用唱或者念还达不到情感的完整体现，因此，需要动作的加入，而这些动作也都有一定的章法。

（一）眼法

眼睛的表演对于祁剧演员来说是非常重要的，眼睛能够带动人的整体面目表情，学习好眼睛的表演是每一位祁剧演员的必修课，在每一行当里对演员眼睛的表演还有一定的规定，祁剧的主要眼法有吊眼：眼睛要睁圆，黑色的眼珠下垂不要动，显示出强势，表示发威的状态，多在花脸行当中表现；颤眼：眼睛睁大，眼皮不眨动，眼珠在眼眶中颤动，表现出紧张焦虑的情绪，在小生和老生中常用；转眼：眼珠在眼眶中迅速转动，有双眼转和单眼转两种，单眼转的是将一只眼转动，另一只眼睛则闭上，在花脸行当中常用于紧张和发威的情绪；斗眼：在每个行当中都会用到，左右两只眼珠同时向中间靠拢聚焦，表达出一种焦虑、紧张、害怕、惊吓的神情；凶眼：眼眶凝聚，瞪大双眼，比如在《活捉三郎》中对张文远使用的凶眼，在《断桥相会》中，旦角小青怒对许仙的凶眼；昏眼：眼神毫无色彩，表达出昏暗、沉闷、黯淡无光的状态。每一行当也有特色表演的眼法，如生角要学会运用颤眼、斗眼、瞪眼、醉眼、昏眼及梭眼。如净行有独特的冷眼、吊眼、转眼；旦角的眼

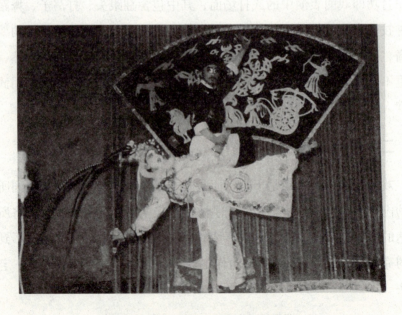

祁剧《拦马》剧照（湖南省祁剧院供）

睛表演更加丰富，有斗眼、横眼、惊眼、区眼、醉眼、色眼、泪眼；丑角也有不同于其他行当的眼睛表演，如利眼、呆眼、斗眼、色眼、惊眼、斜眼等。眼法的运用对于表现人物的情绪、心态具有重要作用，如在《孔明拜斗》中孔明在交代完后事后，演员用昏眼的眼法展现出孔明六神无主的状态就是例证。在舞台上，熟练运用眼睛的表演能够吸引观众，对于"眼功"，祁剧演员罗文，即祁剧演员罗柱玲之子的表演独具特色，他的左右两只眼睛能够同时快、慢地转动，其吊眼、斗眼、颤眼等技巧的运用也都非常熟练。

（二）身法

在祁剧的不同行当中身法的运用是不同的。其中，棉花身段是旦行独有的身段，演员双脚交叉站立，膝盖微曲，身体向左侧倾斜，双手用兰花指指向右方，形成弧形，转过头再下至膝盖以上。双手向左压两次，头部随着手的摆动而微微运动，要求演员做到动作柔软优美。这类动作可以运用在一段唱腔行腔后，或开衫子用，也可以表达人物激动的心情。生角常用原地转圈与车半圆圈等身段，生角是双手举过头顶，双脚在原地移动，使身体转个圈；生角是身子向外，先举右手放在肩膀的位置，作拉山膀状，右转身向内后，再举起左手放在肩膀的位置，作拉山膀状，最后转身回来向外。这些身段都属于装饰性、习惯性的形体动作。

（三）腕子功

在许多地方戏剧中，都比较注重手腕上的技法，一反一复的转圈幅度要求很高，演员的手腕必须灵活。在日常训练时，演员的手掌向外时，手掌的背面要贴近手臂，这项基本功被称为"倒掌"。腕子功常在甩袖、挥袖、抖袖、扬袖、开衫子等动作中用到，还有在武把子、耍扇子及各样的指法和手法中也会用到。腕子功好的演员能够使腕关节非常柔软，挽出各种腕花。祁剧中的腕子功可谓在湖南省的剧种中极具特色，如表演程式中的"打点子"，着重运用手指、手腕及眼神的配合，动作要求干净有力，要能与剧中的人物思想感情有紧密联系，能让观众

知道表演所要表现的内容。

（四）脸子功

在行当丑角和花脸中常用"动脸风"，丑角和花脸十分注重脸子功，但两个行当的要求是不一样的。丑角的动脸风有单颊抖动、双颊抖动、两颊拉长、两颊缩短等；花脸的动脸风有大小的分别，大是从眼睛的左右到颧骨两侧的肌肉的颤动，小是指眼睛两侧的肌肉颤动。此外，丑角还有抖鼻尖、脖子上下耸动、鼻尖转圈、鼻孔蠕动等动鼻技法。

（五）头颈功

在祁剧中比较有特色的头颈功有打发功、紫金冠功、纱帽翅功、翎子功及罗帽功。在祁阳戏中，罗帽是可以上下左右掀动的，也可在头上转圈来表现出不同的情绪；紫金冠小生戴的时候是上下自由活动的，掀上去表示高兴的情绪，掀下来表示生气、难过的情绪；打发功则是将头发扎于后脑勺，表示伤心、难过、悲痛和疯癫这类情绪。除此之外，还可用于打斗时，旦行、生行可用拦翎，即转甩、偏甩、前后甩等技法。

（六）步法

在祁剧行当角色的表演技法中，步法是非常具有特点的，主要的步法有点步、趟摆步、盘步、蹬步、鬼步、矮步、拐棍步、翘步、鸟步、螃蟹步等。点步：脚尖点地，双脚跳跃落地时身体稍微转动，富有弹性；趟摆步：右脚跟着左脚大步跨出，脚尖要顶一下，身体稍微旋动，右脚跨出去时左脚也要跟上；盘步：屈膝蹲下，将双脚左右交叉，盘曲行走；蹬步：两膝盖挺直，脚一步一蹬地往前走，在花脸、老生、丑角中常用蹬步来表现各种情绪；鬼步：常用于旦角，手臂下垂，起身时轻飘飘；矮步：蹲下屈膝，用小腿支撑着全身，双脚交替前进，丑角中常用；此外，祁剧旦角还用三大步：双手叉腰，连跨三步，表现出豪迈的性格；花脸也有三大步：比蹬步的跨度更大，连跨三步，配上三锥锣，动作十分粗犷、富于气势。

三、特技表演

戏曲表演中有许多高难度的特技表演，祁剧中常见的表演特技有堆

罗汉、倒大树、大上吊、两头忙、打叉、丢冠帽、耍牙、转数珠、滚肚子、抛鞋子等。

（一）堆罗汉

堆罗汉见于《目连传》中的《大打罗汉》，十八罗汉组合不同的造型，如三拱桥、堆牌楼、倒大树、抱三、鳌鱼头等。其中的三拱桥、堆牌楼是由花脸扮演的，属于底层中心的"大罗汉"。

（二）倒大树

倒大树是《目连传》中"大打罗汉"的专用特技。是桌上放一把椅子，椅子上放检场箱，人站在箱子上，人肩上叠站一人或数人。另有十余人在桌前站成两行，面对面成对拉手，形成一道"手槽"。检场箱上站的人成直线向后自然倒下，平倒在桌前众人拉成的"手槽"里。

（三）大上吊

大上吊见于《目连传》中的《海氏悬梁》，舞台顶部放置一根木棒，在木棒上系上一段白布或者是一根粗绳，在绳子末端系成套子，演员表演前在演出戏服里扎上一个木栓或是铁栓，在表演上吊时，将套子挂在栓上，头发放置胸前，全身悬在半空中，幕后演职人员则在后台推着木棒使前台的表演人员在空中悬荡起来。

（四）两头忙

两头忙见于《目连传》中的《五殿寻母》，由一名表演者分饰两角表现斗殴场景。表演者用两手倒穿鞋子撑地，用布将全身上下围成圆圈，在圆圈的上端扎两个对称的假人头，在假人头的两旁系上双袖。表演者趴在地上匍匐前进，会营造出两个矮子在相互斗殴的场景，来来往往。然后表演者踏椅子上案桌，继续表演，演出效果十分滑稽。

（五）打叉

打叉在目连戏中运用得最多，在《目连传》《岳飞传》《观音传》等戏中也都有运用。一般由正旦扮演刘氏受叉，花脸扮演鬼卒打叉。常用手法有隔山打子、连升三级、双飞燕、黄龙出洞、美女梳头、倒挂金钩、鲤鱼上滩、二子滚球、埋头等。钢叉重十来斤，有时会三把齐发。

其中隔山打子，即花脸身后打叉，正旦在花脸的身后翻一小身后打叉；连升三级，即正旦紧靠台柱，第一把叉钉在正旦的头顶台柱；第二把叉向正旦的胸口射去，正旦用双手接住；第三把叉向正旦的胯下射去，正旦劈腿，叉需钉在胯下台柱；双飞燕，两把叉钉在演员颈部两边的台柱上，单背剑，另一名演员跳过桌子，将叉子钉在背后的桌上。打叉是一项高难度的技艺，需要演员与鼓师默契配合，稍有差池就会遇到不测，因此，在中华人民共和国成立后，这项技艺被废除了。

（六）丢冠帽

祁剧的许多剧目中有丢冠帽这项技艺的表演，如在《三气周瑜》中周瑜丢的紫金冠、《白门楼》中吕布丢的九龙巾，都需要表演者依靠脖颈的力量丢。前辈艺人周凌云在出演《长坂坡》中的赵云时，头上戴着二龙叉，将头发叠在帽内，糜夫人投井后，他上前一踏步，同时喊叫"娘娘，主母"，在起跳的同时，将头上的二龙叉帽甩出，散落出藏在帽内的长发，跪坐在井口前。二龙叉抛入空中后，由捡场人负责收走，头发则平伸向空中飘去，再落下，整套动作需要一气呵成。

（七）耍牙

耍牙大多运用在《目连传》中的打叉鬼、《定军山》中的夏侯渊。这个牙是用野猪或者是老母猪的牙制作而成的，表演者在演出前先藏在嘴里，能吐出或者收进，不会影响唱念。耍牙有耍单牙、双牙之分。其中，耍双牙有双牙向上、向下、一上一下等不同耍法。

（八）转数珠

转数珠大多见于《祥梅寺》《男辞庵》等剧目，由扮演丑行的和尚进行表演。表演者在脖子上挂上数珠甩动，越甩越快，数珠在脖颈上转动数圈后，就能空转，或者是脱出表演者的脖颈甩至半空中，在空中转动数圈后，再落回表演者的脖颈。

（九）滚肚子

滚肚子大多用于花脸赤膊的戏，表演者腹部抖动，就像海浪翻滚。如《金沙滩》中的阮小七，在上船前用水拍腹部时滚肚；《斩信雄》中

的单信雄，在喝酒后用滚肚表现酒已经入肚；《马刚带镖》中的马刚，用滚肚表现腹部的疼痛。

（十）抛鞋子

抛鞋子是指表演者在扮演疯癫时，将鞋脱落，左脚在空中翘起，使鞋子空翻一周后正好落在头顶上，并且鞋尖朝前，低头后，鞋子落在左脚边，然后用脚将鞋子往空中抛去，鞋子空翻一周落下后穿在左脚上。

祁剧表演程式以潜移默化的训练方式与理论灌输相结合，发挥其影响力。比如在脚法的练习中，包含步法与身形对称的概念，同时也涵盖了戏曲表演动作的方式、运动程序的训练；再如在旦行五种手姿的基本形态：凤头拳、兰花掌、赞美式、剑诀式、八字式的训练中，手势的形状体现出对生活中女性手形美的表现及其美观念，并将这种观念和看法融入旦行的手形训练中。旦角的五种手形包含地方戏曲的观念、信仰，这也说明了一个戏剧演员在接受戏剧表演的各种训练中，表演的程式一直润物细无声地影响学习者，使学习者建立起对戏曲艺术的基本观念，祁剧也不例外。祁剧戏曲艺术程序是地方文化的产物，它是在发展过程中，根据观众的审美、时代的变迁、表演的创新等要求而不断发生变化的一种文化呈示，它所展现的是其独特的时代性、民族性、多样性及独一无二的地域性。戏曲表演程式显现的载体是演员，演员是艺术的创造者，是一切戏曲艺术的精神与物质的结合体，它改变了人的原始形态，与符合精神文化的艺术形象相融合，创造出物质与文化相结合的中国传统戏曲文化。没有功夫就不能正确塑造出人物形象，因此，戏曲演员要在唱、念、做、打、手、眼、身、法、步中苦练功夫，形成"绝活"，这样才能展现祁剧行当艺术的魅力。

祁剧高腔的传奇剧目保存至今的很少，大多是以明清传奇为脚本，多数为"三小戏"，用高腔演唱，主要剧目有《拜月记》《打草鞋》《抢伞》《花子骂相》《双拿凤》《胡琏戏钗》《皮正跪灯》等。这类祁剧因以明清传奇为脚本，所以多出自文人手笔，在表演上具有细腻、文雅的特点，剧目内容多是反映民间生活、历史题材，大多属于文戏的范

畴，重文重唱。小旦和小生行当的表演就属于上述这一类风格，甚至于花脸、丑角在出脚、出手的动作表演上也是较为文雅的。比如丑角周三毛、张永彩所表演的折子戏《皮正跪灯》《胡琏戏钗》中的形象比小旦、小生还要斯文儒雅，因此，在表演拿扇、抖袖、提脚等动作时都给人一种文质彬彬的感觉；再如前述，著名的花脸角色尹庆香在表演弹腔戏时会有火爆、粗犷的气势，但是在《岳飞传》中的秦桧很儒雅，出手还会用兰花指。随着长时间的演出，高腔传奇剧本增加了许多说明性的句子，丰富了唱腔。重唱是祁剧高腔的特点，"唱"在剧目中占了很大的一部分，如《双拿凤》《打草鞋》中都有大段的唱词。祁剧高腔戏的表演比较注重动作上的要求，即动作性较强。高腔表演的形体动作通常是与唱、讲紧密结合的，为了弥补帮腔演员的空白，高腔的形体动作常是处于帮唱的位置，边唱边表演动作，比如在剧目《胡琏戏钗》中有这样一幕剧情，胡琏捡到了金钗，随即他唱道，"一见金钗"，这时舞台上的众人要根据胡琏的唱词帮腔，因而众人挥动着扇子唱道："这，是谁人丢失的？莫不是上街的张家大姐的？下街李家姨娘的？不对！"在剧情展示众人思考金钗主人为谁的时候，帮腔演员停止动作，等待胡琏再次唱道，"还需要转家庭"，这时帮腔再次加入表演。这样一环接一环、一轮再一轮的演唱和帮腔，促使剧目剧情的展开与发展。在祁剧剧目中，归属于高腔连台戏的剧目有《岳飞传》《观音传》《西游传》《目连传》及后期传入的《混元盒》等，这几出剧目颇有影响力，它们演出的时间长，影响范围广，演出规模较为壮大，演出氛围也近乎庄严肃穆。

在祁剧剧目中，高腔的连台戏还有宗教题材，采用弋阳腔的祁剧连台大戏大多也与宗教有密切的关系，如宣传道教的《混元盒》；宣传佛教的观音戏和目连戏等。这类剧目的演出形式一般都比较隆重，配以肃穆庄严的锣鼓，营造出庄严低沉的气氛。有的剧目要连续表演多天，比如《目连传》《观音传》《岳飞传》，这三大剧目的演出形式都是比较隆重的，连续表演三天，其中以目连戏最具代表性。目连戏最初源于北

宋，在宋代孟元老的《东京梦华录》中提道："构肆乐人，自过七夕，便般《目连救母》杂剧，直至十五日止，观者增倍。"① 连续表演八天的隆重演出形式，体现出该戏在祁剧中占有极其重要的地位。祁剧高昆连台大戏的演出，在人力、物力上都有许多的要求。张岱在《陶庵梦忆》中曾记载了目连戏的演出状况，他描述道："凡天神地祇，牛头马面，鬼母丧门，夜叉罗刹，锯磨鼎镬，刀山寒冰，剑树森罗，铁城血泄，一似吴道子《地狱变相》，为之费纸扎者万钱。人心惴惴，灯下面皆鬼色。"② 带有宗教色彩的目连戏，渲染了庄严、肃穆、神秘、迷信的色彩。演员在祁剧高腔《目连传》的演出中，行动不受限制，可以随意地走入观众中，观众还可以与演员进行对白。例如在剧目《汤饼大会》中，就有为庆祝傅罗卜出生而在三天后的傅相家中做"三朝酒"的剧情。而在实际演出中，扮演傅相的演员则真的会请当地的会首在台上喝真酒、吃真菜，并且会在戏台上准备好娃娃的衣服。再如剧目《陶潜告状》中，陶潜在告状之前会去当时会首处去求盘缠，会首与演员的对答便是演员与观众的互动。这种演员与观众的频繁对答是祁剧目连戏的一大特色，极大地引起了观众的好奇心，并调动起了观众的互动积极性。

① ［宋］孟元老. 东京梦华录［M］. 颜兴林，译注. 南昌：二十一世纪出版社集团，2018：162.
② 转引自谢柏梁. 中国悲剧文学史［M］. 上海：上海古籍出版社，2014：59.

第五章 祁剧剧目类型

祁剧作为湖南省地方传统戏剧剧种，国家非物质文化遗产，早在明代之时，就已是湖南地区较为流行的戏剧曲种。随着历史车轮不断滚动，祁剧的流传地域在不断扩展，优秀的剧目也随着演绎水平的提高而渐愈丰硕。现今，祁剧剧目五花八门、琳琅满目，如《莲台观世音》《昭君出塞》《闹严府》《武松杀嫂》《水漫金山》《三气周瑜》《目连传》等都是湖南祁阳等地人们较为耳熟能详的祁剧剧目。据1982年统计，祁剧有941个剧目，其中整本272个，散折669个，若将这些剧目进行划分，可有多种划分方式。本书以剧目的内容为标准进行划分，祁剧剧目大致可以分为以下三类：神话类、历史类和现代类。

第一节 神话类

我国从古代开始，民间就流传着多种神话故事，这些神话故事有表现天上的神仙，也有表现地狱的鬼怪，题材十分有趣。祁剧艺人在这些历代民间流传的神话故事的基础上，加以编排和润色，就形成了丰富多彩的祁剧神话类剧目。例如《阴阳错》《目连传》《鬼打贼》《莲台观世音》等都是祁剧神话类剧目最具代表性的作品。

一、《阴阳错》

《阴阳错》是祁剧传统曲目的经典之作,带有浓郁的神话色彩。主要讲述了北宋时期,林家大姐林一姑不幸死于瘟疫,但她生前供奉土地公婆的态度十分虔诚,当地的土地公婆怕林一姑身死后就不能像以前一样享受锦衣玉食,因而故意将死亡人的名字调换成平日对待他们不恭敬的林家二姑。因此,林家大姑气息奄奄,林家二姑乍然身死。林家三少见此情形找来算命先生罗百孔推算大姐二姐命数,罗百孔推算出林一姑必死无疑,林二姑命不绝此。林三少面对二姐已然身死的现状,一怒之下打死了算命先生罗百孔。后来罗百孔与林二姑的魂魄来到地府,他们向阎王小鬼诉说了情况,阎王小鬼查明此事为当地土地公婆所为。民间包公听闻此事,将罗百孔、林二姑等人还阳,并惩办了当地土地公婆,最终真相大白。

该剧目曾经饱受争议,后经推陈出新,被慎重改编成了寓言喜剧《土地庙的来历》,并发表于1985年的《剧海》。衡、郴各地剧团将它移植过来,连演数十场。此剧在郴州地区首届五岭戏剧节还获得了剧本、演出、表演等多个奖项。

二、《目连传》

祁剧高腔《目连传》是全国《目连传》中独具特色的一种,元末明初时期传入湘南,与当地的宗教、风俗、语言、艺术相结合后,形成了一种具有浓郁特色的祁剧目连戏演出体系。

该剧讲述的是目连的母亲因接受了弟弟的怂恿,违背了丈夫临终前的嘱咐,打破了自己的誓言,在死后下了地狱,历经种种磨难。目连因不忍母亲受苦,故此修炼成佛,帮助母亲得道升天。

全剧共七大本,以罗卜成年前后分为《目连前传》(共2本)和《目连正传》(共5本),每本演出时间长达8~10个小时,整个剧本可连演七天七晚。其中,《目连前传》情节为《劝善记》,是祁剧艺人

的创造。该剧采用了有话则长、无话则短的表现手法,包含博施济众、嘱后升天、劝姐开荤、花园盟誓、刘氏下阴、刘氏回煞、罗卜描容、过奈何桥、挑经挑母、松林试卜、梅岭脱化、六殿见母、九殿不语、盂兰大会14个情节,故事结构相对完整,一气呵成,可谓独具匠心、一目了然。

祁剧高腔《目连传》是湖南地方大戏剧种中《目连传》演出最完整、最具体系的代表,也是中国南方诸省《目连传》演出的翘首,为祁剧连台大本高腔戏之冠。祁剧艺人称它是祁剧高腔的"戏祖"或"戏娘"。

三、《鬼打贼》

《鬼打贼》是祁剧演员常常独立演出的小戏。它主要讲述了这样一个故事,从前,有一个小贼想夜间进入民宅偷盗财物。但他进入的这间民宅的主妇恰好悬梁自尽了,旁边有一阎王派来的小鬼在等着妇人死亡,好带走魂魄回去交差。小贼见后不忍妇人这样死去,于是就将悬梁自尽的妇人解了下来,自己替代妇人挂了上去。但是这个小贼悬梁后竟然没有死亡,而且还在空中挥舞拳头取乐。来自地府的小鬼大怒,向小贼挥刀扔去想杀死小贼。但小贼接住了小鬼扔来的刀,并在空中练起了刀。小鬼于是拿来枪向小贼扔去,小贼又接住了小鬼扔来的枪,并开始耍弄。小鬼手中没有了武器,只好把屋里的桌子向小贼扔去。小贼依旧接住了小鬼扔来的桌子,并开始耍弄。小鬼无计可施,只能空手而归返回地府。小贼见状后便十分高兴地把自己从梁上放下,偷了妇人的财物回家了。

这出戏本源于目连戏(也称"男吊"),但并未被列入《目连传》。该剧目被唱弹腔的戏班吸收,全剧除旦角有唱外,鬼与贼都是哑剧表演。其中,剧中"吊辫子"据武陵戏老艺人介绍说是丑角练就的真功夫,吊的是他们头上的真发辫,多位丑角凭借此剧一举成名,但是令人感到可惜的是近几十年来已无人能演了。

四、《追鱼记》

《追鱼记》是祁剧神话类剧目中具有代表性的一出剧目，它包括《碧波潭》《双包案》两出中型戏，剧情十分精彩。主要内容是，书生张珍与丞相的女儿牡丹曾被指腹为婚，不幸的是，张珍的父母相继去世，走投无路的张珍只好来投奔丞相。但丞相此时并不喜张珍，于是他让张珍暂时住到了后花园的草庐中，并打算退掉张珍与自家女儿的婚事。张珍住在丞相府里后孤身一人，心里惆怅，便时常在半夜无人时跑去花园里的碧波潭边诉说心事。

碧波潭里有一个鲤鱼精，她看张珍纯朴善良，于是便化形变成了牡丹小姐，和他在书房约会。两人相处了一段时日便情投意合，常在深夜幽会。新春佳节，真牡丹小姐来花园观赏梅花，正巧遇到了张珍，张珍不知情况，称牡丹小姐为娘子，牡丹感到被冒犯于是失声大叫。叫声惊动了丞相，丞相听闻斥责张珍有伤风化，想将他赶出丞相府。鲤鱼精得知此事，急忙出府寻找张珍，却不小心被丞相撞见了。丞相误以为他的女儿要与张珍私奔，于是就把鲤鱼精和张珍抓回了府中。随后真的牡丹小姐出现，与假牡丹相遇，引起了纷争。由于无人能够辨别两位牡丹小姐，丞相便决定请包公来公断此事。鲤鱼精察觉到事情不妙，急忙返回水中请求援助。在鲤鱼精的请求下，水里的龟精等精灵各显神通，变作了包公、张龙、赵虎等人赶往相府，与真的包公一行人相遇。于是，真假两位包公开始同时审问真假牡丹。真包公在审问的过程中受到假包公的暗示得知真牡丹嫌贫爱富，假牡丹义重情深，于是便找寻机会私放了张珍与鲤鱼精。张珍与鲤鱼精乘机逃出了丞相府。但是丞相不肯罢休，他上书奏明圣上请张天师调来了天兵天将去追赶鲤鱼精和张珍，眼看天兵天将就要追上，鲤鱼精见出逃无路，便将自己的真实身份告知了张珍。但张珍听闻后并没有变心，反而坚定了自己爱鲤鱼精的信念。这时观音前来解救二人，想要将鲤鱼精带回南海。但鲤鱼精不愿去南海，她自愿抛弃千年修为，忍痛脱去金鳞，成为凡人，与张珍白首到老。

五、《莲台观世音》

《莲台观世音》是祁剧传统剧目中佛教题材的剧目，是周作君为国家级非物文化遗产传承人张少君女士"量身定做"的一部大戏。全剧共七场，皆以妙善历经磨难虔心修佛贯穿，主要讲述的是观世音菩萨的前世今生。中国佛教将印度的男观音女性化，改选成西域新竹国妙庄皇的三公主，这也就是民间广为流传的妙善公主传说。妙善天性慈悲，阅尽了世间的疾苦，看破了世间的丑恶与浮华，一心向佛，意志坚定，潜心修行，想要寻得可以普度众生的救世真经。但是，妙善的思想与庄皇的思想不符，她不听父命，抗旨拒婚，故而招来了杀身之祸。护法天神韦陀见其与佛有缘，便依据佛旨将其引入佛门。妙善苦心修行，慈悲送子，救徒收徒，舍身救父，最终历经磨难修成了正果，被封为大慈大悲救苦救难观世音菩萨，慈航普度。

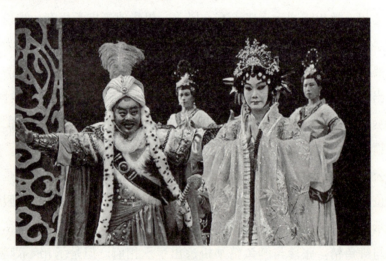

《莲台观世音》剧照

《莲台观世音》以高腔为主、昆腔为辅，加上弹腔板式的演唱，充分体现了祁剧多声腔表演艺术的无穷魅力，富有强烈的节奏感和动力性。2015 年 6 月，《莲台观世音》首次面世，由衡阳市祁剧团和祁东祁剧团联合参加衡阳市新剧目会演。10 月，该剧又被推选参加第五届湖

南省艺术节优秀剧目展演。无论该剧是在哪里演出,观众们都对其大加赞赏。

第二节 历史类

祁剧历史类剧目主要是对历史现象的再现,内容主要可以分为三个部分:表现历史人物的,如《岳飞传》中的岳飞,《秦香莲》中的秦香莲等;表现历史故事的,如《甲申祭》中平民起义的故事,《昭君出塞》中昭君离国和亲的故事等;表现普通老百姓的日常生活的,如《拾玉镯》中孙玉姣与傅朋的爱情故事,《药茶记》中的家庭矛盾故事等。经过时间的沉淀,祁剧历史类剧目丰富多彩,在祁剧剧目中占有相当大的比重。

一、《昭君出塞》

《昭君出塞》是祁剧高腔四出小戏之一,主要讲述了昭君离国和亲的故事。汉元帝时期,匈奴兵强马壮,入侵边境、进犯中原。朝廷畏于匈奴强压,遂派王昭君出塞和亲。王昭君在前往塞外的途中思念家乡,想念故国亲人,因而对汉廷充满怨恨。当昭君一行到达匈奴之时,她以死明志,投入黑水河中以身殉国。这部剧以祁剧高腔独美的音乐特点和悲剧式的人物视角,生动地诠释了王昭君这一人物凄凉的人生境遇,充分地表达了昭君离别故土时对家乡和亲人的眷恋。

《昭君出塞》中的王昭君一角是祁剧国家级传承人、国家一级演员张少君的代表角色。凭借对"王昭君"这一角色的生动演绎,张少君于1982年在原衡阳地区专业剧团首届青年演员会演活动中荣获一等演员奖;2004年,她在祁剧界纪念祁剧五百周年诞辰庆典活动展览演出中再次出演了《昭君出塞》中的王昭君,受到了领导、专家及观众的

热情赞扬,《湖南日报》《潇湘晨报》还刊登了剧照及评论文章。

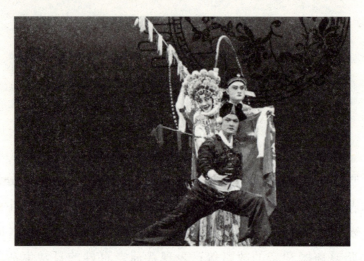

《昭君出塞》剧照

以下是对张少君老师的采访实录:

【时间】2017 年 5 月 20 日

【地点】邵阳市湖南省祁剧院

【访谈对象】张少君

采访者:张少君老师,您在《昭君出塞》里扮演的王昭君让我印象深刻,您俊俏的扮相,优美的身段,婉转流畅的唱腔,让作为观众的我每次欣赏完都能引起强烈的共鸣。今天我们能否有幸听您为我们现场演唱一段?

张:那我就为你们来一段第一场里面的唱段吧!

(四龙套上,大笛、六么令,王龙上)

王龙:(念)秋风萧索出长安,只为烽火起边关。

朝臣枉食千钟粟,却教红粉去和番。

下官,新科状元刘文龙,只因北番进犯,汉王懦弱,听信权奸之言,诏喻昭君娘娘前去和番,圣旨传下,将我更名王龙,封为国舅,护送前行。人来,打道长亭。(圆场,六么令后折,下马)娘娘御驾到了,报爷知道。(下)

王昭君：（内唱"香罗带"）

　　　　离别泪涟涟

（宫女送昭君上，圆场。）

王昭君：（唱）怎舍得故国河山

　　　　无端贼子弄朝权，喂呀呀！

　　　　刘王，你好懦弱无能！

（王昭君下车，王龙暗上迎接昭君进长亭，宫娥设座。）

王龙：臣王龙，见过娘娘千秋。

王昭君：御弟平身。

王龙：我朝之中，文武不能定国安邦，苦了娘娘前去和番，臣实实惶愧。

王昭君：此话不须再提。

（内马嘶，夹白：文武送驾。）

王龙：候着。禀娘娘，文武送驾。

王昭君：呵！（拂然）不用。

王龙：领旨。（向内）娘娘传下话来，不用，免送。

（内马嘶，众官退去。）

王昭君：（唱）文官济济成何用，

　　　　就是那，武将森森，武将森森也枉然。

　　　　朝中将士千千万，

　　　　反要我红粉佳人去和番，

　　　　群僚呵！居心何忍，于心何安。

王龙：天色不早，请娘娘登辇启程。

王昭君：（木然）打上车来。（出长亭，看景色，沉痛地唱"江头金桂"）

王昭君，离帝京，（晕迷，宫女急扶上车，放下车帘。唱）不梳头，不打扮，去和番。（鸟叫）猛抬头，又只见孤鸿雁，又只见孤鸿雁。喂呀呀！雁儿呵，望你与我把信传，寄语那刘王天子御驾前，你道

是，王昭君去和番，心中怨恨有千般，心酸，心在南朝，身往北番，不堪回首望天南。

王龙：汉君臣，

王昭君：图苟安，

王龙：匈奴进兵犯中原，

王龙、王昭君：（合唱）咬牙切齿，恨杀毛延寿！
　　　　　　　他身背仪容往北番。
　　　　　　　思长安，想长安，
　　　　　　　要回长安难上难，
　　　　　　　要回长安难上难。

军士：启禀国舅，来此已是玉门关，前面山路崎岖，銮舆难行。请娘娘更马。

王龙：候着，启禀娘娘，来此已是玉门关，前面山路崎岖，銮舆难行！

王昭君：（下车）吩咐备马伺候！（下，宫女随下。）

王龙：备马伺候。（下）

（马童上，备马，试马。王龙上，持琵琶交马童。）

王龙：有请娘娘。

（昭君换番装上。）

王昭君：（唱）昭君见玉鞍，泪尽泣红血。
　　　　　　今日汉宫人，来朝胡地妾。

（昭君沉痛地上马，宫女跪送，昭君轻拂衣袖，宫女泣下。）

王昭君：（唱"风入松"）
　　　　　玉门关，朔风吹透锦衣寒，
　　　　　回首难忘旧家园，
　　　　　御弟，来此又是哪里？

王龙：来此已是分关。

王昭君：唉！（唱）

人到分关珠泪涟，风沙卷地少人烟。

（马嘶）

王昭君：御弟，这马为何不走？

王龙：加鞭。

王昭君：（加鞭）加鞭也不走。

王龙：呵！有道南马不过北关。

王昭君：（唱）漫说是人有思乡之念，就是这马，马也有恋国之情。

王龙：娘娘，不要难过，请娘娘起驾。

王昭君：（唱）漫说是人难走，就是这，马到分关，马到分关步懒移。

人影稀，寒山耸立云雾低。

冷冷清清，朔风似箭，满目凄凉。

怎比得南朝地，

思量起好凄惨。思量起好凄惨。

御弟，哪里好望家乡？

王龙：勒住马头，转眼一望。

王昭君：（唱）转眼望，转眼望家乡，

望不见我那爹，我那娘，

女儿今朝别了你，

一步远一步，离却家乡路。

今日汉宫人，来朝番王妇。

转眼望，转眼望家乡，

望不见我那爹，我那娘，

女儿今朝别了你，

若要相逢，若要相逢，

除非是南柯梦里。

冷雾蒙蒙云遮路，

又只见汉水连天，汉水连天。

　　　　　凄风苦雨泪如泉，
　　　　　愁煞煞，几番勒马望长安，
　　　　　终有那锦绣山河难留恋，
　　　　　千愁万恨锁眉尖！
　　王龙：娘娘保重。
　　王昭君：（唱）含悲忍泪别汉君，西风飒飒走胡尘，
　　　　　愁脉脉，闷沉沉，咬牙切齿恨奸臣！
　　　　　朝中将士千千万，反遣深宫一妇人。
　　　　　今朝走马北番去，
　　　　　若要南归，若要南归，
　　　　　除非海枯石现身。
　　　　　思往事，恨重重，
　　　　　先只想，国泰民安多欢庆，
　　　　　又谁知已成泡影。
　　　　　旧时情景如浮云。（内锣鼓声）
　　　　　又听得，马嘶人吼惊天地，
　　　　　只见那，众番兵，结队成群，
　　　　　风过处，旌旗招展，黑白一字难分，
　　　　　御弟呀！叫他们下落到关前地！（下。）
　　王龙：你等听着，我娘娘叫你们下落到关前去。
　　（昭君上，木然而泣）
　　王龙：启禀娘娘，一路带有玉石琵琶，何不抚上一曲，以解愁怀。
　　王昭君：呈了上来。
　　（马童呈琵琶）
　　王昭君：（唱）王昭君，一声哀哭一声叹，
　　　　　怀抱着白玉金镶琵琶，轻调，
　　　　　怨刘思汉，
　　　　　猛抬头，又只见南归雁，

　　　　雁儿呀，一字南归去，
　　　　昭君含泪往北番！
　　　　我这里且把琵琶慢揉弦，
　　　　琴音乱，不由我肝肠寸断，肝肠寸断。
　　　　昭君今日去和番，对着这琵琶，
　　　　歌声难入弦，我的心如焚，
　　　　恨只恨胡儿猖乱，怨只怨朝纲不振，
　　　　耻与辱，怎堪言。（弦断。）

王龙：娘娘，弦断了。

王昭君：（唱）若说是弦断了，
　　　　好一似枯树连根倒，
　　　　好一似宝镜蒙尘容难照，
　　　　好一似银瓶坠井绳难吊，
　　　　弹不尽心内焦！心内焦！
　　　　御弟，想为姐心如刀割，琴弦已断，这琵琶拿了去吧。

王龙：是。（马童接了过去）

王昭君：御弟，想我今日离乡别井，倒有五件事难忘。

王龙：哪五难忘？

王昭君：（唱"驻马听"）
　　　　一难忘：故国山河好，故国山河好；
　　　　二难忘：父母养育恩；
　　　　三难忘：故土好黎民；
　　　　四难忘：御弟千里迢迢护送情；
　　　　五难忘：难忘三千铁甲兵，
　　　　他为国日夜操心，到如今，枉费辛勤，伤心！西风残照里，几番回首，
　　　　几番回首，望不见汉长城。

番兵：（内）来人听着，来此两国交界之地，奉狼主之命，迎接娘

娘，南朝护送人员，一律打转。

马童：候着。启禀国舅，番兵言道，来此两国交界之地，我朝护送人员一律……

王龙：怎么讲？

马童：（不忍说）打……打转。

王昭君：哎呀！

王龙：哎呀！娘娘，恕臣无法护送了。

王昭君：这……（决断地）事到如今，你你你回去了吧！

王龙：这……娘娘还有什么吩咐？

王昭君：唉！御弟呀，你回国之后，请向我爹娘带上一信，只说昭君不孝，不能侍奉天年了。（一顿）见了那懦弱的刘王，你只言道：血泪尽，恨难平，昭君之怨无限深；天昏昏，地冥冥，黑水源头葬孤魂！

王龙：呵！葬孤魂！哎吓，娘娘啊！（泣拜。）

（尾声起）

王昭君：去吧

（王龙、马童再拜，缓步下）

王昭君：（唱"哭相思"）

　　　　宁做南朝黄泉客，不做他邦掌印人。
　　　　昭君今日舍了身，千年万载，万载千年，
　　　　羞煞煞汉君臣。

（尾声二断，鼓声拼传，胡笳悲鸣，幕徐徐下）

（剧终）

二、《探母刺秦》

《探母刺秦》是祁剧历史剧中比较有代表性的一个剧目，剧作家将秦始皇探望母亲及荆轲刺秦王两个经典故事作为脚本，巧妙地将两者融合成一个整体。该剧首先讲述了秦始皇前去探望母亲，发现母亲举止奇怪，后诛杀了赶来救护的吕不韦及其母与吕不韦私通所生的孩子这一

历史事件。随后又表演了荆轲入秦献宝,图穷匕见刺杀秦王的故事。

三、《三气周瑜》

《三气周瑜》是祁剧非常著名的一个传统剧目,因此,祁剧团演员们经常拿它来演出。该剧源自《三国演义》中的一个经典故事,讲述的是三国时期蜀、吴两国之间争夺荆州的故事:刘备向孙权讨借荆州,承诺必会奉还。但刘备借地有借无还,因而周瑜设下了假虞灭虢之计,想要明取西川,暗夺荆州。不料被诸葛亮看破计谋,周瑜功败垂成仓皇逃走。在一路的追击下,周瑜逃至芦花荡,被张飞三擒三纵,气急吐血而亡。

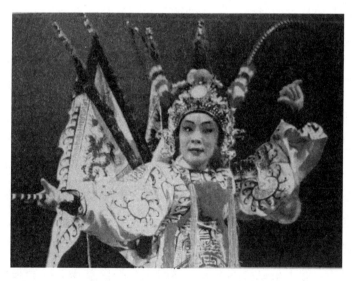

演员欧春晖饰周瑜(武冈市都梁祁剧团供)

四、《甲申祭》

《甲申祭》是祁剧非常具有代表性的一个剧目,它为我们展现了明代贫民起义头领李自成率领民众起义的故事。1644年,李自成率领农民起义军攻进北京,建立大顺王朝,40天后大顺王朝覆灭。这出戏深刻揭示了"得民心者得天下,失民心者失天下"的主题思想。

该剧凭借丰富的历史内涵和强烈的艺术感染力,不仅在全国地方戏曲交流演出中获优秀剧目奖和 11 个单项奖,而且得到了观众的一致好评。

五、《生死牌》

《生死牌》是祁剧的一个传统剧目,它主要讲述的是明代衡阳贺总兵家有个儿子名叫三郎,一天三郎在郊外打猎,遇见了少女王玉环。三郎贪图王玉环的美貌,想要将王玉环强行娶来为妾。王玉环畏惧三郎,于是逃跑,三郎紧追王玉环来到桥上,却不慎跌落水中溺水而亡。贺总兵平日骄纵儿子,作恶多端。他听闻儿子是落水而亡,便陷害王玉环,并威胁衡山知县黄伯贤将王玉环处死,为自己儿子抵命。黄伯贤知道王玉环有冤屈,并不愿意屈杀无辜,更何况王玉环还是黄伯贤恩人王志坚的女儿,于是黄伯贤决定私自释放王玉环逃生。黄伯贤的女儿秀兰和义女秋萍知道,如果父亲放走了王玉环便会性命不保,于是她们想舍身代替王玉环上刑场以保全父亲。王玉环听闻后不肯连累他人,三女争议不下,决定在黑暗中设"生死牌",谁摸到死牌谁就赴刑场。最终秀兰摸得死牌,黄伯贤知晓后也只能忍痛将女儿绑缚刑场。这时,王玉环的父亲押送军粮刚好路过家乡,回家探望女儿,听到女儿要被处死的消息便急忙赶到了刑场。他不知道黄伯贤的女儿代替了王玉环这件事,指着黄伯贤斥责他助纣为虐,忘恩负义,冤害无辜。他上前想与王玉环相见,却发现刑场上的不是自己的女儿,这时贺总兵也发现了这个人不是王玉环,而此时王玉环和黄伯贤的义女秋萍也赶到了法场,二人都说自己是王玉环,并向众人诉说贺总兵的恶行。贺总兵恼羞成怒,想要将三女一起处死。这时,"南包公"海瑞私访来到此地,他查明了此事,当场释放了三女,惩治了作恶多端的贺总兵。

六、《拾玉镯》

《拾玉镯》是非常受演员和观众喜爱的一部经典祁剧,主要讲述了

少女孙玉姣与青年傅朋的爱情故事。孙玉姣经常坐在自家门前绣花,有一日,孙玉姣在门前绣花被青年傅朋看到了,他对孙玉姣一见钟情。为了接触孙玉姣,傅朋老是借着买鸡的名义与孙玉姣说话。久而久之,孙玉姣被傅朋打动,两人情投意合。一天,傅朋故意在孙玉姣家门前掉落了一只玉镯,被孙玉姣拾起。这时刘媒婆经过孙玉姣家门前,她看出了两人的心思,便出面为他们说媒,成全了他们的婚事。

1961年,赣南地区祁剧团为周恩来总理表演此剧,得到周恩来总理的好评。

七、《闹严府》

《闹严府》是祁剧非常著名的一个剧目,早在1960年3月,湖南省文化局组织祁剧艺术团赴北京汇报演出,在怀仁堂为中央首长演出此剧,周恩来总理接见了全体演职员。此剧主要讲述了三边总制曾铣遭严嵩父子陷害,其子曾荣改名张荣逃亡在外,被严党鄢茂卿收为义子,改名鄢荣。严嵩见其才貌出众,将自己孙女严兰贞嫁于鄢荣为妻。鄢荣心怀仇恨,与严氏不和,独居书房,不与严氏见面的故事。

《闹严府》演出阵容强大,国家一级演员、祁剧国家级传承人等都饰演过剧中的角色,张少君在该剧中饰演严婉玉。

以下是对张少君的采访实录:

【时间】2017年5月20日

【地点】邵阳市湖南省祁剧院

【访谈对象】张少君

采访者:张少君老师,您参演的《闹严府》曾被省电视台、中央电视台拍摄成电视艺术片,受到了观众的一致好评,您能否为我们介绍一下剧中的人物,并为我们演唱一段呢?

张:《闹严府》是祁剧非常具有代表性的剧目,剧中人物形象鲜明,有严婉玉、赵文华、严世藩、赵婉珍、严夫人、秋菊、春燕、严侠、曾荣、鄢茂卿等。我饰演的是女主角严婉玉,下面我为你们唱一

段吧。

第一场：花园

（春燕引严婉玉上场）

严婉玉：（唱）晨妆才罢出绣帘，遣春情游赏到花园。

才几日不曾来游玩，开了荼蘼红了杜鹃。

柳荫里一阵阵黄莺娇啭，花丛中一对对彩蝶翩跹。

叫春燕且转过牡丹亭畔。

春燕：（唱）穿花拂柳走在前。

到了，小姐。你看今年牡丹，比往年开得更加茂盛。

严婉玉：呀！

（唱）姹紫嫣红尽开遍，果然今年胜往年。

（伫立花前默想）

春燕：小姐，你在想什么心事？

严婉玉：没想什么心事。

（赵婉珍带秋菊暗上，站花荫聆听）

春燕：小姐，你不讲我春燕也知道。

严婉玉：你知道什么？

春燕：莫怪我春燕多嘴。

（唱）你惜花心事寻常见，只今春关情胜去年。

严婉玉：死丫头，又在胡说。

（赵婉珍抿嘴笑，秋菊绽笑出声）

严婉玉：春燕，快去看来，谁敢这样放肆！

（赵婉珍与秋菊从花丛中走出）

春燕：小姐，是赵小姐来了。

严婉玉：原来贤妹来了。

赵婉珍：小妹来了，难得姐姐有个懂心事的丫头，小妹特来贺喜。

严婉玉：休要取笑。贤妹，你怎么知道为姐在此？

赵婉珍：刚才听伯母说的。稍时伯父伯母也要来此观赏牡丹。

严婉玉：原来如此。

春燕：小姐，你看那厢老爷、夫人来了。

八、《药茶记》

《药茶记》是祁剧的一个传统的剧目，该剧讲述的是一个发生在封建社会的家庭矛盾故事。从前有位员外，有一妻一妾。员外死后，妾氏想独吞员外的家产，于是便想用有毒的药茶害死妻子张氏。不料张氏没死，张氏的亲兄却被害死了。出了人命，县衙来审理此案，张氏被诬陷为凶手判为斩刑。但张氏为人善良，小妾之子浪子深明大义，为救大娘张氏出面承担责任，替张氏奔赴法场而死。张氏感其心意，遂在阴气森森的夜晚来到法场为浪子收尸。

九、《问樵开箱》

《问樵开箱》是祁剧一个传统的折子戏。该剧讲述的是一位名叫范仲禹的书生被恶霸欺凌最后被包青天解救的故事。书生范仲禹带着妻儿上京求取功名。后来他们夫妻去南山游玩时，妻子失踪，范仲禹伤心至极，几近疯癫。之后有位樵夫告诉他，他的妻子被恶霸郭登荣抢去为妾，于是范仲禹便去郭府想要讨回妻子。不料恶霸郭登荣将范仲禹毒打了一顿，将其锁进箱子，扔到了荒山之中，恰巧被包大人派来的两位公差发现。两位公差打开箱子，救出了范仲禹，随后惩治了恶霸。祁剧国家级传承人江中华曾多次出演剧中范仲禹这一角色，凭借精彩的演绎荣获了多个奖项。

十、《文昭关》

《文昭关》主要讲述的是春秋末期著名军事家伍子胥的故事。从前，楚平王斩杀了伍员的父亲伍奢，还追捕他的兄弟伍尚。伍员逃出樊城，投奔吴国。楚平王在各处悬挂图像，缉拿伍员。伍员被困于昭关，但有幸遇到了隐士东皋公，东皋公将他藏在家中，一连数日。伍员在东

皋公家中辗转反侧，无法入睡，一夜之间，须发皆白。东皋公有位友人皇甫讷，他的容貌与伍子胥十分相像，于是东皋公邀请他来到府中，与伍员交换衣服。皇甫讷先去了昭关，不出所料被关吏捉住，他极力辩解，关吏仍然不信。就在这争辩间，伍员趁机混出昭关。东皋公会见了那个关吏，告诉他被捕的并不是伍员，而是自己的好友皇甫讷，关吏将其释放。伍员破楚后带着黄金和丝绸前去东皋公家，可惜的是东皋公已经去世了，只剩下荒烟蔓草，败瓦颓墙。

十一、《女盗洞房》

《女盗洞房》是祁剧传统戏。该剧主要讲述的是梅氏家境贫寒，为了生计也为了拯救受苦的百姓，她女扮男装、行侠仗义、劫富济贫。白府的小姐被当地县太爷逼婚，梅氏便替白小姐出嫁，顺便盗取了洞房中的珠宝钱财。

十二、《琵琶记》

《琵琶记》是祁剧早期的一出高腔剧，该剧讲述的是书生蔡伯喈与赵五娘的爱情故事。书生蔡伯喈与赵五娘新婚不久，朝廷便开始科举考试。蔡伯喈见父母年纪大了想留在家中照顾父母，但其父亲不愿儿子留在家中，还找来了邻居一同劝说蔡伯喈进京赶考。蔡伯喈于是上京赶考并中了状元。牛丞相家中有一女儿尚未婚配，皇上指婚牛丞相的女儿嫁于状元。蔡伯喈听闻后以照顾父母为由想要辞官退婚，皇帝和丞相不答应。蔡伯喈只能滞留在牛丞相的府中。自蔡伯喈离家后，家乡便开始闹饥荒，赵五娘在家悉心照料公婆，让蔡伯喈的父母很是感动。但蔡伯喈的父母已然年迈，不久二人便都去世了。赵五娘在料理好二老的身后事后，一路乞讨想要找寻丈夫。蔡伯喈由于思念家人，在丞相府中过得并不开心。牛丞相的女儿见蔡伯喈这般不快乐，于是便劝说父亲派人迎接蔡伯喈的家人上京。这时正逢京中有法会，赵五娘入京后来到佛寺参拜，与牛氏相遇。赵五娘见牛氏贤良便将自己的遭遇告诉了牛氏，牛氏

于是就带赵五娘回了丞相府，与蔡伯喈相认。蔡伯喈听闻赵五娘讲述了家中事，心里难过不已，随即向皇上请辞带了牛氏和赵五娘回乡守孝。皇上见蔡伯喈孝顺便答应了他的请求，还嘉奖了蔡氏一门。

十三、《打金枝》

《打金枝》是祁剧代表性的剧目，祁剧传承人严利文、肖笑波都曾出演过剧中的角色。该剧主要讲述的是唐代宗有一女升平公主，她的驸马是汾阳王的七子郭暧。平日里二人的关系还算和睦。到了汾阳王郭子仪的 60 大寿，汾阳王的儿子、女婿纷纷前来拜寿，唯独升平公主没有来给汾阳王拜寿，这件事引起了大家的不满和议论。郭暧知道了此事后很气愤，他回到住处打了公主。公主便向父母哭诉此事，要求父皇惩治郭暧。汾阳王听闻此事后，亲自绑了儿子向皇帝请罪，好在皇帝知晓事理、顾全大局，不仅没有惩罚郭暧，还对其大加封赏。随后皇后劝导女婿并指责了公主的错处，夫妻二人消除前嫌，和好如初。

十四、《宋江杀惜》

《宋江杀惜》又叫《坐楼杀惜》，是祁剧非常著名的传统折子戏。该剧主要讲述的是宋江是郓城县的一个书吏，建造了乌龙院供其妻及老母亲居住。宋江有一个门徒叫张文远，性格开朗、健谈，常到乌龙院，与阎惜娇谈笔甚欢。阎惜娇也喜爱张文远的年少风流，遂与之相通。久而久之，就喜欢张文远而厌恶宋江了。大家都议论纷纷，宋江听说后，责骂阎惜娇忘恩负义。阎惜娇不服，与他顶嘴，讥讽他，宋江被狠狠地奚落。宋江在郓城，经常与梁山大盗晁盖等人勾结，私下往来。一日，晁盖派刘唐到宋江处下书赠金，宋江将书和金子放在招文袋里。夜里宿在乌龙院内，黎明时分才匆匆出门。走至中途，忽然想到招文袋被遗忘在乌龙院，大惊，急忙回去寻找却找不到了，心想肯定是被阎惜娇藏起来了。去问，阎惜娇直认不讳。宋江再三恳求，答应将金子都给她，只

要求把书拿出来还给他。阎惜娇回过头来不答应，逼宋江亲笔立据，许她与张文远来往，不准宋江再来乌龙院。宋江不得已答应她。立下字据后，阎惜娇说偷来的书应呈给仙灵，让宋江当堂领取。宋江更为着急了，苦苦哀求，而阎惜娇置若罔闻。宋江怒不可遏，所以拔刀刺死了阎惜娇，拿着书离开了。阎婆见自己的女儿被宋江杀害，随即在县令那质控宋江。县令知晓宋江为人正直，想要偏袒宋江，奈何张文远坚持宋江有罪，叮嘱阎婆继续上诉，威胁县令。县令因此判定宋江犯了误杀罪，将他流放到了江州。后来张文远被活捉，不得善终。

十五、《血手印》

《血手印》是祁剧传统剧目，该剧主要讲述的是书生林绍德与富家女王金爱之间至死不渝、纯真无瑕的爱情故事。书生林绍德与富家女王金爱自幼定亲，二人青梅竹马，不料林家家道衰落，被迫退婚。后来林绍德游玩时误入了王家花园，与王金爱相遇，两人彼此约定夜间相会。林绍德夜半赴约，却发现丫头雪春被歹徒杀死，林绍德被尸体绊到，衣衫染红。他匆忙离开间在门上印上了血手印。王金爱之父贿赂国舅想要陷害林绍德，林绍德被判为凶手处斩。王金爱听闻此事违抗父命，为林绍德申冤。后由包拯重审此案，还林绍德以清白，两人得以团圆。

十六、《海氏悬梁》

《海氏悬梁》是祁剧中的经典剧目，它主要讲述了拐子张焉有、段以仁拐骗了海氏的金钗典当给了她的丈夫东方亮，导致东方亮认为他的妻子海氏变节，最终海氏一家妻离子散的故事。另外，此剧还具有赖子黑心骗取盲人钱财、王八老鸨追赶良家妇女芙蓉逼良为娼等情节，充分展现了封建社会的一些黑暗面。

除了以上列举的祁剧历史类的剧目以外，还有一些非常经典的剧目，如表5-1所示。

表 5-1　祁剧经典剧目

剧目名称	剧情内容
《武松杀嫂》	讲述的是武松听闻兄长逝世，悲痛欲绝，发现是嫂子潘金莲与奸夫西门庆共同谋害兄长致死，因而杀嫂以惩真凶的故事
《泗水拿刚》	讲述的是一位英雄好汉在酒醉时失手打死太子出逃至泗水处被追的故事
《回窑登殿》	讲述的是薛平贵继承王位后回窑看望分别十八年的妻子王宝钏的故事
《虹霓关》	讲述的是王伯当招亲的故事
《秦香莲》	讲述的是一个弱女子讨公道的故事
《岳飞传》	讲述的是著名历史人物岳飞的传奇一生
《草桥关》	讲述的是苏银桩镇守草桥关的故事
《闹镇江》	讲述的是柏玉霜为逃避继母的逼嫁，女扮男装入京寻父的故事

第三节　现代类

中华人民共和国成立后，祁剧的发展取得了长足的进步。据统计，1956年湖南省祁剧团有29个，剧团人数多达1972个，这些祁剧艺人和工作人员为了祁剧的传承和发展做出了不懈的努力，创作了一部部优秀的祁剧现代类剧目。这些剧目有在传统剧目的基础上重新创编的，有表现革命历史题材的，还有表现中华人民共和国成立后人们美好生活的等，这些剧目在演员水准、节目质量、舞台效果、服装道具等方面都实现了巨大的突破，如《黄公略》《送粮》《向阳书记》《好帮手》等。它们不仅频繁出现在国内外各大会演上，还在各类比赛中屡获佳绩。

一、《黄公略》

《黄公略》是祁剧现代类革命历史题材的剧目，由邵阳市祁剧团集体创作而成，并以祁剧高腔形式在全国各地进行演出。该剧主要描写

1928年平江起义中黄公略烈士在嘉义首先起义的革命事迹。1927年，蒋介石叛变革命，发动"四一二"政变。黄公略身为国民革命军二营营长及中共共产党员，率领队伍到达平江，并联合广大士兵，与当地土绅进行斗争，最终举行武装起义。

出场人物：黄公略、贺营长、赵参谋、钟排长、陶二伯、陶云、红姑、小兰、小李、小张、大妈、群众、孙容才、刘作柱、史主任、刑副官、狗儿、伪兵、起义军若干。

内容原引：

第一场 夜出

（嘉义镇外，高山峻岭，狂风暴雨之夜，雷鸣电闪。）

陶云：（内唱北汉腔吊句）

奉命令黑夜出发（上、红姑跟上），下山来联络侦察。

红姑：哥哥（陶云示意小心）我们又过了一道警戒线了。

陶云：是呀，红姑妹妹你我奉了涂政委命令下山与新来的清乡军内党组织联系，任务很重，你我需要多加小心，趁此风雨之夜，赶快走吧。

红姑：好，走！（接唱"耍孩儿"）

山路崎岖泥又滑，兄妹冒着风雨过山洼。（闪电）

陶云：（唱）电光闪闪当火把。

红姑：（唱）山石重重好遮掩。

陶云：（唱）越过敌人警戒线。

红姑：（唱）联系外援把敌杀。

陶云：（唱）纵步如飞奔下山。要把革命红旗到处插。

红姑：（远处枪声，惊！）哥哥，枪声！

陶云：妹妹，低声点，想是敌人发现目标，你我赶快到前面联络点躲避。（小心前进，进破庙）

（狗儿、挨户团四伪兵追上。）

狗儿：咦！前面好像有两条黑影，从山上下来，晃眼就不见了，莫

非是赤卫队?

伪兵:(惊恐地)赤卫队!

狗儿:(五人慌忙匍匐,作戒备状。)(良久)赤卫队在哪里?

伪兵:赤卫队在哪里?

狗儿:(明白是自相惊扰)混蛋!见鬼!干我们的事去,走。(四伪兵不敢前进,狗儿驱四兵下,自己用手电照路跟下)

(深夜,风雨交加,陶二伯戴斗笠急上。)

陶二伯:(唱)雨横风狂,冒险连夜上山岗,

只因国民党,叫嚣来清乡。

我将这情况,通知赤卫队。

早做部署早设防,好把白军一扫光。(咳嗽一声)

红姑:(出庙查看)是自己人吗?……

陶二伯:(敲烟杆)

陶云:是二伯!

红姑:啊,是二伯!

陶二伯:啊!陶云、红姑,你二人早就来啦!

陶云:是呀!

陶二伯:涂政委和同志们在山上好吗?

红姑:涂政委和同志们都好。

陶云:二伯,这两天有新的情况吗?

陶二伯:这两天吓,(唱"半天飞")

白匪扰攘,美其名曰要清乡。

挨户团更加邪气长,为虎来作伥。

陶云:(唱)涂政委指示细察访巧隐藏。

红姑:(唱)先查匪军分布在何方。

陶云:(唱)再组织群众来反抗。

红姑:(唱)还有个重要任务叫你承当。

陶二伯:是什么重要任务?快讲!

红姑：二伯、涂政委说，清乡军内有我们党的组织，特命我二人下山，尽快接上关系。

陶二伯：涂政委怎么知道的？

红姑：这方面的清乡军和我们打仗，枪朝天打，子弹遍地，我们得了不少的弹药。

陶云：我们队里王忠远、陈太刚，在山下被挨户团解到驻嘉义的清乡军去拷问，却被一个营长当作百姓释放回来了。涂政委分析：清乡军里面定有我们党的组织。

陶二伯：唔，驻嘉义市的一个营与一般白军不同，不打扰百姓，这两天还发钱发米，群众都说这个队伍很好，为什么白军里面，会有这样的军队？我觉得很奇怪。

红姑：说不定这个营长就是我们自己人。

陶二伯：对！我们赶快把这件事弄清楚。

（天亮，幕内哭喊声）

陶云：咦！怎么有人哭喊？（朝内看）许多人朝这边来了。

陶二伯：定是挨户团狗家伙又在横行霸道了。（示意陶云、红姑躲避）

（二狗腿子拉小兰上，大妈拉住狗儿）

小兰：妈妈！（不肯走）

伪兵：走！

大妈：老总做点好事咯！（拉住狗儿哭）

狗儿：这个老东西！全不识抬举，（一足踢大妈倒地）

陶二伯：（扶起大妈）嗨！老总，你们怎么又胡乱抢人？

小兰：二伯啊！（哭）

狗儿：啊！是老陶吓！老爷们正要找你，家里不见，原来在这里。

陶二伯：你们找我有什么事？

狗儿：你家的劳军捐，为什么还不缴来！

陶二伯：又要什么劳军捐？

狗儿：怎么你不知道？告诉你，省里见我们这里不安静，特地把独立第五师调来清乡……

陶二伯：我们箱子底部被清光了，还来清什么乡咯。

狗儿：胡说，谁清你的箱子，是来帮我们打赤卫队的，这一回大家就过安然日子了。

小兰：二伯、二伯啊！（哭）

大妈：老总做点好事咯！

陶二伯：照你们这样抢人勒捐，老百姓就安然了吗？

狗儿：混蛋，你看见谁抢人，他们抗捐不交，我们刘主任要她到孙团长那里去，自限日期。

陶二伯：限日期为什么定要小兰去？

伪兵：不要与她啰唆，走。

狗儿：老陶你要放明白点，你的劳军捐，限你明天交来，不然小心你的狗命，来，带走！

陶二伯：你们太不讲天理了！

狗儿：（把枪对陶二伯）我晓得你活得不耐烦了。

狗儿：（被大妈死命扯住）你妈的！（踢大妈倒地，大妈爬起欲上前，狗儿开枪，大妈受伤倒地，狗儿与伪兵拖小兰下）

陶二伯：（抱住大妈）大妈！大妈！怎么样了？

（陶云、红姑由庙后冲上，欲向狗儿开枪）

陶二伯：（拦住陶云、红姑）不能冒失，误了大事。

陶云：这班狗家伙，总有一天我要收拾他们。

红姑：二伯，大妈受伤很重，这怎么办？

陶二伯：快把大妈背到我家里去，我们即刻进村，找到清乡军党组织接上关系，再设法营救小兰。

陶云：好，我来背大妈。（背大妈）

陶二伯：从小路走。（同下）

（第一幕完）

二、《好帮手》

《好帮手》是祁剧现代类剧目中具有代表性的一个剧目,是根据同名话剧改编而来的。它主要讲述这样一个故事:生产队长张贵德的母亲三奶奶,受富裕中农陈老九的蒙骗,私自摘了生产队里的蚕豆叶。这件事被她的儿媳,同时也是社里的五好社员李群芳发觉。李耐心劝导三奶奶,想方设法启发三奶奶的阶级觉悟。当陈老九私摘队里蚕豆叶被发现后,三奶奶幡然悔悟,将以前私摘的蚕豆叶尽数归还给了队里。该剧为我们展现了一位先进农村妇女的形象,充满浓厚的生活气息。

出场人物:三奶奶、李群芳、张秀英、张贵德。

内容原引:

(幕启:三奶奶背着背篓上。背篓里藏蚕豆叶,上复猪草。她年老体弱,难负重荷,但从神色上看得出此时的心情还是很舒畅的。)

三奶奶:(唱)贵德他当队长东奔西走,
　　　　　　为集体劳心劳力把家务全丢,
　　　　　　我媳妇李群芳顾前又顾后,
　　　　　　里里外外忙不休。
　　　　　　我替媳妇帮帮手,
　　　　　　寻猪草走遍了田垅山丘。
　　　　　　寻来寻去半天久,
　　　　　　背篓空空人发愁(转快)
　　　　　　好在碰到陈老九,
　　　　　　他替我出条巧计谋:
　　　　　　队里有丘好蚕豆,
　　　　　　枝深叶茂绿油油,
　　　　　　他帮我摘豆叶满满一篓,
　　　　　　还扯了猪草一把盖上头,
　　　　　　免旁人发现了讲好讲丑——

（圆场，面向菜园）哎呀，我屋菜园里有好多鸡进去了！（高声喊）哪个屋里的鸡跑到我菜园里去了？（赶紧至门口，放下背篓）哎呀：

（唱）我牵的羊来丢了牛！

嘀哧！嘀哧！……

（三奶奶赶鸡下）

张秀英：（内喊）群芳婶，你慢点跑！群芳婶……

（群芳婶背着大背篓猪草跑上）

李群芳：（回头喊）秀英，你追到我，我就让你背。

（张秀英背着小背篓猪草追上）

张秀英：（一把拉住李群芳的背篓）哈！这不是追到了?！快放下来把我背！

李群芳：我站在这里等你，也算你追到的呀？

张秀英：算也好，不算也好，快放下来歇下气。

李群芳：歇什么气咯！这点点猪草你还怕我背不起呀，走吧！

张秀英：（挡住）不！（故意激人）哎呀嘞，到了你屋门口，连茶都不倒一碗出来把我喝，这样小气呦！

李群芳：（故意）那还消讲，冷水要人挑，热水要人挑，不小气点还划得来……

张秀英：算了算了，不倒茶我喝我也不走了。

李群芳：哎呀，放赖呀！好，我就大方一回，倒碗茶把你喝。（放下背篓，至门前）咦！锁了门！（向外喊）妈妈，妈妈呃！（无人应）

张秀英：（也向另一方向喊）三奶奶，三奶奶！（仍无人应）

李群芳：到哪里去了？……（发现三奶奶放在门前的背篓）咦，猪草！是妈妈寻回来的?

张秀英：你不是讲她病了吗？怎么又去寻猪草了呢？不是的吧！

李群芳：这背篓是我屋的。这个老人家呀，叫她到公社医院去看一下，她说不要紧，在家里睏一阵就会好，我一出门，她又出去寻猪草……倒是到哪里去了嘛？……

张秀英：怕莫到医院看病去了？

李群芳：不会——嗳，这下不是我小气，锁了门，想大方也大方不起来了。走，把猪草送到饲养场去。（去背背篓）

张秀英：慢点！把你扯的猪草留下来。

李群芳：秀英！

（唱）近来猪草不好寻，

饲养场人手少你们忙不赢，

要保证集体的猪全吃饱，

猪草不要留一根。

张秀英：（唱）这篓猪草是我两人寻，

你五成来我五成。

你挤出休息时间扯猪草，

又没要队里记工分，

拿出一半公平合理，

你不必拉拉扯扯扯不清。

拿出一半吧！（从背篓里把猪草往外拿）

李群芳：（拉住张秀英）你做什么嘛?!（把猪草从外往背篓里塞）

张秀英：群芳婶，你屋里的猪也要吃猪草哟。

李群芳：秀英！

（唱）饲养场大猪小猪几十只，

每天要猪草几百斤；

我屋只喂一只猪，

寻猪草不是件大事情。（指门前背篓）

更何况眼前已有一大篓，

你不必为我多担心。

饲养场锅子朝天把猪草等，

再莫斗嘴误时辰。（欲背猪草）

张秀英：好，我讲你不赢。那你让我自己背回去。（将背篓按住）

李群芳：两只背篓，你一个人怎么背嘛？

张秀英：这还不容易，背一只提一只嘛！

李群芳：莫充狠了！你今天累了，我帮你背起去。

张秀英：不！你比我还累些；再说，你也应让我锻炼锻炼嘛！

李群芳：锻炼也要一步一步来。秀英哪，你从学校回来，一心一意搞农业，有这个志气就了不起啊！气力不是一两天就练得出来的。

张秀英：还什么一两天咯，都半年多了。

李群芳：半年多也只有半年多嘛。秀英，你不能跟我比呀，我妈死得早，我从小就跟爹在周阎王家当长年，我这肩膀已经练了快三十年了！走吧！

（李群芳、张秀英才欲动身，三奶奶嘀嘀咕咕上）

三奶奶：这帮死畜生咯，把我满园的南瓜秧子啄得七痨五伤，可惜呦！

李群芳：（闻声）妈回来了。（喊）妈妈！

张秀英：（同时）三奶奶！

李群芳：妈妈，您老人家到哪里去了？

三奶奶：几十只鸡在菜园里造反，我赶鸡去了。（边说边走至门前竹椅上坐下）哎呀！（透气，捶腰）

李群芳：妈，这篓猪草是您扯的？

三奶奶：做什么？

李群芳：看您老人家，又去扯什么猪草咯？！

三奶奶：我看屋里的猪草只吃得一餐了，您又没得空，心想扯点算点嘛！

李群芳：您老人家好些了没有？

三奶奶：好些了。秀英，你怎么不坐哇？快坐下。

张秀英：嗳。（坐矮凳上）

三奶奶：（发现李群芳她们背来的两篓猪草）啊，你也扯了这多猪草。那好，可以顶两三天。

李群芳：妈，这是秀英帮饲养场扯的。

三奶奶：哦！

李群芳：妈，把钥匙给我，我进屋倒碗茶把秀英喝。

三奶奶：啊，你看我老颠倒了，门还没开，毛毛睏在床上，不晓得醒来没有，我去看看。（欲起身）

李群芳：（按她坐下）您老人家坐下歇歇气，我去。

（三奶奶从怀中取出钥匙交李群芳，李群芳开门，入。）

张秀英：三奶奶，您老人家和群芳婶真不愧是尊婆爱媳的模范啊！

三奶奶：群芳对我嘛，是当亲生娘一样看待，我对她，也没得二心，她娘家早就没有亲人了，我硬是把她当女儿一样。

张秀英：就是嘛，你们一家和和睦睦，所以贵德叔在队里的工作也搞得好哇！

三奶奶：秀英哪！

　　　　（唱）我屋贵德当队长，
　　　　一天到黑工作忙，
　　　　出工在前，起早不等天色亮，
　　　　收工在后，披星戴月是经常，
　　　　开会、派工、研究、汇报，还要解决这样那样，
　　　　屋里的事全靠你群芳婶娘。

张秀英：（唱）五好社员树榜样，
　　　　群芳婶真是不平常，
　　　　家务事，搞得个清清爽爽，
　　　　集体工，从来没有塌过场。
　　　　你们家的收入年年增长，
　　　　三奶奶吔！
　　　　这日子越过越强。

三奶奶：（唱）我屋里虽然是年年兴旺，
　　　　就只是贵德他不顾家当，

队里的大小事务挂心上，

　　　不管家中的钱和粮，

　　　耽搁的工夫算不清账，

　　　一心专为集体忙，

　　　倘若他不当队长，

　　　我屋里现钱收入还要强。

张秀英：三奶奶！

　　　（唱）贵德叔是个好队长，

　　　思想、劳动响当当，

　　　带动群众齐向上，

　　　换得连年稻麦香。

　　　大河涨水小河满，

　　　队里生产好，个人收入自然强。

　　三奶奶，贵德叔把队上的工作搞得这样好，您老人家几多光荣啊！

三奶奶：唔，光荣倒光荣，就是——（转题）就是把你群芳婶子太累狠了，又要出集体工，又要带毛毛，还要煮饭喂猪，洗衣浆衫……一大堆的事情，她又何做得赢咯！我几十岁，又是个病壳子，帮不得好多忙。

张秀英：您老人家帮了婶子不少忙啊！

（李群芳端一碗茶上。三奶奶暗下）

李群芳：秀英喝茶。

张秀英：（接过来）毛毛醒来没有？

李群芳：没有。

张秀英：婶子，还是把你扯的那些猪草留出来。才听奶奶讲，你屋里的猪草只吃得一餐了。

李群芳：你看，我妈又扯了这样多回来，两三天也吃不完。莫讲空话了，快喝茶，我同你一起把猪草送到饲养场去。（走近背篓旁）

张秀英：婶子你……

李群芳：（回身）你要什么？

张秀英：我……（迅即把茶喝下）我，我还要茶，你再帮我倒一碗来。（递碗）

李群芳：（接碗）啊，你今天哪有这样干啊？

（三奶奶端一筛蚕豆边选边上）

三奶奶：屋里有茶，尽你喝，妹子。（坐下）

张秀英：奶奶开了口，婶子你就莫舍不得了。

李群芳：（一笑）你这张嘴巴呀！好，我去倒。

（李群芳下）（张秀英迅即将大背篓里的猪草拿出一部分，背上大背篓）

张秀英：奶奶，这点猪草留给你们。（向内喊）群芳婶子，我走了！

（张秀英跑下；李群芳闻声急上）

李群芳：秀英，秀英！（追，见去已远。回来，一想）妈，我把这些猪草送到饲养场去就回来。

三奶奶：他要留把我们就算了嘛。

李群芳：妈妈，秀英跑了好远才扯到这点猪草，我们不能要她的。

三奶奶：她要跑那远怪哪个，田里有那样多蚕豆叶子，她不晓得去摘。

李群芳：那蚕豆荚子还没有老，叶子摘早了，会影响产量，队里决定等几天才摘。妈，我马上就回来。

三奶奶：那我屋的猪……

李群芳：只把猪要不得好多猪草，我抽空去扯点就是。

（李群芳把猪草塞进小背篓里，背下）

三奶奶：（起身）群芳，群芳！……嗨，这个鬼婆是怎么想的呦！

（唱）送上门的猪草她不要，

偏要送去为哪条？

若不是陈老九特别关照，

我屋的猪吃了今朝没明朝。
　　陈老九为人真正好,
　　说贵德为集体常把心操,
　　摘一点蚕豆叶作猪饲料,
　　算社员对我家给点酬劳。
　　这背篓蚕豆叶应急不小——

（走近背篓,把上覆的猪草拿下,再拿出一把蚕豆叶,忽然一想）哎呀!

　　（唱）霎时险些事弄糟!

嗨,我真是颠颠倒倒,这蚕豆叶子让群芳看到了还得了!（一想）我还是背到屋里捡起,等她出工去了,我煮把猪吃就是。

（三奶奶迅即又把蚕豆叶塞进背篓,再把猪草盖好,正欲提进屋,李群芳上）

李群芳：妈,您老人家莫动手了,（走近）我背到塘里去淘。

三奶奶：（忙挡住）不,这阵不淘,你快进屋去煮饭。

李群芳：我把猪草淘了回来煮。

三奶奶：那、那你去煮饭,我去淘猪草。

李群芳：您老人家莫下冷水,现在还早,我去淘了再回来煮饭不迟。

三奶奶：不要紧!吃盐米的人哪有没得点伤风咳嗽的呀,连冷水也怕下得?!我去淘。

李群芳：妈,莫去,您老人家实在闲不住,帮我烧下火都要得,我去淘。（拿背篓）

三奶奶：不要你淘!（拉开李群芳）你怎么不听话嘛!

李群芳：啊!（一怔,走过一旁）

（旁唱）妈妈发气我一震。

三奶奶：（旁唱）媳妇急坏了年迈人。

李群芳：（旁唱）我这里摸不着头脑猜不透究竟。

三奶奶：（旁唱）我这里心似乱麻坐立不安宁。

李群芳：（旁唱）莫不是怪我不该把猪草送？

三奶奶：（旁唱）莫不是见我惊慌她顿起疑心？

李群芳：（旁唱）想必是有病之人心火盛。

三奶奶：（旁唱）难道说她用心顺藤把瓜寻？

李群芳：（旁唱）我必须耐心再四。

三奶奶：（旁唱）我还要谨慎几分。

李群芳：（旁唱）不能惹老人家病上加病。

三奶奶：（旁唱）不能让群芳她看穿原因。

李群芳：妈，我不去淘，您老人家也莫去淘了。您老人家脸色不好，到屋里睏一阵，莫在外面吹风了。

三奶奶：我晓得，不要紧，你莫管。

李群芳：（无可奈何）那我进屋烧火去。

（李群芳正欲进屋，张贵德荷锄上）

张贵德：妈！（放下锄头）

三奶奶：嗳。（坐下）

张贵德：（对李群芳）有饭吃没得？

李群芳：你呀，一回来就喊吃饭。还没煮呢！

张贵德：我还有事呀，这……

李群芳：莫急，不得耽误你。早晨的米粑粑还有几个，我去放灶里煨热给你吃。

你歇下咯！

（李群芳进屋）

张贵德：妈，好些了吗？

三奶奶：好些了。

张贵德：还是到公社医院去看一下吧。

三奶奶：点点病不要紧，莫用散钱了。

张贵德：您老人家就是心痛几个钱，连病也不看了。

（张秀英气呼呼地边喊边上）

张秀英：队长，队长，快到那边湾里去解决个问题。

张贵德：什么问题这样急呀？

张秀英：有人在队里的蚕豆田里摘蚕豆叶子。

张贵德：啊？！

（李群芳闻声上）

李群芳：哪个摘蚕豆叶子？

张秀英：他还不准我们看他的背篓，我看他一定还摘了蚕豆荚子。

三奶奶：没有摘荚子吧！

张贵德：妈，您怎么晓得他没有摘荚子？

三奶奶：……没得那样狠心的人唦！

李群芳：不管摘的什么，私自搞集体的东西就不对！

张贵德：秀英，到底是哪个？

张秀英：你想咯，全队百多人，除了那个自私自利的陈老九外，还有哪个做得出这号坏事咯？

三奶奶：（一怔，旁白）啊，是他？！

张贵德：嗨，陈老九这个人的私心总是不改！早就同大家讲了，等几天蚕豆长老了，再把叶子一齐摘下来分，他偏要先去捞一把。

张秀英：我们喂队里的猪都舍不得去摘，怕摘早了影响产量，他竟敢损公利私，应该狠狠地批评，斗争，处罚！

三奶奶：哎呀，莫讲起蛮大。这阵猪草不好寻，他总是想扯点猪草嘛。贵德呀，莫去逗人恨，开只眼闭只眼算了。

张贵德：这号事我不管还要得？！

李群芳：妈，为了集体的利益，我们就不能怕这种人恨。

张秀英：贵德叔，讲起还气死人呢，王二叔批评他，他还说："干部家属都摘得，我就摘不得呀？"你看。

三奶奶：（一怔后旁白）啊！

张贵德、李群芳：（同时）是哪个干部家属？

张秀英：他就是不说出来，你看急不急死人！

（三奶奶听说陈老九没有说她，稍镇定，苦想主意）

张贵德：一定要查出来，不管哪个干部的家属，一律公事公办！

李群芳：是嘛，李书记经常召集我们家属开会，要干部家属起带头作用。哪有带这种"头"的呀！俗话说，"上梁不正下梁歪"，这样不听话的人一定要办！

三奶奶：你莫火上加油了！俗话说："大事化小，小事化无"；"只可栽花，不可栽棘。"贵德呀莫为一点小事把人都得罪完。

张贵德：妈，这不是小事，一定要搞清楚。

张秀英：快去吧贵德叔，王二叔正在那边跟他吵呢！

张贵德：走！（欲下）

三奶奶：莫去！（欲拦）

李群芳：（挺身上前拦住三奶奶）妈，他应该去！

（张贵德一闪身急下，张秀英跟下）

三奶奶：贵德，贵德！……（回头对李群芳）都是左邻右舍的人，开门相见，为一点点蚕豆叶子硬要撕开脸皮斗狠呦！

李群芳：妈，我们不能因为怕得罪人，看到集体的利益受损失也不管，公事公办嘛！

三奶奶：嗨！

（唱）再莫要说什么公事公办，

分明是存心把人得罪完，

当干部并不是端着铁饭碗，

也不能父传子、子传孙、子子孙孙，

世代相传千万年。

李群芳：（唱）不论是当干部或长或短，

当一天就要负责一天，

按原则办事情不徇情面，

才能把集体利益来保全；

损公利私大家都要管，

不分他是干部还是个普通社员。

三奶奶：管，管，你们都去管，我说的话你们一句都不听。

李群芳：妈！

（唱）老人家说的话我们该听，

但必须把是非两下分清。

你曾说饲养场猪草应该淘干净，

贵德他就建议马上实行，

李书记知此事十分高兴，

表扬你是一个关心集体的人。

陈老九损公利私行为不正，

这事情就应该坚决斗争，

妈妈你叫贵德不闻不问，

这就是对集体缺乏关心。

还望妈妈细思忖——

三奶奶：（唱）我不与你斗舌根。

要我思忖，我难得费神！

李群芳：妈！……

三奶奶：（不愿听，将筛子朝李群芳一递）喏，蚕豆在这里，你去煮饭。

李群芳：（接过，走两步，又回头）妈，您老人家还是进屋歇一下吧！

（三奶奶不答应，坐下；李群芳一顿后进屋）

三奶奶：咳！

（唱）事情藏头已露尾，

于今后悔来不及。

这事情揭穿了下不得地——

（想）嗯，我先把蚕豆叶藏起来。（提着背篓，四下找隐

藏之地，不可得）哎呀，这，这……（又一想）嗳！（把背篓放下）

（唱）揭穿了我也有话回。

贵德他为集体早起晚睡，

我摘点蚕豆叶也不稀奇。

顶多下次不为例，

又有什么大问题？！

（李群芳上，端着背篓欲走，三奶奶忙上前拦住）

李群芳：妈，蚕豆已经下了锅，您老人家进屋看看火，我赶紧去淘了好煮潲。

三奶奶：我去淘。

李群芳：您老人家下不得冷水。

三奶奶：下得！

李群芳：下不得！

（二人争夺，背篓翻倒，倒出蚕豆叶）

李群芳：（愕然）啊！蚕豆叶子？

三奶奶：（有话难说，走过一旁）

李群芳：妈，这蚕豆叶子是……

三奶奶：是……是……

李群芳：（完全明白）妈，您也摘了队里的蚕豆叶子？

三奶奶：（恼羞成怒）我摘了，哪样啊？我屋里的猪总不能喝清水！

李群芳：我们的猪再没吃的，也不能去做损害集体的事情啊！

三奶奶：开口集体，闭口集体，我屋贵德还为集体办少了事呀？我去摘点蚕豆叶子就不得了啦！

李群芳：妈，贵德当干部，为集体办事，是他的本分，我们不能因为屋里有人为集体办了点事情，就去损害集体，占集体的便宜呀！

三奶奶：这算占什么便宜！集体，集体也有我们一份，就算摘我们

自己的那份,过几天队里分蚕豆叶子,我们少分一份就是嘛!

李群芳:妈!

(唸)公私要分清楚,事情不能含糊。
常言"群众看干部,妇女就看家属"。
干部以身作则,家属不能特殊,
倘若带头走错路,谁把集体爱护?

三奶奶:嘻!

(唸)不提家属犹可,提起气恼难休:
桩桩件件要带头,处处严格要求。
干部受累逗恨,家属跟着结仇,
普通社员最自由,柴米油盐不愁。

李群芳:妈,我们屋里也不愁柴米油盐啊!

三奶奶:还不愁,连猪草都没得人去扯。

李群芳:妈,常言说,"锅里有才能碗里有",贵德当队长,同大家一起把集体的生产搞好了,还不是有我们一份?

三奶奶:别个当队长,把生产搞好了,也不会少我们一份。他不当队长,我们屋里的事你也少累一些。当个普通社员,自自在在。

李群芳:大家都图自在,集体的事哪个办呢?

三奶奶:生产队那样多人,未必少了你男人就不成席了?

李群芳:妈,群众相信贵德,才选他出来当队长,这也是您老人家的光荣嘛!

三奶奶:光荣,光荣不能当饭吃。

李群芳:妈,您、您怎么把我们过去的日子全忘记了?

(唱)新中国成立前一家人苦处难辩,
提起来阵阵辛酸涌胸膛。
白天背太阳,晚上顶月亮,
勤耕苦种为了地主周阎王。
人是皮包骨,家无鼠耗粮,

　　　　　茅屋破漏不能御风霜；
　　　　　日里何曾吃饱饭，糠菜稀汤充饥肠；
　　　　　夜间哪有床和被，乱草堆里把身藏。
　　　　　曾记得有一年三十晚上，周阎王登门讨债似虎狼，
　　　　　逼死了公爹急病了娘，我与贵德相对大哭到天光。
三奶奶：（难过）难过的事，还提它做什么啊?！
李群芳：（唱）不提提过去生活地狱样，
　　　　　怎晓得于今日子似蜜糖。
　　　　　妈妈细细想一想，
　　　　　吃穿住用现在我们缺哪桩？
　　　　　这房子背风向阳宽宽敞敞，
　　　　　每日里三餐饭菜香，
　　　　　冬穿棉来夏穿单，
　　　　　还有您的孙儿孙女进学堂。
　　　　　好日子天天向上，
　　　　　怎能够好了疮疤把痛忘?！
三奶奶：这我晓得。
李群芳：（进一步相劝）妈！
　　　　（唱）毛主席要我们贫下中农把印掌，
　　　　　贵德他一心为公理应当，
　　　　　李书记也曾对我们常讲：
　　　　　电气化新农村美景久长。
　　　　　过几天水电站完工开放，
　　　　　抽水机和电灯即日安装。
　　　　　那时候——
　　　　　抽水机轰隆轰隆震水响，
　　　　　清渠滔滔灌水庄；
　　　　　晚上四处电灯亮，

广播的歌声绕屋梁。

好日子并不是从天而降，

都因为党的领导好，三面红旗放光芒，贫下中农披荆斩棘带头行。

带头人一举一动起影响，

妈妈你千万不能帮倒忙！

三奶奶：我、我本来不想摘的，陈老九说贵德一年到头为集体劳心费力，我摘点蚕豆叶子是应当的。

李群芳：妈，你上当了！

三奶奶：上当？陈老九一不是地主，二不是富农，我上什么当？

李群芳：陈老九是个富裕中农，资本主义思想严重得很，他就是想用小恩小惠堵住我们的嘴巴，他好去做坏事。

三奶奶：啊！

（张贵德手拿几个蚕豆荚子，边喊边上）

张贵德：群芳，群芳！（一见满地蚕豆叶子，怔住）啊！

（三奶奶羞愧地走过一旁）

张贵德：妈，真是你……嗨，刚才陈老九说是你，我还不相信，才跑回来的，哪晓得真是你……你、你这是做什么嘛？！

三奶奶：是陈老九要我摘的呀！

张贵德：他还说是你要他去摘的蚕豆荚子呢！

三奶奶：啊！他摘蚕豆荚子！？

张贵德：你看！（示豆荚）陈老九的背篓里，除了上面盖了点点蚕豆叶外，里面尽是蚕豆荚子。

李群芳：妈，你看他狠不狠？！

三奶奶：（气甚）这个狼心狗肺的东西呀！我、我要去问问他，为什么要摘蚕豆荚子，还讲这种昧良心的冤枉话！（欲走）

（张秀英边呼边上；三奶奶止步）

张秀英：贵德叔，贵德叔！（见状呆立一旁）

李群芳：妈，也不能光怪别人，是我们有空子给别人钻啊！秀英，陈老九耍我妈摘了队里的蚕豆叶子。

张秀英：啊！这个人太狡猾了，他还说是三奶奶叫他摘的蚕豆荚子，反咬一口。

张贵德：也不能只怪别人，自己没得私心，陈老九再想反咬也咬不上。

三奶奶：他说队长家里有特殊困难，应该照顾一下，我心想横竖过几天要分蚕豆叶子了，就先摘一点解决一点特殊困难也要得，哪晓得他……唉！

张贵德：特殊，特殊，你只想特殊，妈！
　　（唱）今天的干部是党的干部，
　　　　人民的勤务员岂辞劳碌，
　　　　有责任为人民服务，
　　　　没权力享受半点特殊，
　　　　家属们绝不能要求照顾，
　　　　更不应浑水去摸鱼。
　　　　是好是歹想清楚，
　　　　思想不能再糊涂。

张秀英：三奶奶，你老人家这回影响实在不好啊！

李群芳：秀英啊！
　　（唱）这事情我也有责任，
　　　　我没有真正关心老娘亲，
　　　　只晓得照顾她年老多病，
　　　　没让她开会、学习、读报，组里听新闻。
　　　　我一心只用在生产拼干劲，
　　　　没想到会弄出这种事情。

张贵德：（唱）说责任我也有责任，
　　　　我对妈妈欠关心，

平日只问饱和暖，

　　不管思想旧或新，

　　这件事情得教训，

　　从今后思想工作要认真。

三奶奶：（唱）千错万错是我错，

　　事情不能怪你们，

　　都因我有自私性，

　　才变成损公利己的落后人。

李群芳：妈，我们永远不讲特殊，才能保证我们贫下中农永不褪色呀！

三奶奶：啊！

（旁唱）群芳一言千斤重，这改正错误我下了决心。

群芳，你讲得对！我自己在脸上涂了锅煤烟子，我自己去洗。

（唱）我去把蚕豆叶子洗干净，送到饲养场，当众认错，接受批评。

李群芳：好！

（唱）妈真是干部的好帮手。

三奶奶：（唱）好帮手是媳妇，不是老娘亲。

张贵德：（唱）思想进步有先后。

张秀英：对！（高举右手）

（唱）这样的评语我赞成！

（三奶奶俯身收拢地上的蚕豆叶，众齐相助，把蚕豆叶放入背篓）

（幕落，剧终）

三、《智取威虎山》

《智取威虎山》是移植自现代京剧的祁剧剧目。讲述解放战争时期，解放军侦察英雄杨子荣打入土匪内部与土匪斗智斗勇，最后与围剿小分队里应外合，剿灭座山雕匪帮的故事。

四、《梦蝶》

《梦蝶》是祁剧现代类剧目中非常具有代表性的剧目,是我国著名编剧盛和煜以庄周梦蝶为背景创作的一部祁剧高腔作品。祁剧演员肖笑波、江中华、张晓波、王任贤等都曾出演过该剧。

以下是对肖笑波的采访实录:

【时间】2018 年 8 月 29 日

【地点】邵阳市大祥区楚雄大剧院

【访谈对象】肖笑波

采访者:肖老师,您好,这些年来,在您饰演的众多角色中,您觉得哪个角色让您印象最为深刻呢?

肖:许多角色对我来说都记忆犹新,就比如《梦蝶》中的田氏。凭借这个角色,我获得了湖南省田汉表演奖第一名。

采访者:您能否给我们介绍一下这个剧目呢?

肖笑波在《梦蝶》中饰田氏

肖:《梦蝶》是由盛和煜编剧、张杰导演的一部祁剧高腔作品,2009 年由湖南省祁剧演艺有限责任公司和衡阳祁剧艺术有限责任公司在第三届湖南艺术节上联合演出,当时就受到了观众热烈赞扬和专家高度评价,该剧表现的是庄周梦蝶试妻的故事。庄周是我国先秦著名思想

家、哲学家。本剧主要讲述了庄子与妻子因有所争辩,于是诈死幻化为楚国王孙借以考验妻子田氏是否守节忠君的故事。除此之外,此剧还包含了庄周梦蝶、鼓盆而歌最后落地盆破等情节,十分精彩。2012 年,该剧被国家文化部纳入了国家舞台艺术精品工程赞助剧目。

五、《浯溪兄弟》

《浯溪兄弟》是一场大型的现代祁剧。于 2015 年 7 月 30 日首次在祁阳祁剧院上演。该剧是一部现代祁剧剧目。全剧共分为八个章节,讲述了民国时期到中华人民共和国成立时期,卢刚、卢野两兄弟各自从事革命斗争的经历,哥哥卢野相信"留得青山在,不怕没柴烧"的古训,先后背叛了爱情和信仰而脱逃、叛党,为国民党反动政府服务。在弟弟卢刚的劝说下,卢野在解放战争时期,顺应人民的呼声,率领部队起义,迎接解放。该剧剧情一波三折,每幕画面都十分精彩逼真,人物塑造鲜明,现场配乐跌宕起伏,赢得了观众阵阵掌声,充分展示了祁阳祁剧文化的精髓。

六、《走廊窄·走廊宽》

《走廊窄·走廊宽》是一部反映工人生活的现代题材剧目。它主要讲述了在某机械工厂宿舍的狭窄走廊上,居住的三户人家的故事。第一户人家是建立民营机械厂的盛老板夫妇,他们生活富裕,因而虽在这狭窄的走廊中居住,但有些自命不凡。第二户人家是有高学历的宣工程师一家,面对国营机械厂的不景气他忧心忡忡。但是他有技术,本有帮厂里转圜局面的希望,但是由于厂子的开发项目被泄密,因此,生意订单被盛老板抢走,宣工程师与盛老板可以说是冤家路窄。第三户人家是本分善良的老工人游老贵家。这三家各家有各家的矛盾,其中盛老板愁于抢到了订单但没有能力生产出合格的产品;而宣工程师则为他的女儿生病住院需钱而奔波忧愁;本分善良的老工人游老贵家则出了一个不本分的儿媳,搅得家里不得安宁。矛盾与冲突就在这三户人家一条走廊上不

断上演。最终，随着大家的不断努力、和解和体谅，这条走廊也终于回归和谐，变得宽敞明亮起来。

全剧以高腔旋律为主，加入了传统高腔"风入松"曲牌为合唱的主导动机，借用和声、复调、配器来丰富音乐形象，采用中西混合乐队，使人物形象生动鲜活，视觉和听觉达到了完美的统一，充分体现了祁剧的新型创作手法。1997 年，该剧一经面世就得到了观众的喜爱，并获得了"田汉戏剧奖"。

七、《目连救母》

作为祁剧高腔剧目的"戏祖"和"戏娘"的《目连救母》，其故事情节与民间神话故事目连救母基本一致，它主要讲述了主人公傅罗卜在其母亲刘青提违誓破戒、被打入十八层地狱之后，克服一切困难，不惜牺牲自己、矢志救母的故事。该故事充分体现了中华民族倡导的行孝劝善、父慈母爱的美德。

以下是对刘登雄的采访实录：

【时间】2018 年 8 月 29 日

【地点】邵阳市大祥区楚雄大剧院

【访谈对象】刘登雄（文武小生）

采访者：刘老师，您好，《目连救母》是祁剧非常具有代表性的剧目，也被人们奉为祁剧高腔剧目的"戏祖"和"戏娘"。随着社会的发展，2006 年你们又新创作了这部戏，您可以为我们介绍一下吗？

刘：早在北宋时期，祁剧就有了《目连传》这一剧目。2006 年，在湖南省祁剧院与湖南艺术研究所联合支持下，我们以《目连传》为基础创作了这部祁剧现代剧目《目连救母》，剧中运用了多样的服装色彩与现代化的舞台表现艺术，可以说是祁剧传统剧目《目连传》的崭新呈现。

采访者：《目连救母》中哪一场景让您印象最为深刻？

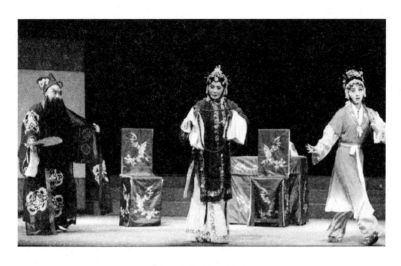

《目连救母》剧照

刘：我对剧中的每一个场景都十分熟悉，因为我自己也参演其中，剧中每一场都非常精彩。其表演形式是集民间歌舞、高腔演唱、滑稽场面、杂技武术、哑杂剧、火彩、高跷、打叉、佛香赞齐唱、曲牌等多种表演艺术因素于一体的。最让我印象深刻的要数第六场中"过奈何桥"的表演，它包含了多个高难度的技巧，如滑坡、鹞子翻身、串翻身、跪步、甩发、乌龙绞柱、滚堂等，不仅身段繁多，还需连做带唱，这是非常考验演员综合素质的一场戏。

采访者：这么优秀的剧目一定获得了不少荣誉吧？

刘：我和申桂桃、李和平等多位祁剧演员出演该剧都获得了"田汉表演奖"。2011 年，28 岁的肖笑波更是凭借剧中的出色表演，为湖南祁剧摘得了第一朵"梅花"，成为第 25 届中国戏剧奖梅花表演奖得主。2016 年 1 月 14 日，《目连救母》在梅兰芳大剧院上演，受到了京城观众的热捧，还被专家誉为"华夏瑰宝"！

八、《焦裕禄》

《焦裕禄》是大型祁剧现代戏，是湖南省祁剧保护传承中心结合开展党的群众路线教育实践活动，历时半年时间创编排演而成的。该剧共

有六幕，讲述的是人民公仆焦裕禄的传奇一生。剧中描写了雪夜车站访灾民、百姓家访问贫苦、购买议价粮、拒收棉花票、让出女儿招工指标等事件，展现了焦裕禄在河南兰考身先士卒，带领全县人民封沙、治水、改地，最终累倒在工作岗位仍心系群众的人民公仆形象。跌宕起伏的戏剧冲突，将焦裕禄无私奉献的形象表现得淋漓尽致，让观众充分领略到英雄人物的人格魅力。

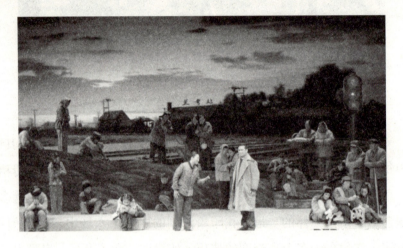

《焦裕禄》剧照

该剧中的焦裕禄一角由国家一级演员、祁剧国家级传承人刘登雄饰演，女主角由梅花奖得主肖笑波饰演，众多国家一级演员和优秀青年演员都参与其中。在各地巡演的数十场中，每演一场都赢得了观众的称赞，许多观众当场被感动得热泪盈眶。

祁剧现代类剧目除了上述介绍的之外，还有许多非常经典的剧目，如讲述村庄选村主任①故事的《选村长》、讲述公安人员破获反革命案件故事的《鞋印》、讲述著名历史人物魏源传奇经历的《魏源》、讲述村支部书记向阳振兴家园的《向阳书记》等。演员演绎的每一个剧目都给观众呈现了一场带有浓郁特色的艺术盛宴，让观众深刻地领略到了祁剧艺术的独特魅力。

① 编者按：即村长。

第六章　祁剧传承机构与保护策略

改革开放以来，我国的城市化进程不断加快，人们的生活方式和价值观念发生了巨大改变，祁剧的传承和发展也因此受到了诸多影响。现存的祁剧专业剧团屈指可数，具有深厚资历与卓越技艺的传承群体也正在步入老龄化，许多戏剧绝技濒临失传。由于培养专业的祁剧表演人才周期甚长，待他们学成后又没有稳定的收入来源，部分青年演员迫于生计不得不放弃祁剧表演事业，祁剧职业表演人才面临断层的危险。总的来说，当前祁剧不仅面临传统剧目不断丧失的困境，而且因能够满足时代审美需求的现代剧目创作太过艰难，祁剧难以得到观众的青睐。传统文化是一个民族的生存根基，也是一个国家发展的精神动力。祁剧承载着湖湘传统文化的深刻内涵，是展现该地域文化的活态名片，它穿过历史的风霜，才存留于世。祁剧受到了现代文明等多重文化的冲击，处于艰难的发展境地。当前，虽然祁剧的传承与保护得到了国家政府、社会各界的普遍重视，在各界共同努力之下，取得了显著的成果，但是仍然存在许多问题亟待解决。

第一节　祁剧传承机构

从中华人民共和国成立到1980年，湖南省祁剧专业剧团的发展可

谓欣欣向荣。据《祁阳祁剧》记载："20世纪50年代，除祁阳、祁东外，全省还有26个祁剧团。"① 这些剧团大体上可分为江湖戏班、专业的祁剧团和业余的祁剧团三类。现如今，历史上可知的祁剧科班共79个，其中祁阳县44个，东安县14个，永州府南六县11个。在过去，几乎每个村镇至少会有一个祁剧班，且每次祁剧演出或节庆活动演出时都十分热闹。"文化大革命"使得许多剧团被迫解散。十一届三中全会后，湖南全省恢复了22个祁剧团。但可惜的是，现存的祁剧剧团已寥寥无几，且岌岌可危。

一、祁剧传承院团

（一）湖南省祁剧院

湖南省祁剧院是湖南最具代表性的祁剧院，它是如何一步步成为湖南省祁剧演员的大本营的，值得我们去一探究竟。1950年，当时的邵阳市有两个民间祁剧团：一个是艺光祁剧团，另一个是文艺祁剧团。艺光祁剧团的主要演职人员有郭金枝、邹镇喜、刘秋红、李荣祯、罗柱铃等，他们固定的演出场所是慈善剧院；文艺祁剧团的主要演职人员有谢美仙、何少连、郭品文、碧玉翠、黄金彩、周美仁等，他们主要在国风戏院演出。1956年，邵阳市决定将两个剧团合并，组成邵阳市祁剧团，蒋桂荪任团长，周美仁和何少连为副团长，全团上下总共有266名演职人员。这是一次意义重大的改革，为祁剧后来的发展奠定了坚实的基础。邵阳市祁剧团成立后也取得了丰厚的成果。比如在成立的当年，邵阳市祁剧团就奉湖南省文化厅的指示，前往北京代表湖南省参加戏曲艺术汇报演出，表演的剧目是《昭君出塞》，演出得到了文化部领导的认可；在1957年12月，由郭品文主演的《活捉子都》荣获湖南省戏曲汇报演出二等奖；在1958年年底，邵阳市祁剧团又受邀为中国共产党八届六中全会演出，表演的剧目是《昭君出塞》，演出得到了国家各级领

① 欧阳友徽. 祁阳祁剧 [M]. 祁阳：政协湖南省祁阳县委员会，2002：296.

导人的赞许，毛主席和周总理还提出了一些有建设性的意见；1959 年 7 月，邵阳市祁剧团表演的《黄公略》在湖南省文化部举办的戏剧会演中获得了优秀剧目奖和优秀演出奖。邵阳市祁剧团成立的几年里，祁剧的发展可以说是突飞猛进，所以湖南省文化局为了更好地发扬祁剧艺术，在 1960 年年初将邵阳市祁剧团改名为湖南省祁剧艺术团，以扩大在全国的影响。湖南省祁剧艺术团的主要演职人员有周美仁、郭品文、何少连、谢美仙、张品超、陈巧麟、金玉凤、罗柱铃、刘秋红，鼓师刘道生、周铁生，琴师蒋菊元、陈延锦等，还有从地方剧团调过来的唐可华、唐福耀、吕淑贞、邓汉葵等民间祁剧艺人，湖南省祁剧艺术团的人员配置可以说达到顶峰，并且由原湖南省戏曲工作室主任金汉川任湖南省祁剧艺术团团长兼书记，由原湖南省祁阳市祁剧团党支部书记朱诚任湖南省祁剧艺术团的副团长兼副书记，谢美仙任副团长。湖南省祁剧艺术团成立短暂的几个月里就取得了优秀的成绩，比如在 1960 年 3 月 5 日，湖南省艺术团进京演出，表演的剧目是《斩潘案》，受到了观众的热烈追捧，之后还受邀参加了中央电视台的专场录制；同年 3 月 15 日，文化部要求次日晚前往怀仁堂演出，演出的剧目是《闹严府》，朱德、刘少奇等领导人，观看后都对演员的表演赞许有加；同年 3 月 18 日，在全国工作会议上由罗文通主演的剧目《醉打山门》，赢得了周总理等领导人的充分肯定。

1960 年 5 月 11 日，中共湖南省委下发文件，同意建立湖南省祁剧院，院址还在邵阳，由邵阳地方专职人员管理，谢美仙、毛海军为副院长，剧院里汇聚了许多优秀的祁剧演员，比如仇荣华、戴丽云、严利文、宋纪元、金琼珍、李文芳、肖利君、花中美、杨文芬、刘文波、杨忠智、唐华生、吕祥红、王求喜、蒋文兰、李祥林、郑语滨、周美仁、蒋桂荪等。1963 年 10 月，湖南省祁剧院迁往湖南省会长沙，由湖南省文化厅直接管理，杨玉武任副院长，贺丰玉任副书记，为了振兴祁剧艺术，剧院还请来了著名导演刘锡林，舞美设计师倪湘林，编剧刘回春。剧院在这期间也获得了许多荣誉。比如，1965 年 7 月，湖南省祁剧院

创作的现代戏《送粮》获得中南区革命现代戏观摩演出优秀剧目奖，同年9月又前往北京演出，获得了国家领导人的喜爱；1966年2月，《送粮》受邀前往广州拍摄彩色戏曲影片。但是在"文化大革命"的十年里，祁剧这朵欣欣向荣的花朵遭到了毒害，湖南省祁剧院被迫下放到邵阳市，变为邵阳地方祁剧团，并且不能回到长沙。

"文化大革命"过后，祁剧才慢慢得以恢复，许多祁剧演员不断地创新、改编、融合其他剧种的优长，为的是让祁剧重新焕发生机，再次进入大众的视野，重新让大家喜欢它。功夫不负有心人，这一切的努力都得到了回报。1984年，中共湖南省委宣传部发文，将"邵阳地方祁剧团"改名为"湖南祁剧团"。在这之后，祁剧重新开花结果，出现了很多优秀的演员，涌现了许多精彩剧目，也获得了许多荣誉。2000年，湖南省人民政府办公厅发文，同意恢复湖南省祁剧院，补助资金也由原来每年的10万元增加到30万元。

湖南省祁剧院经历了风风雨雨几十年，现在的湖南省祁剧院在不断成长壮大，培养了一批又一批专业过硬、品德良好、有社会责任感的年轻祁剧传承人，也在不断地改编创作符合大众审美口味的传统戏和现代戏。祁剧这一剧种的传承与发展定会越来越好。

（二）衡阳零陵祁剧团

提及衡阳零陵祁剧团，就不得不说说它的历史。早在1950年7月，来郴州演出的广西青年剧团并入了郴州胜利剧团，改名为湘桂劳动剧团，当时的团长是李芳玉，副团长为唐友信。1952年国庆节期间，湘桂劳动剧团到衡阳市演出后，便扎根在衡阳零陵。1954年，湘桂劳动剧团并入新中祁剧团，改名为衡阳市劳动祁剧团。1955年3月，衡阳市劳动祁剧团与来衡阳演出的国华祁剧团合并，再次改名衡阳市前进祁剧团。1956年7月，衡阳市前进祁剧团改名为衡阳市祁剧团。1960年7月1日，衡阳市祁剧团再次与零陵祁剧团合并成立衡阳专区祁剧院，并将剧院分为老师、青年、红领巾三个剧团，分别由邓汉葵、黎燕飞、唐石智、唐有信担任团长。1962年9月，衡阳、零陵分为两个专区，青

年剧团隶属零陵地区。1964 年，祁剧团宣布倒闭。老师剧团与红领巾剧团合并改名为衡阳祁剧团。1958 年，该剧团转为地方国营，1963 年改为集体所有制，1971 年又恢复为国营。1984 年，衡阳地区与衡阳市合并，剧团成为"衡阳市祁剧团"。

祁剧团的演员们在紧锣密鼓地排练

衡阳零陵祁剧团历经了风风雨雨五十余载，为祁剧的传承和发展做出了不可磨灭的贡献，他们的演出也逐步改变了衡阳人民对戏剧文化的审美观。因为衡阳零陵祁剧团是由原衡阳专区祁剧院的老师团和娃娃班红领巾剧团合并重新组建起来的，所以该剧团一方面继承了祁剧的传统，另一方面也充分吸收了其他剧种的优点，特别是在把子、翻打、形体动作等方面，大胆吸收和消化了其他剧种的优点，并在表演中合理运用。20 世纪 70 年代，样板戏风靡全国，但是在全省的各地市级演出团体中，只有衡阳地区祁剧团和常德市汉剧团能够将样板戏中的所有功夫照搬演出。衡阳零陵祁剧团现有演职人员 103 人，其中有高级职称的 9 人，中级职称的 49 人。

另外，衡阳零陵祁剧团的历史获奖情况也十分夺人眼球。1982 年，

在衡阳地区专业剧团第一届青年演员会演中，衡阳零陵祁剧团的青年演员周国英、江中华、张少君等获一等奖；邓春燕、李小刚、唐四海、费建楚、罗君等荣获二等奖。1984年，青年演员江中华、张少君荣获省"优秀青年演员"称号。1986年，中年演员钟荃棠、肖梅英、周若桃、刘月梅荣获省"优秀中年演员"称号。1987年，衡阳市文化局组织了专业剧团的第二届青年演员的业务考核，其中，衡阳零陵祁剧团的演员邓春燕、曾锦雄两人荣获一等奖；费建楚、张少波、曹利民、刘少华、熊曼等人荣获二等奖。1988年，在全市优秀青年演员"飞雁"奖大赛中，江中华、张少君荣获"飞雁"奖，邓春燕荣获"荣誉"奖。1989年，衡阳市迎接中华人民共和国成立40周年创作剧目会演，在《庞统治酒》中，青年演员邓春燕荣获二等奖。剧团创作的现代剧目《燕子与兰兰》《松坡将军》等都在全省产生了很大的影响；其中，剧团整理的传统戏《杨家将》《闹严府》由湖南省电视台摄制成电视片在中央电视台播放，对祁剧在全国戏曲界的地位产生了重要影响。1993年，剧团演员们带着新创作的历史剧《甲申祭》前往成都参加全国戏曲展演，凭借精湛的表演，获得了12项单项奖。同年12月，受国家文化部的邀请，整个剧团前往北京为毛泽东100周年诞辰做纪念演出，此次表演荣获文化部文华新剧目奖，并由中央电视台摄制成4集电视艺术片在全国放映。此剧由李康年和贺桂生担任导演，骨干演员有黎燕飞、张瑞莲、周若桃、钟荃棠、刘月梅、肖梅英、唐九则、熊月生、江中华、张少君、邓春燕等人，伴奏乐师则是康增笺、刘松柏、何喜新等人。

（三）祁阳县祁剧团

1981年12月28日，祁阳县祁剧团成立，其经营范围包括戏剧演出、剧场服务等。祁阳县祁剧团是湖南省祁剧历经几百年发展后，至今仍存活的几个祁剧团之一，它始建于1952年5月，首先与原祁剧"新"字科班合并成为人民剧团；同一年，与祁阳文明铺成立的群众剧团再次合并，改名为祁阳县百新祁剧团。1957年4月，重新更名为祁阳县祁剧团。不幸的是，"文化大革命"时期祁剧团受到冲击，于1970年4月

被迫解散。1974年5月，剧团又迎来新的春天，开始重新演出。如今的祁阳县祁剧团阵容强大，共有演职人员82人（含退休22人），其中有高级职称的1人，中级职称36人，剧团还曾开办八期青年演员培训班培养演出人才。此外，剧团先后创作、改编了《松坡将军》《秦巨》《野火祭》《富贵图》《军姐》等10多个剧目，且多个剧目荣获了省级和市级的奖项，还被拍成了电视连续剧。如今，剧团的保留剧目仍有80多个，其中，《彩楼配》《孙悟空三打白骨精》《杨家将》《秦香莲》《狸猫换太子》《穆桂英挂帅》《儿孙梦》等剧目，每年的演出都高达100多场。在过去的10年里，祁阳县祁剧团一直坚持在农村演出。演出的区域包括本县和湖南、广东、广西的部分地域。多年来，该团连续5次荣获"全省好戏团"的称号。为了奖励祁阳县祁剧团，2006年，省文化厅和省财政厅为剧团资助了1辆舞台车。

事实上，祁阳县祁剧团一路走来并不是十分顺遂的。在剧团上下为振兴祁剧而努力奋斗的同时，也有一些现实的物质原因始终困扰他们。祁阳县祁剧团虽然是全民所有制的艺术文化单位，但是县财政仍采取差额拨款的办法发放演职人员的工资。近年来，社会和政府对剧团内设施、设备和艺术的投资几乎为零。加之来自社会其他行业经济利益的诱惑，许多专业的演职人员选择辞职下海经商或被其他剧团和行业高薪挖走，如今剧团内部演员的行当不齐，乐手的更替更是青黄不接，而像导演、舞美管理人员、编剧和作曲等这些专业人才也是长期面临空缺，这些问题间接导致了新剧目生产困难。随着优秀的老艺人们年事已高或病逝，许多祁剧剧目无法传承，甚至重要的高、昆腔剧目也可能将要失传。在这种情况下，剧团的领导班子感到十分焦虑，他们都认为有必要复兴祁剧。祁剧的复兴必须遵循戏曲的"游戏规则"，实现社会效益和经济效益的完美协调。这些年来，祁阳县祁剧团以下乡镇演出为主要推广方式，他们相信只要剧团坚持在农村演出，就能占据最大的表演市场，除此之外，他们还努力开拓新的表演市场。

祁阳县祁剧团里的小演员们

　　对于祁剧传承，不只是祁阳县祁剧团在独自努力，祁阳县委和县政府也专门出台了文件，指定祁阳县祁剧团必须定期完成一场具有教育意义的新剧目巡回演出，让百姓在喜闻乐见的本土戏曲欣赏中，受到潜移默化的影响。这样，既宣传了人物，也开拓了祁阳县祁剧团的演出市场，这是扶植祁剧最简单而又实用的好办法。剧团本身也在与企业及其他部门挂钩，实行戏企联合，戏曲演出与产品促销结合，广开门路，活跃演出市场。从宣传推广的角度来看，报刊、电视台等新闻媒体都对祁剧艺术的推介及演出活动的宣传起到了推动作用。在祁阳县，条件允许的学校也决定将祁剧艺术知识编成乡土教材，加入课堂教学中，并且在课余时间邀请祁阳县祁剧团的演员们来教唱祁剧，让祁阳县的下一代也能爱上家乡的祁剧艺术。现如今，祁阳县委、县政府等机构做出决定，县级文化、教育等部门应该积极领导、组织部分优秀的祁剧表演艺术家，把祁剧的来源发展和具体内容编为教材，供全县范围内的中小学校使用，这一行为无疑也是祁阳县传承发展祁剧的一种良好途径和方式。

　　近年来，祁阳县为了更好地传承和发展祁剧，启动了"祁剧抢救传承发展工程"。自工程启动后，县级各个部门便开展了一系列关于保

护祁剧的活动,使得以往祁剧人才稀少、传统剧目失传、观众群体减少的状况得到了改善。除此之外,县里的政府部门还主动召集了部分国内外戏剧艺术界专家、学者和创作人员撰写出版了32万字的《中国祁剧》和近25万字的《祁剧研究文集》,并向祁阳县祁剧团拨发了共计31万元经费,用于改善剧团的硬件设施。在人才建设方面,县政府部门也支持鼓励剧团接收艺校毕业生并引导剧团向田间地头发展,这不仅优化了祁剧的演职队伍,同时也丰富了百姓的生活、增加了祁剧团的收入。

(四) 道县祁剧团

道县祁剧团原名为"道县大众剧团",演职人员来自湖南和广西等地。中华人民共和国成立之后正式更名为道县祁剧团,属于事业单位。"文化大革命"时期,因受到打击,剧团不得不改名为"道县文艺宣传队"。1978年改革开放后改回原名"道县祁剧团",并且定为财政差额拨款事业单位,其中编制人员47名,每年拨款7万元,一直持续到1999年。实行养老保险制后,由于单位无法上缴医保、养老等费用,因此,拨款增加至10万元,到2015年又增加到了38万元。目前剧团的基本情况为:全体在职员工共19人,其中专业技术人员15人、工人4人。在岗在编的有17人,在岗不在编的有2人。其中演员15人,演奏员1人,舞台技术员3人。36~40岁的有2人,41~45岁的有8人,46~50岁的有6人,51~54岁的有3人。1997年,道县进行城市改造,剧院被拆除,因缺乏资金无法重建,而全团所有房屋均为危房,根本不能居住,演职人员只好露天排练,演出的地点也只能安排到乡镇和农村。

剧团的领导班子多次向政府汇报情况却杳无音信,只得作罢。2015年以前,剧团每年都能完成送戏下乡60场演出任务,且每年还有许多商业演出,外出比赛几乎年年获奖。获奖情况如下:2000年,现代祁剧《恼人的地毯》《好心人》获"湖南省新剧节目奖";2008年,现代祁剧《抬轿》获"湖南省优秀剧目移植推广奖",且在全省巡回演出;

2009年,《王婆骂机》参加湖南省艺术节获"三湘群星奖";2010年,《王婆夸机》参加湖南省曲艺大赛荣获金奖;2011年,剧团参加"中部六省曲艺大赛"荣获一等奖;2014年,剧团参加全国曲艺大赛荣获"优秀演出奖";2015年,剧团剧目《婆婆上大学》参加第六届中部六省曲艺大赛获二等奖。

剧团目前面临许多问题,如人员老化、基层管理不够完善等。2015年3月,剧团的原团长退休以后,文化局直接指派一名副主任兼任剧团团长,因为其不了解业务,无法胜任管理工作,所以目前的所有在职人员领不到工资,甚至温饱问题都难以解决。剧团也因缺乏办公和业务资金,瘫痪至今,无法进行任何活动。为了剧团的发展,也为了不让剧团解散,县剧团提出了一些政策来应对这些问题:一是财政全额拨款,以保证在职人员工资及事业经费;二是改组人员,优胜劣汰,充实队伍以便得到更好的发展;三是为剧团购置新的演出设备;四是将剧场和排练厅拆除后进行重建,引进资金改善硬件设施。

(五)隆回县祁剧团

隆回自古以来就被称作祁剧之乡。很早以前老百姓就对祁剧产生了浓厚的兴趣。中华人民共和国成立前的祁剧全部是古装戏,其故事内容大多取材于《三国演义》《封神榜》《水浒传》等,且很多是连台本,一演就是几天几夜,因此,祁剧又称"大戏"。每逢过年过节,或建祠堂修族谱,或祭神,或有钱人家婚丧喜庆,都要搭台唱戏。每逢这一时候,周围群众皆闻讯而来,摩肩接踵,其热闹景象十分壮观。

祁剧并非隆回的传统文化。但是,几十年的传播发展和耳濡目染,激发了隆回人民对祁剧的热爱。隆县各地曾冒出许多祁剧团(班)。只不过纯属兴趣,并不专业。中华人民共和国成立初期,隆回县城桃花坪组建春光剧团,其中大部分成员是桃花坪街的工匠和小商贩及郊区农民。每当逢年过节时,他们就会出来演出一段时间,平时也有间歇性的演出,演出经费都是自筹自集,卖票的收入适当分红,他们演出的目的不是获得更多的收益,而纯粹是一种爱好,一种自娱自乐。

1956年，老艺人郭金枝从邵阳市艺光剧团带来30多人，在隆回住了下来，并从春光业余祁剧团中挑选了部分演职人员，正式成立了第一个职业剧团——隆回县祁剧团。当时，全团有演职人员61人，郭金枝任团长，花中仙任副团长。主要生角有桂益茂、胡前陆、黄金文、郭金枝、唐其仙；花脸有宋金品、吕和甫、刘艳葵；旦角有花中仙、谢美芝、周月英、花中红；老旦有唐再生；小花脸有周巧言、周语胃、黄少泉；鼓师有王安生。经常演出的剧目有《三气周瑜》《黄忠带箭》《珍珠塔》《大闹天宫》等几十个剧目，当时郭金枝主演的《三气周瑜》很受观众欢迎，在整个邵阳所辖的几个县中颇有名气。

此时，剧团仍属民间剧团性质，政府只从政策、剧目方面进行管理，并无经费补助，剧团自负盈亏，演职员的生活由剧团供应，不管一家几口，几个人上班，通通吃剧团的"大锅饭"，不需要掏钱。卖票的收入，除了再生产的开支外，余下的分红。收入多，多分；收入少，少分。其分配按劳按绩来评定，贡献大、演技高的主要演员，如当场生角、旦角等可评九分、十分，次一点的如鼓师、主胡可评七分、八分，一般演员评五分、六分，跑龙套的和学徒更低一点。剧团的团长一般是主要演员，也同样参加评分。虽是旧戏班沿袭下来的做法，但真正体现了按劳分配的原则。一般都是每天演两场，很少间断。由于演出多，练功勤，因此，演出质量也较高。同时，也培养出了一批素质较高的演员。

1965年，经政府批准，隆回县祁剧团实行民营公助，属集体性质。县财政每年给予少量的经费补贴。同时，随着形势的发展，单一的祁剧已满足不了广大群众的文化需求，县祁剧团改名为文工团。桂益茂、黄金文、宋金品、唐其仙等老艺人，因只能唱祁剧，不能唱花鼓戏和歌剧，被下放回家。一些不适应文工团工作的青年演员，也被调到县属的一些工厂和单位，改了行。同时，从学校和其他单位补充了部分有演唱特长的人，又面向社会招收了一批青年学徒。政府还专门配备了国家干部和专职导演。这一时期，演员待遇由按劳分配改为

固定工资,最高的每月四十四、四十五元。剧团改为文工团后,主要演歌剧、花鼓戏,也演祁剧和其他地方戏。但大多是现代题材,如歌剧《白毛女》《江姐》《洪湖赤卫队》《霓虹灯下的哨兵》《千万不要忘记》等。一般每天演一场。演出地点主要是县城,有时也下乡演出和到外地巡回演出。

隆回县18个文艺剧团,争相送戏下乡忙(来源于湖南省文化厅)

"文化大革命"中,隆回县文工团改名为"隆回县工农兵文艺工作队",仍属集体性质,由宣传、文化行政部门直接管理,并由他们派出国家干部担任党支部书记,刘仕英、黄爱卿、李步云、马文政等同志先后担任过支部书记。同时,为了加强导演的力量,除花中仙、蒋润外,又调进了省话剧团下放的曾传新。此外,还配备了三个专职编剧,起初是陈初旭、周后隆、丁步青(从省戏研究所下放的)。后来丁步青回省后,又调进了杨辉周,演职员保持在60人左右。这一时期,主要是学演样板戏,如京剧《红灯记》《智取威虎山》《沙家浜》《杜鹃山》等。剧团面向农村,经常下乡,全县的每个公社和大部分大队都留下了剧团的足迹。同期,剧团也创作了一些小节目,主要是应付地区一年一度的会演和县里的中心运动。如王亦春编剧、蒋润导演、肖权俊作曲,廖深田、张热连、胡又光、邓桃英演出的小型祁剧《请石匠》,参加了1976

年全省的专业剧团会演；杨辉周编剧的《两袋种子》于 1975 年和 1977 年，分别参加地区专业文艺会演和群众文艺会演；周后隆编剧的《绘新图》《革新迷》等戏，也参加了地区会演，均获得观众好评。陈初旭编剧的《卖牛》《就错这一回》，参加地区会演获得了同行和观众的赞赏。《就错这一回》荣获一等创作奖、音乐奖，并于 1978 年参加了湖南省怀化片的会演。王亦春的小歌剧《红军盐》也曾参加地区会演。1985 年后，随着城乡经济体制改革的深入，人民的物质生活水平的提高，文化生活也更加丰富多彩。电影、录像的发展，舞厅的开放，特别是电视机的大量普及，使戏剧进入低谷时期。广大人民群众特别是青少年，对舞台戏剧失去了兴趣，祁剧的慢节奏更使观众产生了厌烦情绪。隆回祁剧团从此由盛而衰，往年排一出新戏，在县城至少要演十天半个月，现在一出新戏演出不了几场，且观众寥寥无几，加之物价、工资的提高，剧团的经费愈来愈拮据。随后，流行歌曲和新潮舞蹈兴起，祁剧团想改变现状，招收了 30 来位新学员，欲通过唱流行歌曲吸引观众，增加票房收入，结果事与愿违，收支差距更大，只得退回这些学员。后来也曾采取其他办法解救危机，如办录像场，将门面出租。结果，录像设备在运输途中遗失，电视机被盗，剧团负债数万元。戏剧不景气，团里人心涣散，艺术骨干流失，三个编剧，三个导演，被调往了省、市文化局和文化馆。舞美人员，主要年轻演员也纷纷联系单位改行外调。到 1987 年年底，只剩下 20 多人，排戏、演戏已经很困难了，剧团处于极其艰难的境地，留团人员的思想更不安定。文化部门对剧团采取"自生自灭，死活由之"的八字方针，1988 年年初，县委、县政府经多次研究，做出了撤销隆回县祁剧团的决定。

 隆回县祁剧团经营的 30 多年里，演出了数百出剧目，剧团演员为活跃城乡文化生活做出了很大贡献，也在百姓心目中留下了深刻的印象。到如今，仍有许多观众对一些剧目和一些技艺较好的演员念念不忘。

二、祁剧传承班社

（一）邵东县清云祁剧班（团）

邵东县清云祁剧团不同于其他多数剧团，其前身是清云祁剧班，一个具有百年传承历史的家庭戏班。清云祁剧班是李初阳的祖辈李大湘于1892年自费创办的家庭戏班，此后剧社兴旺，代代相传，至今已有130多年历史。2015年，许多戏迷仍然打电话邀请年事渐高的青云祁剧团第四代传承人李初阳去唱戏，但是陪着剧团发展了这么多年的他渐渐觉得身体状况跟不上了，于是李老经商多年的女儿李鲜群毅然决定回到阔别多年的祁剧舞台，她不仅接掌了祁剧团，还成为祁剧的第五代传承人。为了传承祁剧、管理好剧团，李鲜群花费了80万元用来改善剧团设施，就连电子屏幕、音响、服装、舞台、道具、灯光等演出设备都是重新采买添置完善的。除了这些之外，李鲜群还重金招募了一些演职人员并培养新演员，经历了半年多的辛苦筹备，李鲜群将她的清云祁剧班改为了邵东清云祁剧团。她说道："作为基层文艺队伍，不仅要把根扎下去，还要扎稳扎牢。回家办剧团并不是为了经济上的利益，每次站在老百姓中间演出，虽然会觉得有些苦累，但心里是舒坦的。"此后，剧团开始考虑如何提升演出质量。2014年7月，在湖南省举办的大型群众文化活动"欢乐潇湘"中，邵东县清云祁剧团凭借《宋江杀惜》剧目的精彩演绎，赢得了观众的好评，同时也获得了奖项。

除此之外，邵东县清云祁剧团还有一个保留了许久的好传统，那就是不断反思，不断改进。在每次表演结束后，清云祁剧团的成员都会主动询问观众的感受，认真倾听民众的反馈，积极与民众进行沟通和交流。演员邹耀生说："曾经有一段时间，剧团的表演次数很多，演出较为频繁。因为太过劳累，演员的体重有些下降。在表演时，有的观众看我的体格瘦弱，与扮演的小生形象不符便提出了意见。为了更好地适应角色，我还专门去增过肥。"这只是个案，除此之外，观众们观看完表演之后对演员们的服装、道具等方面也都提了很多好的建议。演员李志

高说:"冬天的时候要脱掉棉衣再换上戏服的确十分的冷,但只要一上台与角色融为一体,进入角色的状态,再看看台下观众脸上真诚又暖洋洋的笑容,就没有冷的感觉了。"而且从前剧团里没有舞台车,使用的是大家共同租赁的一辆8米高的大货车。每当有表演的时候,搬运道具就成了剧团成员亲力亲为的工作。在把道具搬上货车后,剧团成员还要乘坐3个小时的汽车才能到达演出场地。直到把所有的道具、舞台设施安置好后,演出的准备工作才算完成。一些戏迷村民看到他们布置舞台十分辛苦,还会主动生火为他们取暖。李志高说,每每看到这些热情的观众,听到他们的鼓励,剧团的成员就会感到满足,就会产生要将祁剧表演下去、将祁剧舞台守护下去的决心。一年到头,下乡赶村的演出早已成为邵东县清云祁剧团的家常便饭,甚至下乡待十天半个月都不是什么稀罕事,但剧团怕打扰到村民的日常生活,演职人员都自带铺盖与炊具来解决吃住的问题。

根据团长李鲜群的介绍,为了让村民更好、更快、更加贴近地感受祁剧的魅力,剧团的伙伴们摸索和实践了许多方法。他们不仅为观众制作了节目单,而且添加了点戏功能,《李渊回太原》《穆桂英挂帅》等500多部经典剧目都被列进了节目单,内容十分丰富。

(二)白仓镇祁剧班(团)

邵阳白仓镇的部分优秀演员也都经历过祁剧的盛世时期,这些曾经的名角的地位甚至不亚于如今乐坛的流行天王地位。但"文化大革命"时期,文艺事业受到压制,很多演员选择放弃祁剧表演。改革开放以后,随着新媒体的兴起和人们生活方式的改变,传统的祁剧艺术表演已经无法吸引新一代的年轻观众,现在白仓镇的祁剧表演家已经不足5人,祁剧剧院及舞台已经被商业超市等取代,曾经辉煌的祁剧团大多无奈被解散,目前仅有一支祁剧表演团队存活。这支祁剧团成员有团长邓新桥,副团长黄团结,司鼓乐手伍文生、李良贵,唢呐和二胡乐手周冬艾,演员何孟祥、邓方仁、莫富娇、李秋叶、桂帐武。

2015年7月11日下午6点,在邵阳县白仓镇文化站石站长的帮助

下,湖南农业大学理学院的志愿者们采访了湖南省祁剧院总编导及邵阳县祁剧的表演艺术家们。在没来邵阳白仓镇之前,他们是一群从未接触过祁剧这种艺术形式的年轻人,这是他们第一次有机会接近这种神秘而又古老的文化。

在白仓镇政府的前坪树荫下,看热闹的人们将三位年近花甲的老艺术家环绕在"舞台"中心。没有华丽的戏服,没有配备齐全的乐队,只有小鼓、铜锣等一些简陋的乐器伴奏;没有装饰,也没有音响,只有坚守着唱戏初心的人们。当几位老艺人了解到这些人是对祁剧慕名而来的志愿者时,他们更加热情高涨。方言从来不是传播和发展艺术的绊脚石,而是会令它更具有地方特色和民族风情。即使身上穿的是常服,随着铜锣声的高涨,老奶奶满怀激情地唱了起来,清脆的声线伴着恰到好处的手势,一起描绘出了一幅生动活泼的画面。志愿者的心也伴随着戏曲的高潮而跳动,他们被祁剧艺术表演家们的执着感动。一曲唱毕,全场响起了如雷鸣般的掌声,志愿者赶忙对三位老艺术家进行采访。采访期间,湖南省祁剧院总编导亲切地与老艺术家们一一握手,并对他们表示慰问。总编导为志愿者们详细地介绍了祁剧的发展历史和现状,并就祁剧的发展前景畅谈了自己的想法。

(三) 武冈市都梁祁剧班 (团)

武冈祁剧源于弋阳腔。明代初期,弋阳腔流传至武冈一带并与当地的民间艺术融合到一起后,形成了武冈祁剧。武冈祁剧不仅有弋阳腔的元素,还吸纳了湘、京等剧种元素,形成了形态完整的多声腔剧种。武冈祁剧偏重抒情,具有浓厚的乡土气息,是全国唯一独特的地方古典戏曲。清代,武冈境内就有"老春华班""天福班"等祁剧江湖班在城乡演出。1947—1949年,邓尧阶在武陵镇先后组建"新舞台""荣华台",与东安县祁剧班并成"东武台"。1951年,东武台改私营为集体经营,定为武冈利民剧团,其演员阵容齐整,表演传统剧目达560个。中华人民共和国成立后,从1953年开始他们陆续改编新剧目达70多个。1984—1987年国家投资57万多元,兴建武冈祁剧院,使武冈祁剧鼎盛

一时，可以说是武冈文艺界的一朵奇葩。在众多剧目中，邓小龙创作的祁剧《三座桥》，赵遂平、钟伯元改编的古装祁剧《鹿台恨》分别获得省市戏曲会演一、二等奖。1993 年，面对多层次文化市场挑战，武冈祁剧团被撤销，祁剧艺术备受摧残。1998 年，祁剧艺术爱好者伍珠红，独资与广西著名祁剧花旦马婉玉（国家一级演员），明星小生肖湘，祁剧明星陈桂香、欧春晖、周美艳、苏小姣，武冈祁剧艺人邓星艾和社会零散人员共 35 人（其中新学员 6 人）组成武冈市都梁祁剧团。按照时代文化艺术品格，斥资 43 万多元购置戏服道具、舞台电子屏幕、音响、字幕机等。近 20 年来，伍珠红以超人的胆识和智慧，收集和挖掘整理古代传统祁剧剧目 340 多个，引领演员们走遍湖南邵阳市的县（市），长年累月为群众表演传统的祁剧艺术，丰富人们的精神文化生活，为人们送去欢乐，深受广大观众好评，使沉默 30 多年的武冈祁剧得到了保护和传承。2015—2016 年，武冈市宣传与文化部门两次调演，在武冈市文化馆大舞台进行祁剧传统剧目表演时，观众达近 2 万人次。2015 年，武冈市文广新局下发了武文广新复〔2015〕10 号文件，正式确定了武冈市都梁祁剧团为地方戏曲团体，并颁发了演出许可证和营业执照。安排了武冈市光明电影院为武冈市都梁祁剧团戏曲排练场。

武冈市都梁祁剧团团长伍珠红

"大善是成功之魂"，伍珠红身为武冈市都梁祁剧团引领人，她用

真诚、厚德、大善书写人生的华章。20年里，伍珠红在为观众送去精神文化生活与欢乐的同时，不忘回报社会，从把常年辛勤演出的微薄收入中先后拿出20多万元，奉献给社会公益事业和寺庙、祠宇的文化建设。凡伍珠红表演过的地方，都留有她的捐款名字，有力地促进了地方民间文化的复兴与发展。

湖南是一个文化积淀深厚的地方，这里有八个古老的大型地方剧种。而在这八大地方剧种里，流传范围、分布地域最广的要属祁剧。细算起来，祁剧流行于湖南省的大半地域，像衡阳、娄底、郴州、邵阳、永州、怀化等地区都曾留下过追随祁剧剧团的脚步。除了上述剧团之外，冷水滩祁剧团、宁远紫霞祁剧团、黄桥镇群艺园祁剧团、湖南省汝城县足田村业余祁剧团也依然在坚持演出活动。

第二节　祁剧保护对策

近年来，随着国家非物质文化遗产保护工作的不断推进，国家非物质文化遗产保护工作深入人心，成为全国人民共同的使命和职责。祁剧作为第二批国家级非物质文化遗产，各级政府为了加强对其保护和传承做出了不懈的努力。

一、保护规划渐趋完善

祁阳县委、县政府专门成立了祁剧发展基金，加大拨款力度，用来扶持祁剧的保护发展。不仅启动了祁剧人才培养工程，力求解决后备力量欠缺的现实问题，而且特意组织了专门的团队，对祁剧的相关资料进行搜集与深度挖掘。与此同时，针对剧团数量锐减、现存剧团无以为继的问题，政府特意加强了剧团、剧场的建设力度，为祁剧演员们的演出提供正式的表演场域。

二、理论研究逐步推进

近年来，政府不断扩大祁剧的理论研究队伍，组织了一系列戏剧专家、艺术创作工作人员和相关学者对祁剧进行了总结，还将挖掘、搜集和整理出来的祁剧资料进行了汇编，出版了近 25 万字的《祁剧研究文集》、32 万字的《中国祁剧》及《祁剧画册》等著作；除此之外，为了更好地抢救、保护、开发祁剧，湖南省文化厅、永州市委和市政府主办，祁阳县委、县政府承办了祁剧诞生 500 年纪念活动。这既在一定程度上推进了祁剧的理论研究发展，也对祁剧的保护发展工作具有重要意义。

三、传承单位发挥职能作用

自 2006 年和 2008 年祁剧申请省级"非遗"、国家级"非遗"成功，被列入第一批省级非物质文化遗产名录和第二批国家级非物质文化遗产名录以来，为了助益祁剧的发展传承，弘扬优秀祁剧艺术文化，促进祁剧艺术交流，政府特地建立专门的传承单位——湖南省祁剧保护传承中心，并确定以湖南省祁剧院、衡阳市祁剧团、祁阳县祁剧团为保护主体，临武县祁剧团为省级名录保护主体。同时在各艺术院校选招表演人才，定期进行进修、培训。这在很大程度上为祁剧艺术的保护传承提供了有力的保障。

四、壮大传承力量

作为传统民族文化的代表，我们应该将祁剧这一艺术形式进行推广，不断增强民众对其的认识和理解，形成一种文化认同感和归属感，增强保护意识。祁剧的保护工作，需要形成政府和民间的合力，树立共同保护意识，加强保护力度，形成保护传统民族文化的自觉意识。社会各界应当从思想上充分认识其多元的价值取向和深邃的文化内涵。作为传统地方剧种的代表，我们还应将其推广到中小学音乐教育体系中去，

提升青少年欣赏传统音乐文化的能力,使其从小树立文化自觉意识,从而更好地保护和传承祁剧艺术。

五、健全保护机制

政府相关部门应制定保护祁剧表演艺术家的优惠政策,制定相应的奖励机制和考核制度,吸引年轻一代参与学习和保护祁剧,激发祁剧发展后备力量的文化传承潜力。与此同时,政府文化部门可定期开展和组织比赛活动,这不仅能引发社会各界对祁剧的广泛关注,还能选拔出专业的祁剧人才。另外,加大财政投入也是促进传承发展工作顺利进行的重要物质条件,政府应该加大对这一传统艺术形式的资金投入,为其提供一定的资金支持,改善祁剧表演艺术家们的生活条件,为祁剧传承事业提供坚实的物质保障。同时,还要建立健全相应的管理机制,制定切实可行的保护政策。创造条件让专业的祁剧表演人才将祁剧表演引进社区、学校、乡村等。祁剧的传承和发展需要政府部门引导各界协力实施保护规划,尽可能为其创造有利的文化环境。

六、创新传承路径

可以充分运用新兴传播媒介,创新"非遗"的传承模式,尝试将祁剧音像化,以 DVD、VCD 等音像制品的形式,利用现代化传播手段,例如网络、电视台、电台等平台,加强祁剧艺术的媒体宣传,让更多的人了解祁剧、学习祁剧、加入保护和发展祁剧的队伍中来。此外,传播祁剧还可以建立新型交流平台,利用网络创建祁剧文化宣传网站,在虚拟平台提供一个宣传、交流、展示祁剧的机会,以此扩大祁剧的艺术影响力。还可以积极探索祁剧文化产业化道路,通过对文化资源的优化配置,打造祁剧文化产业精品。保留祁剧原有的整体风貌,突出其深厚的文化内涵与特有的艺术特色,将其与当地旅游事业相结合,组织专业祁剧演员在流传地域的旅游景点进行展演,让游客直观地感受祁剧的艺术魅力,打造以祁剧为核心的文化产业品牌。

七、完善传承体系

学校，是实现传统文化可持续发展的阵地，是保护、传承优秀文化的港湾。在传统民间文化的传承中，学校具有独特的作用。我们应在各级学校尤其是当地高校的音乐教学体系中合理利用民族传统文化资源。首先，学校应设置相应的课程，保证固定的课时。其次，应在传承人的专业指导下，统筹相关专家学者编撰专用教材，以其产生的历史背景、发展变迁的脉络、文化内涵等为基础性科普及表演动作的详细图文解说，让非物质文化遗产的校园传承能有本可依。另外，祁剧作为传统地方剧种，将其引入学校教育的课堂必须建立一支完善的师资队伍。同时，出于"非遗"艺术的田野性特点，可由教师安排学生进行田野调查或采风观摩等活动，让学生到祁剧的发源地进行直观的文化体验。

总体来说，通过国家、政府、社会、个人从不同的方面给予祁剧扶持与帮助，为其提供理论与实践、形式与内容的整体发展路径。笔者相信，祁剧的传承与发展会越来越好。只要有健全的管理体制、专业的学校培训、符合时代的表演剧目、年轻一代的欣赏群体，不管祁剧能否成为时代的宠儿，必然会随着时代的发展而传承下去，为人们的学习、生活、工作、娱乐提供它的价值。

参考文献

[1] 刘乃崇. 歌唱英雄黄公略 [J]. 戏剧报, 1960 (6): 6-9.

[2] 金式. 土地庙的来历: 祁剧《阴阳错》赏析 [J]. 中国戏剧, 1984 (7): 53+52.

[3] 金式. 突变、对比和重复的妙用: 祁剧传统剧目《探母刺秦》赏析 [J]. 戏剧报, 1984 (11): 42-44.

[4] 邹子模. 论祁剧与中南各兄弟剧种的历史关系 [J]. 衡阳师专学报 (社会科学), 1988 (1): 85-89.

[5] 邹子模. 祁剧弹腔北路的历史渊源 [J]. 衡阳师专学报 (社会科学), 1989 (2): 39-41.

[6] 江学恭. 祁剧 [J]. 湖南档案, 1997 (2): 44.

[7] 陈慧敏. 一出写工人的好戏《走廊窄走廊宽》[J]. 中国戏剧, 1998 (7): 54.

[8] 宋纪元. 祁剧《奈何桥》编排谈 [J]. 艺海, 1999 (2): 45.

[9] 颜长珂. 说不完的目连戏: 凌翼云《目连戏与佛教》读后 [J]. 艺海, 1999 (3): 61-62.

[10] 刘登雄. 我演祁剧小生 [J]. 艺海, 2000 (4): 91+90.

[11] 关于湖南省第三届新剧 (节) 目会演评奖结果的通报 [J]. 艺海, 2000 (4): 4.

[12] 陈经荣. 用时代的审美需求结构音乐 [J]. 艺海, 2001 (1): 32-34.

［13］何国妮. 唱做兼备 以情动人：我演《张氏收尸》中张氏的体会［J］. 艺海, 2003（2）：76.

［14］毛梦溪田人. 让祁剧之花开得更鲜艳［N］. 人民政协报, 2004-12-20.

［15］声容沄沄 何千万年：记祁剧500年纪念活动［J］. 艺海, 2004（6）：22-23.

［16］金则恭. 在纪念祁剧诞生500年报告会上的讲话［J］. 艺海, 2004（6）：25.

［17］蒋建国. 在纪念祁剧诞生500年报告会上的讲话［J］. 艺海, 2004（6）：24.

［18］欧阳友徽. 祁剧奇人：赣南祁剧采访笔记之一［J］. 艺海, 2004（6）：28-31.

［19］易山. 有声有色的祁剧演义：《楚弦绝》出版发行［J］. 艺海, 2004（6）：78.

［20］曾贤, 李和平. 祁剧之花绽放香港［J］. 艺海, 2004（6）：27.

［21］邹世毅. 在纪念祁剧诞生500年报告会上的讲话［J］. 艺海, 2004（6）：26.

［22］王任贤. 谈祁剧战鼓和班鼓的对比运用［J］. 艺海, 2004（6）：72.

［23］尹伯康. 下乡观剧散记［J］. 艺海, 2004（3）：79-80.

［24］雷玖, 夏高军. 祁阳祁剧"火"起来［N］. 湖南日报, 2005-07-07（B01）.

［25］余言. 湖南省祁阳县举办祁剧诞生500年纪念活动［J］. 中国戏剧, 2005（1）：36.

［26］周伟. 祁剧五百年［J］. 学习导报, 2005（1）：62.

［27］康馨. 祁剧目连戏审美漫议［J］. 理论与创作, 2005（2）：104-108.

［28］李文芳．祁剧《昭君出塞》与谢美仙［J］．中国戏剧，2005（4）：46－47．

［29］张朝国．《打棍开箱》的表演奥秘［J］．艺海，2005（2）：66．

［30］陈明．湖南祁剧传承的考察与研究［D］．南京：南京师范大学硕士学位论文，2006．

［31］马珂，刘明君，曾衡林．祁剧：历史悠久的地方剧种［N］．湖南日报，2006－05－04（A02）．

［32］石生朝．祁剧语言音韵［J］．艺海，2006（6）：64－68．

［33］金鹍飞．祁剧声乐教学探幽［J］．邵阳学院学报（社会科学版），2006（1）：126－128．

［34］廖松清．［倒三秋］唱段的含义和特点［J］．艺海，2006（6）：69－70．

［35］屈越斌．难忘与遗憾：怀念谢美仙老师［J］．艺海，2006（5）：74－75．

［36］尹伯康．整理目连戏的现实意义［J］．艺海，2006（6）：14－16．

［37］李和平．目连戏的现实性［J］．艺海，2006（4）：42．

［38］易宣．久违了！目连戏［J］．艺海，2006（6）：12－14．

［39］文忆萱．勤奋朴实的艺术家：谢美仙［J］．艺海，2006（5）：78－79．

［40］廖松清．祁剧弹腔北路研究［D］．武汉：武汉音乐学院硕士学位论文，2007．

［41］李茂华．祁剧、《昭君出塞》与谢美仙：《祁剧名伶谢美仙》序［J］．艺海，2007（2）：41－42．

［42］刘登雄．祁剧目连戏的传承发展［J］．艺海，2007（3）：148．

［43］欧阳友徽．祁剧艺术漫谈［J］．艺海，2007（4）：19－21．

［44］郝建华．从《目连救母》的抢救演出看艺术创新［J］．艺海，2007（2）：30．

［45］邹世毅．湖湘文化对昆曲艺术的影响［J］．艺海，2007（6）：36－38．

［46］赵培基．突破声腔界限立足人物形象：祁剧音乐创作随笔［J］．艺海，2007（3）：60．

［47］韩宗树．古老戏曲《目连救母》活体传承成功亮相［N］．中国文化报，2007－07－11（00）．

［48］尹伯康．一天一个名堂：唐可彩先生谈祁剧目连戏的演出［J］．艺海，2007（5）：31－32．

［49］文忆萱．三湘目连文化（三）［J］．艺海，2007（6）：27－30．

［50］常瑞芳．《目连救母》的慈善思想［J］．艺海，2007（1）：26－28．

［51］尹伯康．目连戏研究［J］．艺海，2008（5）：38－43．

［52］徐湘红．打造祁剧文化产业精品、为文化强市做贡献：衡阳祁剧团并红旗影剧院发展地方特色戏剧的思路［J］．企业家天地下半月刊（理论版），2008（2）：140－141．

［53］高鸣．20世纪80年代以来湖南祁剧研究综述［J］．科学咨询（决策管理），2008（11）：70．

［54］邓春燕．落实科学发展观 振兴祁剧文化［J］．艺海，2008（5）：34－35．

［55］雷金元．祁剧旦行发声与演唱教学［J］．艺海，2008（3）：166－167．

［56］申桂桃．《女盗洞房》学戏札记［J］．艺海，2008（1）：58－59．

［57］孙国亮．"南国牡丹"：闽西汉剧的传承发展［J］．艺苑，2008（4）：60．

[58] 刘新艳. 祁剧高腔音乐与表演探析. 开封：河南大学硕士学位论文, 2009.

[59] 唐湘旗. 绝抢救和保护祁剧刻不容缓［N］. 湘声报, 2009 - 04 - 25（002）.

[60] 张学旗. 简论祁剧高腔［J］. 科技信息, 2009（2）：276 + 278.

[61] 黄华丽. 祁剧高腔曲牌与声腔初探［J］. 黄河之声, 2009（20）：74 - 77.

[62] 湖南省祁剧院, 衡阳市祁剧团. 梦蝶（剧照）［J］. 艺海, 2009（12）：113.

[63] 陈首文. 祁阳全力抢救祁剧［N］. 永州日报, 2009 - 03 - 25.

[64] 王勇. 永州市政协委员呼吁抢救保护祁剧［N］. 人民政协报, 2009 - 05 - 05（A02）.

[65] 马卫国. 祁剧音乐改革重在创新［J］. 艺海, 2009（6）：60.

[66] 张瑞兰. 宁化祁剧, 传承的路在何方［N］. 福建日报, 2009 - 04 - 30.

[67] 黄娟. 从祁剧《秦香莲》看其行当艺术魅力［J］. 艺海, 2009（5）：40.

[68] 龙华云. 祁剧声腔及角色行当粗探［J］. 大众文艺（理论）, 2009（10）：101 - 102.

[69] 矛戈. 亦庄亦谐　亦古亦今：论祁剧《梦蝶》及其它［J］. 艺海, 2009（11）：21 - 22.

[70] 胡安娜. 拉开走向心灵艺术的帷幕：看祁剧《梦蝶》［J］. 理论与创作, 2009（6）：102 - 103.

[71] 陈飞虹. 《梦蝶》的配器艺术［J］. 艺海, 2009（10）：24 - 25.

[72] 李京玉. 祁剧起源考说［J］. 湖南科技学院学报, 2010

(11): 221-222.

[73] 刘登雄. 推陈出新有出路: 祁剧《目连救母》《梦蝶》的继承和创新 [J]. 艺海, 2010 (2): 26-28.

[74] 李京芝. 祁剧音乐创新谈 [J]. 艺海, 2010 (6): 162.

[75] 周作君. 从"非遗"看中国地方传统剧目: 祁剧观音戏对我的启示 [J]. 艺海, 2010 (3): 98-99.

[76] 陈际名. 祁剧锣鼓经使用探究 [J]. 艺海, 2010 (7): 75.

[77] 周作君. 祁剧《梦蝶》, 美哉妙哉 [J]. 大舞台, 2010 (9): 71.

[78] 方外. 拾忆祁剧《梦蝶》[J]. 艺海, 2010 (11): 51-52.

[79] 蔡姣. 祁剧弹腔南路的调查与研究 [D]. 长沙: 湖南师范大学硕士学位论文, 2011.

[80] 李伟. 现代化视野下祈剧的传承探析 [J]. 云南艺术学院学报, 2011 (2): 76-79.

[81] 邹世毅. 湖南祁剧中的昆曲遗产 [J]. 艺海, 2011 (2): 23-26.

[82] 李巧伟, 张天慧. 祁剧在文化传承中的保护与发展 [J]. 大舞台, 2011 (12): 173-174.

[83] 翁婷皓. 湖南祁剧精彩剧目在邵阳展演 [J]. 艺海, 2011 (1): 6.

[84] 佚名. 湖南省祁剧院优秀青年演员肖笑波喜获第二十五届中国戏剧梅花奖 [J]. 艺海, 2011 (8): 2.

[85] 周祥辉. 湖南祁剧经典剧目暨中青年演员折子戏展演闭幕词 [J]. 艺海, 2011 (1): 5.

[86] 谢滋, 笑蓓. 山塘里的那朵荷花: 祁剧青年演员肖笑波 [J]. 中国戏剧, 2011 (2): 18-21.

[87] 矛戈歌. 戏曲武打艺术的继承与发展: 2010 湖南祁剧展演观后有感 [J]. 艺海, 2011 (3): 47-48.

[88] 王文龙. 祁剧弹腔音乐探析 [D]. 长沙：湖南师范大学硕士学位论文, 2012.

[89] 欧阳友徽. 祁剧起源于何时 [J]. 湖南科技学院学报, 2012 (1): 190-197.

[90] 毛莉杰, 陈瑾. 湖南祁剧的唱腔风格与新的传承方式 [J]. 大舞台, 2012 (12): 3-4.

[91] 毛莉杰, 陈瑾. 文化视角下的湖南湘剧与祁剧比较研究 [J]. 大舞台, 2012 (11): 8-9.

[92] 韩博. 初探湖南衡阳地方戏曲：祁剧 [J]. 大众文艺, 2012 (7): 117-118.

[93] 黄华丽, 杜立. 浅谈祁剧高腔音乐特色 [J]. 创作与评论, 2012 (4): 120-121.

[94] 王文龙. 浅析祁剧北路《三气周瑜》中的【四门腔】[J]. 成功（教育）, 2012 (1): 273-274.

[95] 刘慧. 祁剧保护传承谱新篇 [J]. 艺海, 2012 (9): 20.

[96] 李伟. "文化强省"战略背景下湖南传统戏曲的社会功能探析：以祁剧为例 [J]. 民族音乐, 2012 (5): 25-26.

[97] 李跃忠. 湖南地方戏曲生存现状探析 [J]. 湖南工业大学学报（社会科学版）, 2012 (2): 153-156.

[98] 怡萍. 以文化人 艺术养心："第一届湖南文学艺术奖"戏剧获奖剧目述评 [J]. 创作与评论, 2012 (12): 118-121.

[99] 方明, 陈祖展, 李涛. 湖湘文化背景下的衡阳市非物质文化景观浅析 [J]. 黑龙江农业科学, 2012 (12): 93-95.

[100] 刘亚惠. 祁剧《目连救母》的服装创新 [J]. 艺海, 2012 (8): 34-35.

[101] 黄娟. 传承中创新：饰演《祭塔》中白素贞的体会 [J]. 艺海, 2012 (8): 36.

[102] 邓辉. 新世纪以来湖南祁剧的研究综述 [J]. 克拉玛依学

刊，2013（1）：69-72.

［103］凌鹰．祁剧　中国戏剧的百灵鸟［J］．新湘评论，2013（11）：46-48.

［104］孙婵．暗香：记新生代祁剧名伶肖笑波［J］．创作与评论，2013（4）：127-128.

［105］尹晓晖．意蕴丰富　精彩纷呈：大型祁剧《梦蝶》观感［J］．艺海，2013（9）：36.

［106］肖笑波．创造中成长：扮演《目连救母》刘氏有感［J］．创作与评论，2013（4）：121-122.

［107］吴玉屏．学习借鉴　塑造人物灵魂：我演《哑子背疯》点滴体会［J］．艺海，2013（7）：40.

［108］李军．五百年祁剧传承有人［N］．中国文化报，2014-08-05（06）.

［109］赵宇．试论桂剧与祁剧的关系：兼议"桂剧源自祁剧说"［J］．中国戏剧，2014（9）：62-63.

［110］王任贤．祁剧唢呐曲牌与打击乐的关系和运用［J］．艺海，2014（7）：71-72.

［111］张天慧，李巧伟．祁剧音乐文化在高校音乐教学中的传承与创新［J］．品牌研究，2014（23）：294.

［112］王任贤．谈祁剧打击乐［J］．企业家天地（下半月），2014（6）：164.

［113］蒋素芳．祁剧《梦蝶》服装设计的独特魅力［J］．艺海，2014（7）：72-73.

［114］肖笑波．浅探戏曲表演的程式特征和祁剧表演程式的传承与创新［J］．创作与评论，2014（10）：106-111.

［115］尹伯康．一阕清淡高雅的古曲：试评祁剧《梦蝶》的编创和演出［J］．艺海，2014（1）：36-38.

［116］江正楚．于荒诞演真实　化腐朽为神奇：祁剧高腔《梦蝶》

赏析 [J]. 艺海, 2014 (1) 41-42.

[117] 何维. 祁剧《梦蝶》的舞蹈设计 [J]. 艺海, 2014 (1): 45-47.

[118] 陈桐. 宁化祁剧的保护与传承 [J]. 淮海工学院学报 (人文社会科学版), 2015 (12): 64-68.

[119] 游德存. 对民族戏曲音乐传承的思索: 以祁剧为例 [J]. 四川戏剧, 2015 (3): 104-107.

[120] 徐大成. 湘楚"祁声"遗风遗韵: 论国家非物质文化遗产"祁剧"的音乐特征与传承保护 [J]. 湖南科技学院学报, 2015 (8): 177-178.

[121] 李双. 试论湖南祁剧的传播与闽西汉剧的历史关系 [J]. 中国音乐, 2015 (4): 107-109.

[122] 张天慧, 李巧伟. 浅谈祁剧的传承与发展 [J]. 戏剧之家, 2015 (8): 47.

[123] 潘魏魏. 祁剧寿戏研究 [D]. 长沙: 湖南科技大学硕士学位论文, 2015.

[124] 邢磊. 共时性视域下的祁剧私营模式比较研究 [J]. 艺术探索, 2015 (4): 119-122.

[125] 杨帆. 祁剧衰落的原因及发展策略初探 [J]. 商, 2015 (7): 124.

[126] 张驰. 一个古老戏剧中的古老声腔: 祁剧高腔及其风格特点探析 [J]. 音乐时空, 2015 (21): 23-24.

[127] 曾致. 慈悲哲学与戏剧美学的华丽钩沉: 评祁剧《莲台观世音》[J]. 艺海, 2015 (12) 23-24.

[128] 潘魏魏, 杨帆. 试论祁剧寿戏的闹热性特征 [J]. 学理论, 2015 (21): 98-99.

[129] 尹伯康. 祁剧起源说: 祁剧史探之一 [J]. 艺海, 2016 (1): 9-12.

［130］韩硕．对湖南祁剧艺术的分析与研究［J］．内蒙古艺术，2016（1）：43-45.

［131］尹伯康．祁剧南路声腔来源考：祁剧史探之三［J］．艺海，2016（4）：16-18.

［132］郭磊．首座民间祁剧演艺厅启用［N］．永州日报，2016-02-05（002）.

［133］尹伯康．祁剧弋阳诸腔来源考：祁剧史探之二［J］．艺海，2016（2）：10-12.

［134］金雨生．永不落幕的时代剧：祁剧《焦裕禄》［J］．艺海，2016（3）：34-35.

［135］张杰．我排的三个戏［J］．艺海，2016（2）：18-25.

［136］潘婷．浅谈祁剧高腔音乐的前世今生［J］．戏剧之家，2016（3）：17+19.

［137］邹世毅．多少功夫织得成：写在尹伯康先生《祁剧简史》付梓之前［J］．艺海，2016（3）：135-136.

［138］景俊美．祁剧《目连救母》的多维解析［J］．创作与评论，2016（4）：116-119.

［139］欧阳阿鹏．额头上的"自报家门"：漫谈祁剧的脸谱艺术［J］．文艺生活（艺术中国），2016（1）：127-128.

［140］徐仿红．盲人的光明：饰演《高山上坟》瞎婆一角的体会［J］．艺海，2016（5）：41-42.

［141］蔡爱军．戏曲中的非脸谱化典型人物塑造：以祁剧《浯溪兄弟》卢野的人物塑造为例［J］．艺海，2016（8）：20-21.

［142］李娜．观从心底发　音自静中生：观祁剧《莲台观世音》［J］．艺海，2016（6）：35.

［143］李树仁．从祁剧《魏源》谈"一剧之本"［J］．艺海，2016（8）：22.

［144］凌鹰．信仰与人性的自然彰显：观现代大型祁剧《浯溪兄

弟》有感［J］.艺海，2016（8）：18-22.

［145］常瑞芳.在生活中修行　在修行中生活：祁剧《莲台观世音》的普世情怀［J］.艺海，2016（6）：28-29.

［146］郑玲.论戏曲传统程式的美学神韵：兼谈祁剧小戏《选村长》［J］.艺海，2016（4）：19-20.

［147］谌良汶，靳阳春.微信环境下非物质文化遗产保护与创新：浅析宁化祁剧的传承与发展［J］.新媒体研究，2017（8）：36-39.

［148］赵师，张凌蕾.永州祁阳县祁剧传承现状探析［J］.艺海，2017（12）：32-34.

［149］方新佩.关于祁剧发展的若干思考［J］.中国戏剧，2017（10）：58-59.

［150］李谦.新编祁剧《目连救母》开启全国巡演之旅［N］.中国文化报，2017-03-23（012）.

［151］陈洪.祁剧弹腔、高腔曲牌及其它［J］.艺海，2017（5）：28-29.

［152］何瑞涓.祁剧《目连救母》："绝活儿"才是更好的传承［N］.中国艺术报，2017-03-31（004）.

［153］贾艳.邵东县清云祁剧团　总是奔走在送戏下乡的途中［N］.中国文化报，2018-01-11（012）.

［154］余超凡.祁剧《鞋印》对传统的运用［J］.戏剧报，1958（19）：14-15.

后 记

十多年来在做湖南省音乐类非物质文化遗产调研的时候，我一直思考：为什么要这么辛苦地做这件事情？只有弄清楚其中的价值后，才能全力以赴，才能用心去做。"族印·家庭·村社"——湖南省音乐类非物质文化遗产口述史丛书系列，正是让我觉得是特别有意义的一件事。文化是一个国家、一个民族内在发展的动力和精神标识。这种动力和标识是长期文化积淀与凝聚的结果，是民族生命延续的前提条件和文化创作的源泉，又包蕴着国家发展的未来走向与持续前行的基因，是民族生存发展的价值体现与理性所在。书写湖南省音乐类非物质文化遗产丛书，于历史而言，是记录湖南优秀传统文化的现代生存方式；于我而言，是体验湖南优秀传统文化的最佳方式。书写像是扔出去的回旋镖，旋转着回到自己手里。这拉近了我与被书写对象的距离，使"回忆"和现实成为可能。重读以前的文字，聆听过去的曲调，蓦然间发现原来还似曾相识，还曾认识那个人，还有过这样或那样奇怪的想法……这种暧昧的真实往往来自生活，无法逃离自我表述世界的思维方式，将遮蔽了的文化世界重新浮现，如同口述史纪录片，捡回无数个过去的自我，看看历史印记在普通人身上到底发生了什么。那些乡野巷道间平凡无奇的人，他们的生命到底为他们无力逆转的大历史做了怎样的注释。

没想到这本书能写成这个样子。人物是现成的，思路是畅通的，如日之升，如月之恒，顺着就下来了，一如悬河泻水，就成了如此这般的模样。十多年来，常常被一种喧嚣裹挟着，时时被一种寂静围绕着，憎

懂中我不知道这种所谓丰富的状态是否是一种浮夸的热情。落笔时，不论是事项还是人物，都是近距离的素描。原本我打算给这本书取文艺点的名："影像故事档案"，这个档案努力去挖掘、记录、观察、探索影像背后的故事。我将自己的生活打开一个缺口，对接进一条名为田野的管道。在书写中，运用批判性思维，了解过去，认识自我，思索未来。用充满隐喻、美感的方式反复涂抹，将客观远景装点为主观近景，拉近了过去与现在的距离。将一开始简单记录历史的心理，流于表面却未曾触及的内里，逐步反思到"谁的事实，为谁的事实，谁来定的事实"的多维观照与立体视界，明晰了记录历史绝非表面所见那么简单。在冰冷和温情之间找到一个逻辑支点，然后如同初学者那样试图将已知通通填进沉默的未知里。历经开始对外部问题的探索，沿着回答内心的叩问，由外及里、由他及己地激活自己灵魂的起伏过程。这一切的来源，通过"他者"绕道来理解"自我"，又通过"自我"来真实地反映"他者"。我们每个人在人生的某个阶段，都会思考哲学的三个基本问题：我是谁？我从哪里来？我到哪里去？在漫长艰辛的叙述中，我无法消除那种囿于内心疑惑所带来的言辞上的堵塞，不知道盲目地将"我"的身份穿插在绵延模糊中是否唐突。生命和文明（文化）的关系，在空间场中穿梭，就像是两条交织并进的光线，又或者如西西弗斯，"意义"有时候就藏在"一人一石"推上去又滚落下来的互动关系中，就这样一直通往永恒。它们沿途的"历史"，或许会有那么一两件事，微微遗留下痕迹，那便是我们的"时间"，那便是我们记录的档案。

 我只是一个书写者，记录这些我看到的，我听到的，当我重读列维·施特劳斯在旅行中的遭遇时，更加钟情于他的那些欲言又止之处，仿佛字里行间能够听到他的吐槽和苦笑声……到这里，本书已完，再来保存些因为《基于田野调查的祁剧研究》和我而起的琐闻，算是一点余兴。

 书稿付梓，凝聚着诸多的支持和期许。感谢湖南师范大学非物质文化遗产保护与发展中心提供的平台，感谢湖南师范大学各级领导和音乐

学院的朱咏北教授、吴春福教授、廖勇院长、罗嵘书记、夏雄军教授等的大力支持,感谢接待并接受我采访的湖南省祁剧院刘登雄、李和平、严利文、肖笑波等全体演职人员,感谢祁剧传承人邓星艾、邓子鹤、武冈市文广局汪晓东副局长、武冈市非物质文化遗产中心曾艺等。还要感谢那些在我书中引用到资料和观点的专家学者;感谢为本书编辑策划付出辛劳的薛华强老师。

<div style="text-align: right;">杨和平
2020 年 8 月</div>